U0127184

藝術文獻集成

宣和畫譜

浙江人民美術出版社

圖書在版編目ＣＩＰ）數據

宣和畫譜／佚名著；王群栗點校． —— 杭州：浙江人民美術出版社，2019.12
（藝術文獻集成）
ISBN 978-7-5340-7528-5

Ⅰ．①宣… Ⅱ．①佚… ②王… Ⅲ．①中國畫－美術評論－中國－古代 Ⅳ．①J212.052

中國版本圖書館CIP數據核字(2019)第170766號

宣和畫譜
佚　名　著　王群栗　點校

責任編輯　霍西勝　張金輝　羅仕通
責任校對　余雅汝　於國娟
裝幀設計　劉昌鳳
責任印製　陳柏榮

出版發行　浙江人民美術出版社
　　　　　（浙江省杭州市體育場路347號）
網　　址　http://mss.zjcb.com
經　　銷　全國各地新華書店
製　　版　浙江時代出版服務有限公司
印　　刷　三河市嘉科萬達彩色印刷有限公司
版　　次　2019年12月第1版·第1次印刷
開　　本　880mm×1230mm　1/32
印　　張　8.75
字　　數　120千字
書　　號　ISBN 978-7-5340-7528-5
定　　價　59.80圓

如發現印刷裝訂質量問題，影響閱讀，
請與出版社發行部聯繫調換。

點校説明

《宣和畫譜》二十卷，不著撰人。該書與《宣和書譜》分別系統記録北宋宣和（一一一九—一一二五）初年皇家所藏歷代優秀的繪畫和書法作品，兩書評述可互相參考。《宣和畫譜》按畫作題材分爲道釋、人物、宮室、番族、龍魚、山水、畜獸、花鳥、墨竹、蔬果十門，每門繫以短叙一篇，叙述該門類的起源、發展、代表人物及不著録某些畫家的緣故等内容；其下按時代順序收録畫家小傳、品評（大多是雜鈔他書而成）及其作品目録。該書總計著録魏晉至北宋畫家二三一人，作品六三九六件，是我國歷史上第一部系統記録宮廷藏畫的巨著。

《宣和畫譜》不見於南宋諸家著録，南宋人亦不知此書，很可能書稿編成後未及刊行，就隨徽宗北狩。對於其版本，謝巍《中國畫學著作考録》卷三已著録完備[二]。兹全文引用如下：

一、宋刊本〈存疑〉按：《圖書館學季刊》第九卷第三、四期有葉啟發一文稱有宋刊《書譜》，後有析論之。二、元大德年間延陵吳文貴刊本〈待訪〉（臺北「故宮」、美國國會）按：與《書譜》合刊，有大德七年（1303）正月錢塘王芝序，大德壬寅歲（1302）長至日延陵吳文貴謹識（跋）。半頁十行，行十九字。三、嘉靖年間刊本〈待訪〉（臺北「中圖」）按：與《書譜》合刊。四、嘉靖十九年（1540）楊慎序刊本〈見存〉（南圖、福大）按：與《書譜》合刊。以上兩種，半頁九行，行十九字，四周雙邊，與第六種版式相合。五、萬曆三十六年（1608）高拱刊本〈見存〉（北圖）按：此書半頁十一行，行二十字，白口，左右雙邊。六、明刻本〈見存〉（北圖、上圖、浙圖）按：半頁九行，行十九字，白口，四周雙邊，有刻工姓名。七、明刻本〈見存〉（北圖）按：殘存十五卷：為一至十一，十七至二十。有傅增湘校并跋。　此本疑是第三或第四種版本之殘帙，待核。八、明末刻本〈見存〉（清華、故宮）按：半頁九行，行二十字，白口，左右雙邊。九、明抄本〈見存〉（北圖）按：有明瞿式耜校并跋。　此原為瞿氏鐵琴銅劍樓藏。瞿士良《鐵琴銅劍樓藏書題跋

集録》卷三著録：「舊抄本。」崇禎癸酉（1633）□月□日校（卷六後）。耕石齋主人（卷七後）。」一〇、明抄本〈見存〉（上圖）按：有清韓應陛跋。一一、明卧雲樓抄本〈見存〉（北圖）按：有清周星詒跋。一二、《津逮秘書》本〈見存〉。一三、《古今圖書集成》卷七百五十四至七百五十六〈見存〉。一四、《佩文齋書畫譜》本〈見存〉按：卷十二載序、叙目、叙論，卷九十五爲譜上，卷九十六爲譜下。一五、《四庫全書》本〈見存〉。一六、《學津討原》本〈見存〉。一七、《唐宋叢書》本〈見存〉。一八、道光年間鄒氏輯抄《繪事晬編》本〈見存〉（北大）。一九、近代石印本〈見存〉按：所見封面、封底不存，疑是清末印本。二〇、《藝術叢書》本〈見存〉。二一、《叢書集成初編》本〈見存〉按：據《津逮秘書》本影印。二二、1964年人民美術出版社排印本〈見存〉按：爲俞劍華校點。

宋刊本今未見實物著録。現可見最早刊本即爲元大德年間吳文貴刻本（以下簡稱「大德本」），常見版本有毛晉《津逮秘書》本（又收入《叢書集成初編》，以下簡稱「津逮本」）、《學津討原》本（以下簡稱「學津本」）、《四庫全書》本（以下簡稱「四庫

本」）。大德本現藏臺北「故宮博物院」，該院曾於一九七一年據館藏影印刊行（收入

該院《善本叢書》），洵爲孤本秘笈，海內罕見。大德本與諸本文字頗有不同之處，細

究則多以大德本爲勝，尤其是大德本《宣和畫譜叙》并無「宣和殿御製」五字，可見此

五字是明刻本所加，其版本之善毋庸贅言；津逮本號稱善刻，不詳其版本所自，雖然

錯誤不少，但對大德本也不乏是正之處；學津本以津逮本爲基礎，偶有校正增補；

四庫本以高拱刻本爲據，亦可資參考。大德本尚未見整理本問世，本次整理，即以大

德本爲底本，而以津逮本參校，時亦參考學津本、四庫本。凡大德本誤而他本不誤的

均據以改正并出校，有參考價值的異文也予出校，異體字的不同則不再出校。

整理過程中，吸收了俞劍華先生注譯《宣和畫譜》的一些成果[二]，特此説明。

注釋

〔一〕謝巍：《中國畫學著作考錄》，上海書畫出版社，一九九八年。

〔二〕《宣和畫譜》，俞劍華注譯，江蘇美術出版社，二〇〇七年。以下簡稱「俞校本」。

目録

四

六

目録

八

宣和畫譜叙

河出圖，洛出書，而龜龍之畫始著見於時，後世乃有蟲鳥之作，而龜龍之大體，猶未鑿也。逮至有虞彰施五色而作繪宗彝，以是制象，因之而漸分。至周官教國子以六書，而其三曰「象形」，則書畫之所謂同體者，尚或有存焉。於是將以識魑魅、知神奸，則刻之於鐘鼎；將以明禮樂、著法度，則揭之於旗常；而繪事之所尚，其由始也。是則畫雖藝也，前聖未嘗忽焉。自三代而下，其所以誇大勳勞，紀叙名實，謂竹帛不足以形容盛德之舉，則雲臺、麟閣之所由作，而後之覽觀者，亦足以想見其人。是則畫之作也，善足以觀時，惡足以戒其後，豈徒爲是五色之章，以取玩於世也哉！今天子廊廟無事，承累聖之基緒，重熙浹洽，玉關沈柝，邊燧不烟，故得玩心圖書，庶幾見善以戒惡，見惡以思賢，以至多識蟲魚草木之名，與夫傳記之所不能書，形容之所不能及者，因得以周覽焉。

且譜録之外，不無其人，其氣格凡陋，有不足爲今日道者，因

以黜之，蓋將有激於來者云耳。乃集中秘所藏者晉魏以來名畫，凡二百三十一人，計六千三百九十六軸，析爲十門，隨其世次而品第之。宣和庚子歲夏至日。[一]

校勘記

〔一〕大德本《叙》至此結束，而津逮本、學津本此下尚有「宣和殿御製」五字。四庫本無《叙》及《叙目》。

二

宣和畫譜叙目

司馬遷叙史，先黃老而後六經，議者紛然。及觀揚雄書，謂「六經，濟乎道者也」，乃知遷史之論爲可傳。今叙畫譜凡十門，而道、釋特冠諸篇之首，蓋取諸此。禀五行之秀，爲萬物之靈，貴而王公，賤而匹夫，與其冠冕、車服、山林、丘壑之狀，皆有取焉，故以人物次之。上古之世，營窟橧巢以爲居，後世聖人立以制度，上棟下宇以待風雨，而宮室臺榭之參差，民廬邑屋之衆，與夫工拙奢儉，率見風俗，故以宮室次之。天子有道，守在四夷，或閉關而謝質，或貢琛而通好，以《雅》以《南》，則間用其樂，來享來王，則不鄙其人，故以番族次之。升降自如，不見制畜，變化莫測，相忘於江湖，翕然有雲霧之從，與夫濠梁之樂，故以龍魚次之。五嶽之作鎮，四瀆之發源，油然作雲，沛然下雨，怒濤驚湍，咫尺萬里，與夫雲烟之慘舒，朝夕之顯晦，若夫天造地設焉，故以山水次之。牛之任重致遠，馬之行地無疆，與夫炳然之虎，蔚然之豹，韓盧

三

之犬，東郭之兔，雖書傳亦有取焉，故以畜獸次之。草木之華實，禽鳥之飛鳴，動植發

生，有不說之成理，行不言之四時，詩人取之爲比興諷諭，故以花鳥次之。架雪淩霜，

如有特操，虛心高節，如有美德，裁之以應律呂，書之以爲簡册，草木之秀無以加此，

而脫去丹青，澹然可尚，故以墨竹次之。抱甕灌畦，請學爲圃，養生之道，同於日用飲

食，而秀實美味，可羞之於籩豆，薦之於神明，故以蔬果終之。凡人之次第，則不以品

格分，特以世代爲後先，庶幾披卷者因門而得畫，因畫而得人，因人而論世，知夫畫譜

之所傳，非私淑諸人也。

總十門，分爲二十卷。共二百三十一人，計六千三百九十六軸。

道釋門四十九人，一千一百七十九軸。

人物門三十三人，五百五軸。

宮室門四人，七十一軸。

番族門五人，一百三十三軸。

龍魚門八人，一百一十七軸。

山水門四十一人，一千一百八軸。

畜獸門二十七人，三百二十四軸。

花鳥門四十六人，二千七百八十六軸。

墨竹門一十二人，一百四十八軸。

蔬果門六人，二十五軸。〔一〕

校勘記

〔一〕原文於此後開列各卷目録，今略。

宣和畫譜卷第一

道釋敘論

「志於道，據於德，依於仁，游於藝。」藝也者，雖志道之士所不能忘，然特游之而已。畫亦藝也，進乎妙，則不知藝之為道，道之為藝。此梓慶之削鐻，輪扁之斫輪，昔人亦有所取焉。於是畫道、釋像與夫儒冠之風儀，使人瞻之仰之，其有造形而悟者，豈曰小補之哉？故道釋門因以三教附焉。自晋宋以來，還迄於本朝，其以道釋名家者，得四十九人。晋宋則顧、陸、梁、隋則張、展輩，蓋一時出乎其類，拔乎其萃者矣。至於有唐，則吳道玄遂稱獨步，殆將前古無人〔一〕。五代如曹仲元，亦駸駸度越前輩。至本朝，則繪事之工，凌轢晋宋間人物。如道士李得柔畫神仙，得之於氣骨，設色之妙，一時名重，如孫知微輩皆風斯在下。然其餘非不善也，求之譜系，當得其詳，姑以

六

著者概見於此。若趙裔、高文進輩，於道、釋亦籍籍知名者。然裔學朱繇，如婢作夫人，舉止羞澀，終不似真；文進蜀人，世俗多以蜀畫爲名家，是虛得名，此譜所以黜之。

道釋一 三教鍾馗氏鬼神附〔二〕

晉

顧愷之

顧愷之，字長康，小字虎頭，晉陵無錫人。義熙中，爲散騎常侍。愷之博學有才氣，丹青亦造其妙，而俗傳謂之「三絕」：畫絕、癡絕、才絕。方時爲謝安知名，以謂自生民以來未之有也。愷之每畫人成，或數年不點目睛。人問其故，答曰：「四體妍蚩，本無關少〔三〕於妙處。傳神寫照，正在阿堵中。」嘗圖裴楷像，頰上加三毛，觀者覺

神明殊勝。又爲謝鯤像在石巖裏，云：「此子宜置在丘壑中。」欲圖殷仲堪，仲堪有目病，固辭。愷之曰：「明府正爲眼耳，若明點瞳子，飛白拂上，使如輕雲之蔽月，豈不美乎？」仲堪乃從之。嘗於瓦官寺北殿畫維摩詰，將畢，欲點眸子，乃謂寺僧曰：「不三日，觀者所施可得百萬。」已而果如之。杜甫題瓦官寺詩云「虎頭金粟影」者，謂此。愷之世以謂天材傑出，獨立無偶，妙造精微，雖荀、衛、曹、張，未足以方駕也。謝赫以謂「跡不逮意，聲過於實」，豈知愷之者？惜今罕見其畫。蓋愷之深自秘惜，如嘗以一厨畫寄桓溫家，而後爲溫竊取。則愷之之畫所以傳於世者，宜罕見之也。今御府所藏九：《淨名居士圖》一、《三天女美人圖》一、《夏禹治水圖》一、《黃初平牧羊圖》一、《古賢圖》一、《春龍出蟄圖》一、《女史箴圖》一、《斫琴圖》一、《牧羊圖》一。

宋

陸探微

陸探微，吳人也。善畫，事明帝在左右，丹青之妙，衆所推稱。其名略見於《宋

書》。人謂畫有六法，自古鮮能足之，探微得法爲備，窮理盡性，事絕言象，包前孕後，古今獨立，真萬代之著龜衡鑒也。議者率以顧、陸、僧繇爲之品第。或譬之論書：顧、陸則鍾、張，僧繇則逸少也。是知書畫同體。又曰：張得其肉，顧得其神。言肉則淺，言骨則深，言神則妙。深淺神妙，不有間乎？探微雖介於二者，然擿古今之説若兼有之，但得骨，則精深可知矣。豈非顧在前愈於己，則陸當居後，獨言陸則可以絶人耶？探微平生所畫者，多愛圖古聖賢像，不爲無意。近時米芾喜論畫，嘗謂：「明白易辨者，唯顧、陸與吳生。」詎不信乎？二子綏洪、綏肅，以家學傳授，作畫亦工，不墜素風，而終不近也。張彦遠謂：「體運遒舉，風力頓挫，一點一拂，動筆新奇。」固自不凡矣。然能之而不從事於此，故傳世者極少。嘗於麻紙畫釋迦像，爲時所珍。蓋麻紙緩膚歛墨，不受推筆，亦丹青家所難，宜得譽云。洪、肅亦紹箕裘，見聞習尚，往往有不待學而能者，名載譜録，而所畫不傳，豈非爲父兄之所掩乎？

今御府所藏一十：無量壽佛像一、《佛因地圖》一、降靈文殊像一、净名居士像一、《托塔天王圖》一、《北門天王圖》一、《天王圖》一、王獻之像一、《五馬圖》

一、摩利支天菩薩像一。

梁

張僧繇

張僧繇，吳人也。天監中，歷官至右將軍、吳興太守，以丹青馳譽於時。方梁武帝以諸王居外，每想見其面目，即遣僧繇乘傳寫之以歸，對之如見其人。江陵天皇寺有柏堂，僧繇畫盧舍那及孔子像，明帝見之，怪以孔子參佛氏，以問僧繇。僧繇對曰：「他日賴此無羞耳。」又嘗於金陵安樂寺畫四龍，不點目睛，謂點即騰驤而去。人以謂誕，固請點之。因爲落墨，才及二龍，果雷電破壁。徐視畫，已失之矣；獨二龍未點睛者在焉。世謂僧繇畫骨氣奇偉，規模宏逸，六法精備，當與顧、陸并馳争先。僧繇畫釋氏爲多，蓋武帝時崇尚釋氏，故僧繇之畫往往從一時之好。今御府所藏十有六：佛像一、文殊菩薩像三、大力菩薩像一、維摩菩薩像一、《佛十弟子圖》一、十六

羅漢像一、《十高僧圖》一、九曜像一、鎮星像一、天王像一、神王像一、《掃象圖》一、摩利支天菩薩像一、《五星二十八宿真形圖》一。

隋

展子虔

展子虔，歷北齊、周、隋，至隋爲朝散大夫。而所畫臺閣，雖一時如董展不得以窺其妙。寫江山遠近之勢尤工，故咫尺有千里趣。僧琮謂：「子虔觸物留情，備皆絕妙。」是能作難寫之狀，略與詩人同者也。今御府所藏二十：《北極巡海圖》二、《石勒問道圖》一、《維摩像》一、《法華變相圖》一、《授塔天王圖》一、《摘瓜圖》一、《按鷹圖》一、《故實人物圖》二、《人馬圖》一、《人騎圖》一、《挾彈游騎圖》一、《十馬圖》一、《北齊後主幸晉陽圖》六。

唐

董 展

董展，字伯仁，汝南人也。以才藝稱鄉里，號爲智海。官至光禄大夫、殿内將軍。尤長於畫，雖無祖述，不愧前賢。夙德名流，見者失色。但地處平原而無江山之助，與戎馬爲鄰，而無中朝冠冕之儀，非其不至也，蓋風聲地氣之所習爾。伯仁與展子虔齊名於時，然董造其微，展得其駿，展於董之臺閣則不及，董於展之車馬則乏所長焉。是則董之視展，蓋亦猶詩家之李杜也。展作《道經變相》，尤爲世所稱賞。自非畫外有情，參靈酌妙，入華胥之夢，與化人同游，何以臻此？今御府所藏一：《道經變相圖》。

閻立德

閻立德，歷官工部尚書。父毗，在隋以丹青得名。與弟立本，家學俱造其妙。唐

貞觀中，東蠻謝元深入朝，顏師古奏言：「昔周武時遠國歸款，乃集其事爲《王會圖》。今卉服鳥章，俱集蠻邸，實可圖寫。」與夫鼻飲頭飛，人物詭異之狀，莫不備該毫末。故李嗣真云：「大安博陵，難兄難弟。」謂立德、立本也。今御府所藏九：采芝太上像一、七曜像二、《游行天王圖》二、《莊生馬知圖》一、《右軍點翰圖》一、《沈約湖鴈詩意》二。

閻立本

閻立本，總章元年以司平太常伯拜右相，有應務之才。與兄立德以善畫齊名，立本尤工於形似。初，唐太宗與侍臣泛舟春苑池，見異鳥容與波上，喜見顏色，詔坐者賦詩，召立本寫焉。閣外傳呼「畫師閻立本」，時立本已爲主爵郎中，俯伏池左，研吮丹粉，顧視坐者，愧與汗下。歸戒其子曰：「吾少讀書，文辭不減儕輩，今獨以畫見名，遂與廝役等，若曹慎毋習。」然性所好，欲罷不能也。及爲右相，而姜恪以戰功擢左相，故時人有「左相宣威沙漠，右相馳譽丹青」之嘲。嘗奉詔寫太宗真容，後有善

畫者傳於元都觀，以鎮九五岡之氣，猶可以仰神武之英威也。又寫秦府十八學士、凌烟閣功臣等，悉皆輝映前古，時人咸稱其妙。嘗作《醉道圖》，或以張僧繇《醉僧圖》比。

立本嘗至荊州視僧繇畫，曰：「定虛得名耳。」明日又往，曰：「猶是近代佳手。」明日又往，曰：「名下定無虛士。」坐臥觀之，留宿其下十日不能去。是猶歐陽詢之見索靖碑也。且立本以閣外傳呼畫師，至戒其子弟毋習，而張彥遠正以魏明帝起凌雲臺勑韋誕題榜，竊比其事，是豈知言也哉！且戴安道碎琴不爲王門之伶人，而阮千里終日應客不倦，議者以安道不如千里之達也。然漁陽摻撾，果可以辱彌衡耶？而御府所藏四十有二：

三清像一、元始像一、行化太上像一、傳法太上像一、巖居太上像一、四子太上像一、太上西升經一、《拱極圖》一、玉晨道君像一、延壽天尊像一、木紋天尊像一、北帝像一、十二真君像一、維摩像二、孔雀明王像一、觀音感應像一五星像二、太白像一、房宿像一、十二神符一、宣聖像一、《步輦圖》一、王右軍真一、《寶建德圖》一、寫李思摩真一、《凌烟閣功臣圖》一、《魏徵進諫圖》一、《飛錢驗符圖》一、《取性圖》二、《西域圖》二、《職貢圖》二、《異國鬥寶圖》一、《職貢獅子圖》一、《掃

象圖》一、紫微北極大帝像一、混元上德皇帝像一。

張孝師

張孝師，爲驍騎尉，善畫。嘗死而復生，故畫地獄相爲尤工，是皆冥游所見，非與想像得之者比也。吳道玄[四]見其畫，因效爲《地獄變相》。《畫評》謂：「孝師衆制有功，未爲盡善，而《地獄變相》群雄推服。」宜道玄之肯摹仿也。然怪力亂神，聖人所不語，宜孝師以冥游特紀於畫而不爲傳也。今御府所藏一：傳法太上像。

范長壽

范長壽，不知何許人，學張僧繇畫。然能知風俗好尚，作田家景候人物，皆極其情。至於山川形勢，屈曲向背，分布遠近，各有條理。而其間室廬放牧之所在，牛羊雞犬，齕草飲水，動作態度，生意具焉。人謂可以企及僧繇也，當時得名甚著。官止司人校尉[五]。今御府所藏二：《醉道圖》一、《醉真圖》一。

何長壽

何長壽，與范長壽同師法，故所畫多相類。然一源而異派，論者次之。至於并駕齊驅，得名則均也。初，何與范俱作《醉道圖》傳於世，好事者以僧繇名之，蓋必有能辨之者云。今御府所藏二：辰星像一、五嶽真官像一。

尉遲乙僧

尉遲乙僧，吐火羅國胡人也，《唐朝名畫錄》作土火羅國，《歷代名畫記》作于闐國人。父跋質那。乙僧貞觀初其國以善畫薦中都，授宿衛官，封郡公。時人以跋質那爲大尉遲，乙僧爲小尉遲，蓋父子皆擅丹青之妙，人故以大小尉遲爲之別也。乙僧嘗於慈惠寺塔前畫千手眼降魔像，時號奇蹤。然衣冠物像，略無中都儀形。其用筆妙處，遂與閻立本爲之上下也。蓋立本畫外國，妙於前古；乙僧畫中國人物，一無所聞。由是評之，優劣爲之遂分。今御府所藏八：彌勒佛像一、《佛鋪圖》一、佛從像一、《外國佛

從圖》一、唐大悲像一、明王像二、《外國人物圖》一。

校勘記

〔一〕「前古無人」，學津本作「前無古人」。

〔二〕原文於此後開列本卷朝代、畫家姓名條目，而正文中則不再列出。今將各條目分入正文之中作為小標題，以便閱讀。以下各卷同。

〔三〕「無闕少」，津逮諸本俱作「亡闕」。

〔四〕「玄」，大德本全書皆作「元」(唯「玄武」不變)，當是因襲宋人避「趙玄朗」諱之舊本，俞校本以為「避清康熙諱」，恐非。津逮本、學津本同；四庫本作「玄」(缺下點)，而他處亦「玄」、「元」雜用不分。今據四庫本將書中「吳道元」或「道元」統一改作「吳道玄」、「道玄」，以從其本人。他處「玄」字徑改，以下不再出校。

〔五〕「司人校尉」，按俞校本云：「《唐朝名畫錄》作『國初爲武騎尉』。又注云：『朱景玄云官司徒校尉』應作司徒。司徒原爲教人的官。』」

宣和畫譜卷第二

道釋二

唐

吳道玄

吳道玄，字道子，陽翟人也。舊名道子，少孤貧，客游洛陽，學書於張顛、賀知章，不成。因工畫，未冠，深造妙處，若悟之於性，非積習所能致。初爲兗州瑕丘尉，明皇聞之，召入供奉，更今名，復以道子爲字，由此名振天下。大率師法張僧繇，或者謂爲後身焉。至其變態縱橫，與造物相上下，則僧繇疑不能及也。且畫有六法，世稱顧愷之能備。愷之畫鄰女，以棘刺其心而使之呻吟；道子畫驢於僧房，一夕而聞有踏藉

一八

破迸之聲。僧繇畫龍點睛，則聞雷電破壁飛去；道子畫龍，則鱗甲飛動，每天雨則烟霧生。且顧冠於前，張絕於後，而道子乃兼有之，則自視爲如何也。開元中，將軍裴旻居母喪，請道子畫鬼神於天宮寺，資母冥福。道子使旻屏去縗服，用軍裝纏結，馳馬舞劍，激昂頓挫，雄傑奇偉，觀者數千百人，無不駭慄。而道子解衣磅礴，因用其氣以壯畫思，落筆風生，爲天下壯觀。故庖丁解牛，輪扁斫輪，皆以技進乎道；而張顛觀公孫大娘舞劍器，則草書入神；道子之於畫，亦若是而已。況能屈驍將，如此氣概，而豈常者哉！然每一揮毫，必須酣飲，此與爲文章何異？正以氣爲主耳。至於畫圓光最在後，轉臂運墨，一筆而成，觀者喧呼，驚動坊邑。此不幾於神耶？且貴耳賤目者，人之常情，在當時猶取重若是，況於傳遠乎？議者謂有唐之盛，文至於韓愈，詩至於杜甫，書至於顏真卿，畫至於吳道玄，天下之能事畢矣。世所共傳而知者，惟《地獄變相》，觀其命意，得陰騭陽授[一]、陽作陰報之理。故畫或以金胄雜於桎梏，固不可以體與跡論，當以情考而理推也。其他種種妙筆，雜見於小説傳記，此得以略，姑紀其大概勝絶者云。道玄供奉時，爲内教博士，非有詔不得畫。官止寧王友。

今御府所藏九十有三：天尊像一、木紋天尊像一、《列聖朝元圖》一、《佛會圖》一、熾盛光佛像一、阿彌陁佛像一、三方如來像一、毗盧遮那佛像一、維摩像二、孔雀明王像四、寶檀花菩薩像一、觀音菩薩像二、思維菩薩像一、寶印菩薩像一、慈氏菩薩像一、大悲菩薩像三、等覺菩薩像一、如意菩薩像一、二菩薩像一、菩薩像一、地藏像一、帝釋像二、太陽帝君像一、辰星像一、太白像一、熒惑像一、羅睺像二、計都像一、五星像五、《五星圖》一、二十八宿像一、《托塔天王圖》一、護法天王像二、行道天王像一、雲蓋天王像一、毗沙門天王像一、請塔天王像一、天王像五、神王像二、大護法神十四、善神像九、六甲神像一、天龍神將像一、摩那龍王像一、和修吉龍王像一、温鉢羅龍王像一、跋難陁龍王像一、德義伽龍王像一、《檀相手印圖》二、《雙林圖》一、南方寶生如來像一、北方妙聲如來像一。

翟　琰

翟琰，早師吳道玄。每道玄畫，落墨已即去，多命琰布色。蓋人物精神，只在約

略穠淡間，而道玄輒許可，故知琰自不凡。琰布色落墨，與道玄真贋故未易辨也。今御府所藏四：天尊聖像一、太上像一、孔雀明王像一、《天王圖》一。

楊庭光

楊庭光，與吳道玄同時。善寫釋氏像與經變相，旁工雜畫山水等，皆極其妙，時謂頗有吳生體；但行筆差細，以此不同。要之，行筆細，則所以劣於吳生也。今御府所藏十有四：藥師佛像一、五秘密如來像一、觀音像二、如意輪菩薩像一、思定菩薩像一、思惟菩薩像一、仁王菩薩像一、長壽菩薩像一、菩薩像一、五星像一、星官像一、《明星攜行圖》一、寫武后真一。

盧楞伽

盧楞伽，長安人，學畫於吳道玄，但才力有所未及。尤喜作經變相。入蜀，名益著，雖一時名流，莫不斂衽。乾元初，嘗於大聖慈寺畫行道僧，顏真卿為之題名，時號

二絕。又嘗畫莊嚴寺三門，竊自比道玄總持壁。一日，道玄忽見之，驚歎曰：「此子筆力常時不及我，今乃相類！是子也，精爽盡於此矣！」居一月，楞伽果卒。楞伽所畫類皆佛像，故知道玄之賞歎以爲類己，非虛得名也。今御府所藏一百五十：獻芝真人像一、成道釋迦佛像一、釋迦佛像四、大悲菩薩像一、觀音菩薩像一、文殊菩薩像一、普賢菩薩像一、七俱胝菩薩像一、羅漢像四十八、十六尊者像十六、羅漢像十六、小十六羅漢像三、智嵩笠渡僧像一、渡水僧圖二、高僧像二、高僧圖二、孔雀明王像一、十六大阿羅漢像四十八。

趙德齊

趙德齊，父溫以畫稱於世，德齊遂能世其家，奇蹤逸筆，雅爲時輩推許。光化中，詔許王建於成都置生祠，命德齊畫西平王儀仗。車輅旌旗，森衛嚴整，形容備盡。及朝真殿上畫後妃嬪御，皆極精妙。昭宗喜之，遷翰林待詔。今御府所藏一：過海天王像一。

范瓊

范瓊，不知何許人也，寓居成都，與陳皓、彭堅同時，俱以善畫人物、道釋、鬼神得名。三人同手於諸寺圖畫佛像甚多。咸通中，於聖興寺大殿畫東北方天王并大悲像，名動一時。有烏瑟摩像，設色未半而罷，筆蹤超絕，後之名手，莫能補完。是猶杜甫詩曰「身輕一鳥過」，初傳之者，偶闕一「過」字，而當時詞人墨客補之，終不能到。故知筆端造化至超絕處，則脫落筆墨畦徑矣。今御府所藏九：天地水三官像三、南斗星君像一、維摩像一、文殊菩薩像一、降塔天王像一、寫飛廉神像一、《高僧圖》一。

常粲

常粲，長安人。咸通中，路巖侍中牧蜀日，粲入蜀，雅爲巖賓禮甚厚。粲善畫道釋人物，尤得時名。喜爲上古衣冠，不墮近習：衣冠益古，則韻益勝。此非畫工專形似之學者所能及也。當時有《伏犧畫卦》、《神農播種》、《陳元達鎖諫》等圖，皆傳世

之妙也。曲眉豐臉，燕歌趙舞，耳目所近玩者，猶不見之；而粲於筆下獨取播種、鎖諫等事，備之形容，則亦詩人主文而譎諫之義也，宜後世之有傳焉。今御府所藏十有四：《伏犧畫卦像圖》一、《神農播種像圖》一、《佛因地圖》一、《陳元達鎖諫圖》一、《寫懿宗射兔圖》一、星官像一、《十才子圖》二、《驗丹圖》一、《故實人物圖》。

孫　位

孫位，會稽人也。僖宗幸蜀，位自京入蜀，稱會稽山人。舉止疎野，襟韻曠達。喜飲酒，罕見其醉，樂與幽人爲物外交。光啟中，畫應天寺東壁，位因潤州高座寺張僧繇《戰勝天王》本筆之。畫成，矛戟森嚴，鼓吹戞擊，若有聲在縹緲間。至於鷹犬馳突，雲龍出没，千狀萬態，勢若飛動，非筆精墨妙，情高格逸，其能與於此耶？其後改名遇，卒不知所在。今御府所藏二十有七：説法太上像一、天地水三官像三、《維摩圖》一、《三教圖》一、《星官圖》一、《會仙圖》一、《神仙故實圖》四、《高士圖》一、《高逸圖》一、《取性圖》、《四皓奕棋圖》一、《王波利圖》一、寫馬融像一、《寫畢卓圖》一、《取性

圖》二、《草堂圖》三、《圍棋圖》一、《掃象圖》一、《番部博易圖》一。

張南本

張南本，不知何許人。畫佛像鬼神甚工，尤喜畫火。火無常體，世俗罕有能工之者，獨南本得之。嘗於成都金華寺大殿畫八明王，時有一僧，游禮至寺，整衣升殿，壁間見所畫火，勢焰逼人，驚�幾仆。時孫位以畫水得名，世之論畫水火之妙者，獨推二子。蓋水幾於道，而火應於神，非筆端深造理窟，未易於形容也。又嘗爲寶曆寺圖佛事，曲盡其妙。後爲人模寫，竊換而去，多散落荆湖間。當時有《勘書》、《詩會》、《高麗王行香》等圖，盛傳於世。今御府所藏三：《寫觀音圖》一、《文殊部從圖》一、《勘書圖》一。

辛　澄

辛澄，不知何許人。多游蜀中，見於《益州名畫録》，工畫西方像，不聞其他，蓋

專門之學也。大抵釋氏貌像多作慈悲相，趺坐即結跏，垂臂則祖肉；目不高視，首不軒舉，淡然如枯木死灰，便同設教，故自為一家。所以海州觀音、泗州僧伽，畫工之精者，擅名一方以資衣食，而不必兼善也。澄嘗於蜀中大聖寺畫僧伽及諸變相，士女傾城邑往觀焉，後至者無地以容，蜀人傳之為佳話。且築室於道，議者無不二三，茲乃眾目所歸，不待較而可得矣。今御府所藏二十有五：佛像一（《佛鋪圖》一、寶生佛像一、甘露如來像一、大悲菩薩像二、觀音像二、白衣觀音像一、如意輪菩薩像一、慈氏菩薩像一、仁王菩薩像一、寶印菩薩像二、寶檀花菩薩像一、文殊菩薩像一、思維菩薩像一、思念菩薩像一、樂音菩薩像一、不空鉤菩薩像一、侍香菩薩像一、獻花菩薩像一、蓮花菩薩像一、香花菩薩像一。

張素卿

張素卿，簡州人也。少孤貧，作道士，好畫道像。僖宗時，遣使封丈人山為希夷公，素卿上表言：「丈人山在五嶽之上，五嶽封王，則此不當稱公。」詔可其請，因賜

紫。其後作十二真君像，各寫其賣卜、貨丹、書符、導引之意，人稱其妙。安思謙因偽蜀主王氏誕辰獻之，命翰林學士歐陽炯作贊，黃居寶以八分書題之。今御府所藏十有四：天官像一、三官像一、九曜像一、壽星像一、容成真人像一、董仲舒真人像一、嚴君平真人像一、李阿真人像一、馬自然真人像一、葛元真人像一、長壽仙真人像一、黃初平真人像一、竇子明真人像一、左慈真人像一。

陳若愚

道士陳若愚，左蜀人，師張素卿，得丹青之妙。於成都精思觀作青龍、白虎、朱雀、玄武四君像，聲譽益著。畫東華帝君像尤工。蓋東華帝君應位乎震，自乾再索而得震。震，帝出以應物之地。若愚非道家者流，何以知此？宜前此未有寫之者也。今御府所藏一：東華帝君像。

姚思元

姚思元，林泉人也，畫道釋一時知名。作《紫微二十四化》，皆所以警悟世俗，非止於游戲丹青而自娛悦者也。畫佛亦多取因地爲之圖，所傳於世者故自罕見之。今御府所藏三：《佛會圖》一、《孔雀佛鋪圖》一、《紫微二十四化圖》一。

校勘記

〔一〕「授」，學津本作「受」。

宣和畫譜卷第三

道釋三

五代

王　商

王商，不知何許人也。工畫道釋士女，尤精外國人物。與胡翼同時，并爲都尉趙嵓所厚。嵓筆法高妙，方時謂一經品目，即便爲名流。商所以致嵓之厚者，豈虛名哉！商有《職貢》、《游春》、《士女》等圖及佛像傳於世。今御府所藏十有一：《老子度關圖》一、《職貢圖》二、《貢奉圖》五、《拂林風俗圖》一、《拂林士女圖》一、《拂林婦女圖》一。

燕筠

燕筠，不知何許人也。工畫天王，筆法以周昉爲師，頗臻其妙。然不見他畫，獨《天王》傳於世，豈非當五代兵戈之際，事天王者爲多，亦時所尚乎？至於輔世遺烈，見於澶淵，則天王功德亦不誣矣，宜爲世所崇奉焉。筠以名家，亦可貴也。今御府所藏二：《行道天王圖》一、《天王圖》一。

支仲元

支仲元，鳳翔人。畫人物極有工，隨其所宜，見於動作態度。多畫道家與神仙像，意其亦物外人也。又喜作棋圖，非自能棋，則無由知布列奕[一]易之勢。至於松下林間，對棋者莫不率有思致焉。今御府所藏二十有一：《太上傳法圖》一、《大上誡尹喜圖》一、《太上度關圖》一、《三教像》一、《五星圖》一、《三仙圖》一、《七賢圖》二、《商山四皓圖》一、《四皓圍棋圖》一、《圍棋圖》一、《會棋圖》一、《松下奕棋圖》二、

《勘書圖》一、《堯民擊壤圖》二、《林石棋會圖》二、《棋會圖》二。

左禮

左禮，不知何許人也。工寫道釋像，與張南本同時，故筆法近相類。蓋道釋雖非鬼神之狀爲難知，若近習而易工者，然氣貌亦自殊體。道家則仙風道骨，要非世俗抗塵之狀。釋氏則慈悲枯槁，與世爲[二]淡泊，無貪生奔競之態，非有得於心者，詎能以筆端形容所及哉！禮專以道釋爲工，其亦技進乎妙者也。有《二十四化圖》，十六羅漢、三官、十真人等像傳於世。今御府所藏三：《天官圖》一、《地官圖》一、《水官圖》一。

朱繇

朱繇，唐末長安人也。工畫道釋，妙得吳道玄筆法，人未易優劣也。雒中廣愛寺、河中府金真觀皆有繇所畫壁。工道釋，未有不以道玄爲法者，然升堂入室世罕其

人，獨繇不唯妙造其極，而時出新意，千變萬態，動人耳目。國朝武宗元嘗在雒見其所畫壁云：「文殊隊中舊有善財童子，予酷愛其筆法，玩之月餘不忍去。今遂失其童子所在，信其畫亦神矣。」弟子趙裔，亦知名一時。今御府所藏八十有二[三]：元始天尊像一、天地水三官像三、金星像一、木星像二、水星像三、火星像三、土星像一、天蓬像二、南北斗星真像一、釋迦佛像四、無量壽佛像二、藥師佛像二、問疾維摩圖二五方如來像一、佛像二、《兜率佛鋪圖》一、文殊菩薩像四、降靈文殊像一、普賢菩薩三、降靈普賢像一、維摩像二、觀世音菩薩像三、行道菩薩像五、大悲像二、香花菩薩像一、寶檀菩薩像一、菩薩像二、《帝釋圖》一、金剛手菩薩像一、《西方圖》一、揭帝神像四、護法神像六、善神像七、天王像二、北門天王像二、捧塔天王像一、高僧像一、地獄變相一。

李　昇

李昇，唐末成都人也。初得李思訓筆法，而清麗過之。一日，得唐張璪山水一

軸，凝玩久之，輒舍去。後乃心師造化，脫略舊習，命意布景，視前輩風斯在下。猶韓幹視廄中萬馬，曰：「真吾師也！」故能度越曹霸輩數等。昇之於畫，蓋得之矣。蜀人亦呼爲小李將軍，蓋當時李昭道乃思訓子也，思訓號大李將軍，昭道號小李將軍；今昇與昭道聲聞并馳，故以名云。昇筆意幽閑，人有得其畫者，往往誤稱王右丞者焉。今御府所藏五十有二：采芝太上像一、《太上度關圖》一、六甲神像六、《葛洪移居圖》一、《仙山圖》一、《仙山故實圖》一、天王像一、行道天王像二、渡海天王像一、《吳王避暑圖》一、《滕王閣宴會圖》一、《滕王閣圖》五、《姑蘇集會圖》一、《避暑宮圖》五、《江上避暑圖》一、《故實人物圖》二、《江山清樂圖》一、《出峽圖》一、《遠山圖》一、《山水圖》一、象耳山大悲真相一、十六羅漢像十六。

杜子瓌

杜子瓌，華陰人也。精意道釋，因畫圓光，自謂得意，非丹青家所及。每詫於流輩，曰：「我作圓光時，心游海上，退想日出扶桑，滄滄涼涼，其狀若此。故脫略筆墨，

使妍淡無跡，宜他人所不能到也。」論者以為信然。子璹研吮丹粉，尤得其術，故綵繪特異。今御府所藏十有六：毗盧遮那佛像一、釋迦文佛像一、彌勒佛像一、《大悲佛鋪圖》一、大悲像二、大力明王像二、五如來像一、觀音像一、白衣觀音像一、文殊菩薩像一、如意輪菩薩像一、寶印菩薩像一、寶檀像一。

杜齯龜

杜齯龜，其先秦人也。避地居蜀，事王衍為翰林待詔。博學強識，無不兼能，至丹青之習，妙出意外。畫佛相人物尤工。始師常粲，後捨舊學，自成一家。故筆法淩轢輩流，粲亦莫得接武也。成都僧舍所畫壁，名蓋一時。今御府所藏十有四：天地水三官像三、《佛因地圖》一、釋迦佛像二、大悲像二、孔雀明王像一、慈氏菩薩像一、普賢菩薩像一、《凈名居士圖》一、托塔天王像一、善神像二。

張元，簡州金水石城山人。善畫釋氏，尤以羅漢得名。世之畫羅漢者，多取奇怪，至貫休則脫略世間骨相，奇怪益甚。元所畫得其世態之相，故天下知有金水張元羅漢也。今御府所藏八十有八：大阿羅漢三十二、釋迦佛像一、羅漢像五十五。

曹仲元

曹仲元，建康豐城人。江南李氏時，爲翰林待詔。畫道釋鬼神，初學吳道玄不成，棄其法，別作細密，以自名家。尤工傅彩，遂有一種風格。嘗於建業佛寺畫上下壁[四]，凡八年不就。李氏責其緩，命周文矩較之。文矩曰：「仲元繪上天本樣，非凡工所及，故遲遲如此。」越明年，乃成，李氏特加恩撫焉。杜甫詩謂：「十日一水，五日一石，能事不受相促迫」。信不誣也。此與左思十年三賦何異？故古之畫工，率非俗士，其模寫物象，多與文人才士思致相合，以其冥搜相類耳。當時江左言道釋者，

稱仲元為第一，不為過焉。今御府所藏四十有一：九曜像一、三官像三、《佛會圖》三、《地藏圖》一、釋迦佛像二、無量壽佛像一、彌勒佛像二、五十三佛像一、五方如來像一、觀音像十二、白衣觀音像三、慈氏菩薩像一、文殊菩薩像二、摩利支天菩薩像二、如意輪菩薩像一、玩蓮菩薩像一、孔雀明王像一、大悲像二、普賢像一。

陸　晃

陸晃，嘉禾人也。善人物，多畫道釋、星辰、神仙等，而又喜為數稱者，如《三仙》《四暢》《五老》、《六逸》《七賢》與《山陰會仙》、《五王避暑》之類是也。或言晃尤工田家人物，落筆便成，殊不構思，古人所不到。蓋田父村家，或依山林，或處平陸，豐年樂歲，與牛羊雞犬，熙熙然。至於追逐婚姻，鼓舞社下，率有古風，而多見其真，非深得其情，無由命意。然擊壤鼓腹，可寫太平之像，古人謂禮失而求諸野，時有取焉。雖曰田舍，亦能補風化耳。今御府所藏五十有二：玉皇大帝像一、太上像一、天官像一、星官像一、《散聖圖》一、《列曜圖》二、道釋像一、孔聖像一、《四暢圖》四、

《五老圖》一、《六逸圖》一、《明王宴樂圖》一、《按樂圖》一、《烹茶圖》一、《繡線圖》一、《開元避暑圖》三、《五王避暑圖》三、《火龍烹茶圖》一、《山陰會仙圖》四、《神仙事跡圖》一、《故實人物圖》一、《春江漁樂圖》二、《田戲人物圖》一、《水仙圖》一、《勘書圖》一、《古木圖》一、《三仙圍棋圖》一、《葛仙翁飛錢出井圖》二、長生保命真君像一、九天定命真君像一、天曹益算真君像一、天曹掌祿真君像一、天曹解厄真君像一、九天司命真君像一、九天度厄真君像一、天曹賜福真君像一、天曹掌算真君像一。

僧貫休

僧貫休，姓姜，字德隱，婺州蘭溪人。初以詩得名，流布士大夫間。後入兩川，頗為僞蜀王衍待遇，因賜紫衣，號禪月大師。又善書，時人或比之懷素，而書不甚傳。間為本教像，唯羅漢最著。僞蜀主取其本納之宮中，設香燈崇奉者踰月，乃付翰苑大學士歐陽炯作歌以稱之。然羅漢狀貌古野，殊不類世間所傳。豐頤蹙額，深目大鼻，或巨顙槁項，黝然若夷獠異類，見者莫不駭矚。自謂得之

夢中，疑其托是以神之，殆立意絕俗耳，而終能用此傳世。太平興國初，太宗詔求古畫，儞蜀方歸朝，乃獲《羅漢》。今御府所藏三十：維摩像一、須菩提像一、高僧像一、天竺高僧像一、羅漢像二十六。

校勘記

〔一〕「奕」，津逮諸本俱作「變」。

〔二〕津逮諸本俱無「爲」字。

〔三〕「二」，津逮諸本俱作「三」，誤，計其圖數實僅八十二。

〔四〕「坐」，津逮諸本俱作「座」。

宣和畫譜卷第四

道釋四

宋

孫夢卿

孫夢卿，字輔之，東平人也。工畫道釋，學吳生而未能少變。其後傳移吳本，大得妙處。至數丈人物，本施寬闊者，縮移狹隘，則不過數寸，悉不失其形似，如以鑑取物，見大小遠近耳。覽者神之，號稱「孫脫壁」，又云「孫吳生」，以此可見其精絕。但施於卷軸者殊少，蓋塔廟歲久，不能皆存也。今御府所藏三：太上像一、葛仙翁像一、《松石問禪圖》一。

孫知微

孫知微，字太古，眉陽人也，世本田家。天機穎悟，善畫，初非學而能。清凈寡欲，飄飄然真神仙中人。不茹婦人所饌食，有密以驗之者，皆不可逃所知。喜畫道釋，用筆放逸，不蹈襲前人筆墨畦畛。嘗於成都壽寧院壁圖《九曜》，落墨已，乃令童仁益輩設色。侍從中有持水晶瓶者，因增以蓮花。知微既見，謂「瓶所以鎮天下之水，吾得之道經，今增以花，失之遠矣」。故知知微之妙，豈俗畫所能到也。蜀人尤加禮之，得畫則珍藏十[二]襲。知微多客寓寺觀，精黃老、瞿曇之學，故畫道釋益工，而蜀中寺觀尤多筆跡焉。今御府所藏三十有七：天蓬像二、天地水三官像六、九曜像三、填星像一、六星像一、火星像一、十一曜像一、歲星像一、五星像一、星官像二、伏犧像一、長壽仙像一、葛仙翁像一、寫孫先生像一、維摩像一、《文殊降靈圖》一、智公真一、《過海天王圖》一、游行天王圖一、羅漢像一、衲衣僧一、《掃象圖》一、《戰沙虎圖》一、《行道天王圖》一、《虎鬥牛圖》一、《牛虎圖》一、寫李八百妹產黃庭經像一、

四〇

寫彭祖女禮北斗像一。

句龍爽

句龍爽，蜀人。敦厚愼重，不妄語言。好丹青，喜爲古衣冠，多作質野不媚之狀。好畫故事人物，世多傳其本。今御府所藏一：《紫府仙山圖》。

觀之如鼎彝，間見三代以前篆畫也，便覺近習爲凡陋，而使人有還淳反朴之意。

陸文通

陸文通，江南人。畫山水、道釋、樓臺，得名於時。山水學董元、巨然，作《群峰雪霽圖》，覽之使人有登高作賦之思。畫道釋尤工，作《會仙圖》，皆出乎風塵物表，飄飄然有淩雲之意。是其筆端不凡者。今御府所藏十有四：《神仙圖》四、《仙山故實圖》四、《會仙圖》二、《群峰雪霽圖》四。

王齊翰

王齊翰，金陵人，事江南僞主李煜爲翰林待詔。畫道釋人物多思致，好作山林、丘壑、隱巖、幽卜，無一點朝市風埃氣。開寶末，煜銜[二]璧請命。步卒李貴者，入佛寺中得齊翰畫羅漢十六軸，爲商賈劉元嗣高價售之，載入京師，質於僧寺。後元嗣償其所貸，願贖以歸，而僧以過期拒之。元嗣訟於官府，時太宗尹京，督索其畫，一見，大加賞歎，遂留畫，厚賜而釋之。閱十六日太宗即位。後名《應運羅漢》。今御府所藏一百十有九：

《傳法太上圖》一、《三教重屛圖》一、太陽像一、太陰像一、金星像一、水星像一、火星像一、土星像一、羅睺像一、計都像一、北斗星君像一、元辰像一、《長生朝元圖》一、寫南斗星像六、《會仙圖》三、《仙山圖》一、佛像一、《因地佛圖》《佛會圖》一、釋迦佛像二、藥師佛像一、大悲像二、觀音菩薩像一、勢至菩薩像一、自在觀音像一、寶陀羅觀音像一、《巖居觀音圖》一、慈氏菩薩像一、白衣觀音像一、須菩提像二、十六羅漢像十六、十六羅漢像十、《色山羅漢圖》二、羅漢像二、玩蓮

羅漢像二、巖居羅漢像一、賓頭盧像一、玩泉羅漢像一、《高僧圖》一、智公像一、花巖高僧像一、巖居僧一、《高士圖》二、藥王像二、《高賢圖》二、《逸士圖》一、《重屏圖》一、《古賢圖》五、《圍棋圖》一、《琴會圖》二、《垂綸圖》一、《水閣圖》一、《高閑圖》一、《靜釣圖》一、《龍女圖》一、《海岸圖》二、《秀峰圖》一、《陸羽煎茶圖》一、《陵陽子明圖》一、《支許閑曠圖》一、《林壑五賢圖》一、《林亭高會圖》一、《海岸琪木圖》一、《江山隱居圖》一、《金碧潭圖》一、《設色山水圖》一、《林汀遥岑圖》一、《林泉十六羅漢圖》四、《楚襄王夢神女圖》一。

顏德謙

顏德謙，建康人也。善畫人物，多喜寫道像，此外雜工動植。論者謂王維不能過，雖疑其與之太甚，然在江南時，僞唐李氏亦云：「前有愷之，後有德謙。」雖不及王、顧，亦居常品之上矣。其最著者有《蕭翼取蘭亭》橫軸，風格特異，可證前説，但流落未見。今御府所藏二十有一：太上像一、《太上度關圖》一、《太上圖》一、太上

采芝像一、四子太上像一、《采芝圖》一、《仙跡圖》二、《十二溪女圖》三、《洞庭靈姻圖》二、《渡水牧牛圖》二、《牧牛圖》二、《乳牛圖》一、《竹穿魚圖》一、《野鵲圖》一、《蟬蝶圖》一。

侯翌

侯翌，字子冲，安定人，善畫。端拱、雍熙之際，聲名籍甚。學吳道玄作道釋，落墨清馴，行筆勁峻，峭拔而秀，絢麗而雅，亦畫家之絕藝也。始年十三，師郭巡官，郭忘其名。越四年，所學過郭遠甚，慮掩郭名，徙寓秦川。往往秦川僧舍畫壁尚有存者。今御府所藏十有六：行化太上像一、天蓬像一、九曜像一、釋迦像一、維摩文殊像一、地藏菩薩像一、長壽王菩薩像一、《問病維摩圖》一、智公傳真像一、獻花菩薩像一、净名居士像一、天王像一、鬼子母像一、《漢殿論功圖》一、《避暑士女圖》一、《賦詩士女圖》一。

武洞清

武洞清，長沙人也。工畫人物，最長於天神、道釋等像。布置落墨，廣狹大小，橫斜曲直，莫不合度；而坐作進退，向背俛仰，皆有思致。尤得人物名分尊嚴之體，獲譽於一時，至有市廛人以刊石著洞清姓名而求售者。然其他畫則未聞，傳於世者亦少，獨十一曜具在。今御府所藏二十有一：太陽像二、太陰像二、金星像二、木星像一、水星像二、火星像一、土星像二、羅睺像一、計都像一、水仙像一、智積菩薩像一、侍香金童像一、散花玉女像一、藥王像一、《詩女對吟圖》二。

韓虯

韓虯，一作求。陝人也。與李祝同學吳道玄，後聲譽并馳，人以韓李稱。尤長於道釋，嘗在陝郊龍興寺作畫壁，其骨相非世間形色，蓋深得於道玄者也。道玄之於道釋，世謂絕筆，學者稍窺其藩籬，則便爲名流，況蚪專門之學，宜其進於妙也。今御府

所藏十有三：寫太陰像一、水星像一、星官像一、觀音像一、慈氏菩薩像一、行道菩薩像二、獻花菩薩像二、獻香菩薩像二、《天王圖》一、東華司命晉陽真人像一。

楊棐

楊棐，京師人也。客游江浙，後居淮楚。善畫釋典，學吳生，能作大像。嘗於泗濱普照佛刹爲二神，率踰〔三〕三丈，質幹偉然，凜凜可畏。又作《鍾馗》，亦工。按鍾馗近時畫者雖多，考其初，或云：「明皇病瘧，夢鍾馗舞於前以遣瘧瘴。其後傳寫形似於世，世始有鍾馗。然臨時更革，態度大同而小異，唯丹青家緣飾之如何耳。」又說：「嘗得六朝古碣於墟墓間，上有鍾馗字，似非始於開元也。」卒無考據。今御府所藏二：立像觀音一、《鍾馗氏圖》一。

武宗元

文臣武宗元，字總之，河南白波人也。官至虞曹外郎。家世業儒，而宗元特喜丹青

之學，尤長於道釋，筆法備曹、吳之妙。父道，與故相王隨爲布衣之舊。隨見宗元，奇之，因妻外甥女，以隨蔭補太廟齋郎。嘗於西京上清宮畫三十六天帝。其間赤明和陽天帝，潛寫太宗御容，以宋火德王，故以赤明配焉。真宗祀汾陰還，道由洛陽，幸上清宮，忽見御容，驚曰：「此真先帝也！」遂命焚香再拜，歎其精妙，竚立久之。張士遜有詩云「曾此焚香動聖容」，蓋謂是也。祥符初，營玉清昭應宮，召募天下名流圖殿廡壁，眾逾三千，幸有中其選者才百許人。時宗元爲之冠，故名譽益重，輩流莫不斂衽。今御府所藏十有五：天尊像一、天帝釋像一《朝元仙仗圖》二[四]、北帝像一、真武像一、火星像一、土星像一、《天王圖》一、觀音菩薩像一、渡海天王像一、《李得一衝雪過魯陵岡圖》四。

徐知常

道士徐知常，字子中，建陽人也。能詩善屬文，凡道儒典教，與夫制作，無不該曉。脫略時輩，蕭然老成，有士君子之風。方闡道教，首預選掄，校讎琅函玉笈之書，

無不精確。居間則鼓琴淪茗以自娛，真方外之士。畫神仙事跡，明其本末，位置有序，仙風道骨，飄飄凌雲，蓋善命意者也。舊嘗有痼疾，遇異人，得修煉之術，却藥謝醫，以至引年，白髮紅顏，真有所得。今爲沖虛大夫、蕊珠殿侍晨。今御府所藏一：

寫神仙事跡一。

李得柔

道士李得柔，字勝之，本河東晋人，後徙居西洛。得柔祖宗固，嘗守漢州日，有道士尹可元者，犯法當死，因緩之以免。可元頗妙丹青，臨羽化日，自念云：「願生李族爲男子，以報厚德。」是夕得柔母夢一黃冠來扣門，既寤，果生子，今得柔是也。得柔幼喜讀書，工詩文。至於丹青之技，不學而能，益驗其夙世之餘習焉。寫貌甚工，落筆有生意。寫神仙故實，嵩岳寺唐吳道玄畫壁內四真人像，其眉目風矩，見之使人遂欲仙去。設色非畫工比，所施朱鉛多以土石爲之，故世俗之所不能知也。方國家講道之初，讎校瓊文蘂笈，得柔首被其選。議論品藻，莫不中理。今爲紫虛大夫，凝神

殿校籍。今御府所藏二十有六：大茅仙君像一、二茅仙君像一、三茅仙君像一、鍾離權真人像一、南華真人像一、韋善俊真人像一、呂巖仙君像一、蘇仙君像一、欒仙君像一、陶仙君像一、封仙君像一、寇仙君像一、張仙君像一、譚仙君像一、孫思邈真人像一、王子喬真人像一、朱桃椎真人像一、浮丘公像一、劉根真人像一、天師像一、《太上浩劫圖》一、冲虛至德真人像一、寫吳道玄真人像四。

校勘記

〔一〕「十」，學津本作「什」。

〔二〕「銜」原作「御」，據津逮諸本改。 按「御」亦可爲「銜」之異體字。

〔三〕「踰」原作「喻」，據津逮諸本改。

〔四〕「二」，津逮諸本俱作「一」，誤。

宣和畫譜卷第五

人物敘論

昔人論人物則曰：白皙如瓠其爲張蒼，眉目若畫其爲馬援，神姿高徹之如王衍，閑雅甚都之如相如，容儀俊爽之如裴楷，體貌閑麗之如宋玉。至於論美女，則蛾眉皓齒，如東鄰之女，環姿豔逸，如洛浦之神。至有善爲妖態，作愁眉、啼粧、墮馬髻、折腰步、齲齒笑者，皆是形容見於議論之際而然也。若夫殷仲堪之眸子，裴楷之頰毛，精神有取於阿堵中，高逸可置之丘壑間者，又非議論之所能及，此畫者有以造不言之妙也。故畫人物最爲難工，雖得其形似，則往往乏韻。故自吳、晉以來，號爲名手者，才得三十三人。其卓然可傳者，則吳之曹弗興，晉之衛協，隋之鄭法士，唐之鄭虔、周昉，五代之趙嵒、杜霄，本朝之李公麟。彼雖筆端無口，而尚論古之人，至於品流之高

下，一見而可以得之者也。然有畫人物得名而特不見於譜者，如張昉之雄簡，程坦之荒閑，尹質、維真、元靄之形似，非不善也，蓋前有曹、衛，而後有李公麟，照映數子，固已奄奄，是知譜之所載，無虛譽焉。

人物一 前代帝王等寫真附

吳

曹弗興

曹弗興，吳興人也，以畫名冠絕一時。孫權命畫屏，誤墨成蠅狀，權疑其真，至於手彈之。時吳有八絶，弗興預一焉。又嘗溪中見赤龍天矯波間，因寫以獻孫皓，皓賞激珍藏之。至宋文帝時，累月旱暵，祈禱無應，於是取弗興畫龍置水傍，應時雨足。且南齊去吳爲未遠，而謝赫謂：「弗興之跡殆不復見，秘閣之內，獨有所畫龍頭。」又

況後南齊數百歲耶？嘗畫《兵符圖》極工，然不見諸傳記者，豈非一時秘而不出，故得以傳遠，不坐豐狐文豹之厄也？今御府所藏一：《兵符圖》。

晋

衛協

衛協，以畫名於時，作道釋人物，冠絕當代。嘗畫《七佛圖》不點目睛，人或疑而有請。協謂：「不爾，即恐其騰空而去。」世以協為「畫聖」，名豈虛哉？顧愷之以丹青自名，獨慎許可，亦謂「《七佛》與《烈女圖》偉而有情勢。《毛詩北風圖》巧密於情思」，而自以所畫為不及。協有《烈士圖》、《卞莊子刺虎圖》，舊傳於代，歷世既遠，罕見其本。今所存者，有《卞莊子刺虎圖》、《高士圖》，皆橫披短軸，而《高士圖》恐因傳流之誤而為之名，豈《古烈士圖》耶？姑因之而不復易。今御府所藏三：《卞莊子刺虎圖》一、《高士圖》二。

謝稚

謝稚，陳郡陽夏人也。初爲晉司徒主簿，入宋爲寧朔將軍。善畫，多爲賢母、孝子、節婦、烈女之圖，有補於風教。雖舐筆和墨，不無意也。今御府所藏二：《烈女正節圖》一、《三牛圖》一。

隋

鄭法士

鄭法士，不知何許人也。在周爲大都督員外侍郎、建中將軍，入隋授中散大夫。善畫，師張僧繇，當時已稱高弟，其後得名益著。尤長於人物，至冠瓔佩帶，無不有法，而儀矩豐度，取像其人。雖流水浮雲，率無定態，筆端之妙，亦能形容。論者謂江左自僧繇已降，法士獨步焉。法士弟法輪，亦以畫稱，雖精密有餘，而不近師匠，以此

失之。子德文，孫尚子，皆傳家學。尚子，睦州建德尉，尤工鬼神，論者謂優劣在父祖之間。又善爲顫筆，見於衣服、手足、木葉、川流者，皆勢若顫動。此蓋深得法士遺範，應之於心者然耳，故他人欲學，莫能髣髴。今御府所藏十：《游春苑圖》四、《游春山圖》二、《讀碑圖》四。

唐

楊寧

楊寧善畫人物，與楊昇、張萱同時，皆以寫真得名。開元間，寫史館像，風神氣骨，不止於求似而已。畫至人物爲難，楊寧獨工其難，而遂擅畫人物，專門之習，豈易得哉！今御府所藏三：《出游人馬圖》一、《劉聰對戎圖》一、《庖厨圖》一。

楊昇

楊昇，不知何許人也。開元中，爲史館畫真，有明皇與蕭宗像，深得王者氣度。

後世模仿多矣，畫明皇者，不知儀範偉麗，有非常之表，但止於秀目長鬚之態而已；又恐覽者不能辨，則制衣服冠巾以別之，此眾人所能者，不足道也。昇以寫照專門，又當時親見奇表，宜乎傳之甚精。郭若虛《見聞志》謂昇嘗作祿山像，今亡矣。宜若不足取。誠使其人尚在，眾必臠食而糞棄，雖有遺像，亦唾穢不顧，昇獨爲之者，豈非著戒於往昔歟？今御府所藏四：唐明皇真一、唐肅宗真一、《望賢宮圖》一、《高士圖》一。

張萱

張萱，京兆人也。善畫人物，而於貴公子與閨房之秀最工。其爲花蹊竹榭，點綴皆極妍巧。以「金井梧桐秋葉黃」之句，畫《長門怨》，甚有思致。又能寫嬰兒，此尤爲難。蓋嬰兒形貌態度自是一家，要於大小歲數間，定其面目髫稚。世之畫者，不失之於身小而貌壯，則失之於似婦人。又貴賤氣調與骨法，尤須各別。杜甫詩有「小兒五歲氣食牛，滿堂賓客皆回頭」，此豈可以常兒比也！畫者宜於此致思焉。舊稱萱

作《貴公子夜游》、《宮中乞巧》、《乳母抱嬰兒》、《按羯鼓》等圖。今御府所藏四十有七：《明皇納涼圖》一、《整粧圖》一、《乳母抱嬰兒圖》一、《搗練圖》一、《執炬宮騎圖》一、《唐后行從圖》五、《挾彈宮騎圖》一、《宮女圖》二、衛夫人像一、《按羯鼓圖》一、《按樂士女圖》一、《日本女騎圖》一、《賞雪圖》二、《扶掖士女圖》一、《五王博戲圖》二、《四暢圖》一、《織錦回文圖》三、元辰像一、《蒱林圖》一、《橫笛士女圖》二、《鼓琴士女圖》二、《游行士女圖》一、《藏謎士女圖》一、《樓觀士女圖》一、《烹茶士女圖》一、《明皇鬥雞射鳥圖》二、《寫明皇擊梧桐圖》二、《虢國夫人夜游圖》一、《虢國夫人游春圖》一、《七夕祈巧士女圖》三、《寫太真教鸚鵡圖》一、《虢國夫人踏青圖》一。

　　鄭　虔

　　鄭虔，鄭州滎陽人也。善畫山水，好書，常苦無紙。虔於慈恩寺貯柿葉數屋，逐日取葉隸書，歲久殆遍。嘗自寫其詩并畫以獻明皇，明皇書其尾曰：「鄭虔三絕。」畫

陶潛風氣高逸，前所未見，非「醉臥北窗下，自謂羲皇上人」同有是況者，何足知若人哉？此宜見畫於鄭虔也。虔官止著作郎。今御府所藏八：摩騰三藏像一、陶潛像一、《峻嶺溪橋圖》四、《杖引圖》一、人物圖一。

陳閎

陳閎，會稽人。為永王府長史傳寫，兼工人物、鞍馬，其得意處，輩流見之莫不斂衽。開元中，明皇召入供奉，每令寫御容，妙絕當時。又嘗於太清宮寫肅宗，不惟龍顏鳳姿，日角月宇之狀逼真，而筆力英逸，真與閻立本并馳爭先，故一時人多從其學。韓幹亦以畫馬進，明皇怪其無閎筆法，使令師之，其器重故可知也。今御府所藏十有七：寫唐列聖像一、寫唐帝真一、《公子圖》一、《明皇擊梧桐圖》一、李思摩真一、六祖禪師像六、揭帝神像一、《寫內廄龍駒圖》二、《人馬圖》一、《呈馬圖》一、《入草圖》一。

周古言

周古言，不知何許人也。善畫人物，於婦人爲尤工。多畫宮禁歲時行樂之勝，世稱名筆。然摹寫形似，未爲奇特。至於布景命思，則意在筆外，惟覽者得於丹青之所不到，則知非常工所能爲也。今御府所藏三：《明帝夜游圖》二、《鵪鴿士女圖》一。

人物二

唐

周　昉

周昉，字景元，長安人也。傳家閥閱，以世冑出處貴游間，寓意山水，馳譽當代[二]。兄皓事德宗，歷官累授執金吾[三]。德宗召皓，謂曰：「卿弟昉善畫，欲令畫章欽寺神，卿可特言之。」經數月，帝又諭之，方就畫，其珍重如此。初，昉落墨時，徹去幄帟，使往來縱觀之。又寺接國門，賢愚畢至。或言妙處，或指摘未至，衆目助其得失。昉隨所聞改定，月餘，是非語絕，遂下筆成之，無復瑕纇。當時推爲第一。其後

郭子儀壻趙縱嘗令韓幹寫照，眾謂逼真，及令昉畫，又復過之。一日，子儀俱列二畫於壁，竢其女歸寧，詢所畫誰。女曰：「此得形似。」問昉所畫，曰：「此兼得精神姿致[四]爾。」於是優劣顯然。問幹所寫，曰：「趙郎也。」女曰：「此得形似。」問昉所畫，曰：「此兼得精神姿致[四]爾。」於是優劣顯然。昉於諸像精意，至於感通夢寐，示現相儀，傳諸心匠，此殆非積習所能致。故俗畫摹臨，莫克髣髴。至於傳寫婦女，則爲古今之冠。其稱譽流播，往往見於名士詩篇文字中。昉生平圖繪甚多，而散逸爲不少。貞[五]元來，已有新羅國人於江淮間以善價求昉畫而去。世謂昉畫婦女，多爲豐厚態度者，亦是一蔽。此無他，昉貴游子弟，多見貴而美者，故以豐厚爲體；而又關中婦人，纖弱者爲少。至其意穠態遠，宜覽者得之也。此與韓幹不畫瘦馬同意。

今御府所藏七十有二：天地水三官像六、《五星真形圖》一、《五星圖》一、《五曜圖》一、四方天王像四、《降塔天王圖》三、托塔天王像四、星官像一、天王像二、《授塔天王圖》一、六丁六甲神像四、《九子母圖》三、寫金德像一、北極大帝聖像一、行化老君像一、《明皇騎從圖》一、《楊妃出浴圖》一、《三楊圖》一、《織錦回文圖》一、《豫游圖》一、《蠻夷職貢圖》二、《烹茶圖》一、《宮女圖》一、《宮騎圖》二、《游

春士女圖》一、《烹茶士女圖》一、《憑欄士女圖》一、《橫笛士女圖》一、《舞鶴士女圖》一、《紈扇士女圖》一、《避暑士女圖》一、《覽照士女圖》一、《游行士女圖》一、《吹簫士女圖》一、《游戲士女圖》一、《圍棋綉女圖》一、《天竺女人圖》一、《拂林圖》二、寫武后真一、《按舞圖》三、《藥欄石林圖》一、《妃子教鸚鵡圖》一、寶塔出雲天王像一、北方毗沙門天王像一、《明皇鬥雞射鳥圖》一、《白鸚鵡踐雙陸圖》一、《北齊高歡帝幸晉陽宮圖》一。

王朏

王朏，太原人，官止劍州刺史。喜丹青之習，師周昉，然精密則視昉爲不及。一時如趙博文，皆昉高弟也，然朏過博文遠甚。今御府所藏十：《明皇燕居圖》一、《明皇斫膾圖》三、寫唐帝后真一、《太真禁牙圖》一、寫卓文君真一、《避暑士女圖》一、《士女家景圖》二。

韓滉

韓滉，字太沖，官止檢校左僕射，同中書門下平章事。退食之暇，好鼓琴，書得張顛筆法，畫與宗人韓幹相埒。其畫人物、牛馬尤工。昔人以謂牛馬目前近習，狀最難似，滉落筆絕人，然世罕得之。蓋滉嘗自言：「不能定筆，不可論書畫。」以非急務，故自晦不傳於人。今御府所藏三十有六：《李德裕見客圖》一、《七才圖》一、《才子圖》二、《孝行圖》二、《醉學士圖》一、《田家風俗圖》一、《田家移居圖》一、《高士圖》一、《村社圖》一、《豐稔圖》三、《村社醉散圖》一、《風雨僧圖》一、《逸人圖》一、《堯民擊壤圖》二、《醉客圖》一、《瀟湘逢故人圖》一、《村夫子移居圖》一、《村童戲蟻圖》一、《雪獵圖》一、《漁父圖》一、《集社鬥牛圖》二、《歸牧圖》五、《古岸鳴牛圖》一、《乳牛圖》三。

趙溫其

趙溫其，成都人也。父公祐，以畫稱。溫其幼而穎秀，家學益工。溫其子德齊，亦以畫世其家，時名不減父祖。大中初，溫其於大聖慈寺繼父之蹤，畫天王帝釋，筆法臻妙，世稱高絕。今御府所藏二：《焚誦士女圖》一、《烹酪士女圖》一。

杜庭睦

杜庭睦，不知何許人也。以畫傳於世。道釋、人物最為世目之近習者，而工之為尤難。自吳道玄號為絕筆，學者隨其所得，各自名家。庭睦復喜寫故實，畫《明皇斫膾圖》，人物品流，見之風神氣骨間，非有得於心者，何以臻妙至此？今御府所藏一：《明皇斫膾圖》。

吴佚

吴佚，不知何許人也。作泉石平遠，溪友釣徒，皆有幽致。傳其《蕭翼蘭亭圖》，人品輩流，各有風儀，披圖便能想見一時行記，歷歷在目。信乎書畫之并傳，有所自來也。今御府所藏一：《蕭翼蘭亭圖》。

鍾師紹

鍾師紹，蜀人也。妙丹青，畫道釋、人物、犬馬頗工。三代而下，禮儀綿蕝，至唐盛時，雖房、杜不敢議。師紹乃能作《尚齒圖》，豈無激而然？所謂禮失而求諸野，今於師紹見之。今御府所藏一：《尚齒圖》。

五代

趙喦

梁駙馬都尉趙喦，本名霖，後改今名。喜丹青，尤工人物，格韻超絶，非尋常畫工所及。有《漢書西域傳》、《彈棋》、《診脈》等圖傳於世，非胸次不凡，何能遂脱筆墨畛域耶？今御府所藏六：《調馬圖》一、《臂鷹人物圖》一、《五陵按鷹圖》四。

杜霄

杜霄，善畫，得周昉筆法爲多，尤工蜂蝶，及曲眉豐臉之態。有《秋千》、《撲蝶》、《吳王避暑》等圖傳於世。蓋蜂蝶之畫，其妙在粉筆約略間，故難得者態度，非風流蘊藉，有王孫貴公子之思致者，未易得之。故《蛺蝶圖》唐獨稱滕王，要非鐵石心腸者所能作此婉媚之妙也。今御府所藏十有二：《撲蝶圖》八、《撲蝶士女圖》一、《撲

蝶士女圖》二、《游行士女圖》一。

丘文播

　　丘文播，廣漢人也，又名潛，與弟文曉俱以畫得名。初工道釋、人物，兼作山水。其後多畫牛，齕草，飲水，臥與，奔逸，乳牸，放牧，皆曲盡其狀。嘗爲衙果鼠，一時稱爲奇絕，今已散逸，莫知所在。今御府所藏二十有五：《文會圖》四、《豐稔圖》一、《六逸圖》四、《七才子圖》二、《維摩化身圖》一、《維摩示疾圖》一、《松下逍遙圖》一、《田家移居圖》一、《渡水僧圖》一、《驪山老母像》一、《三笑圖》一、《牧牛圖》三、《逸牛圖》一、《乳牛圖》二、《水牛圖》一。

丘文曉

　　丘文曉，廣漢人，文播弟也。工道釋，一時與文播齊名。山水亦工，要皆高世之習。道家之仙風，釋氏之慈相，山川之神秀，其非有得於心，則未知[六]能到其妙也。

今成都廣漢間，文曉筆跡尤多。亦喜畫牧牛，蓋釋氏以觀性，此所以見畫於文曉焉。

今御府所藏四：渡水羅漢像一、《故實人物圖》一、《牧牛圖》二。

阮郜

阮郜，不知何許人也，入仕爲太廟齋郎。善畫，工寫人物，特於士女得意。凡纖穠淑婉之態，萃於毫端，率到閫域。作《女仙圖》，有瑤池閬苑之趣，而霓旌羽蓋，飄飄凌雲，萼綠雙成，可以想像。衰亂之際，尤不可得，但傳於世者甚少。今御府所藏四：《女仙圖》一、《游春士女圖》三。

童氏

婦人童氏，江南人也，莫詳其世系。所學出王齊翰，畫工道釋、人物。童以婦人而能丹青，故當時縉紳家婦女，往往求寫照焉。有文士題童氏畫，詩曰：「林下材華雖可尚，筆端人物更清妍。如何不出深閨裏，能以丹青寫外邊。」後不知所終。今御

府所藏一：《六隱圖》一。

校勘記

〔一〕據臺北「故宮博物院」影印大德本昌彼得跋，大德本第六卷缺首頁（即卷首至周昉條「問昉所」處），係以楊慎本抄配，故與津逮本文字多有不同。

〔二〕此句津逮諸本作「寓意丹青，頗馳譽當代」。

〔三〕此句津逮諸本作「兄皓善騎射，因戰功授執金吾」。

〔四〕「致」，原作「制」，據學津本改。

〔五〕「貞」，原作「正」，應是爲避諱而改，今據四庫本改。

〔六〕「知」，津逮諸本作「有」。

宣和畫譜卷第七

人物三

宋

周文矩

周文矩，金陵句容人也。事偽主李煜，爲翰林待詔。善畫，行筆瘦硬戰掣，有煜書法。工道釋、人物、車服、樓觀、山林、泉石，不墮吳曹之習，而成一家之學。獨士女近類周昉，而纖麗過之。昇元中煜命文矩畫《南莊圖》，覽之，歎其精備。開寶間，煜進其圖，藏於秘府。有《游春》、《擣衣》、《熨帛》、《繡女》等圖傳於世。今御府所藏七十有六：天蓬像一、北斗像一、《許仙巖遇仙圖》三、《會仙圖》一、《佛因地圖》一、

《神仙事跡圖》二、文殊菩薩像一、盧舍那佛像一、觀音像一、金光明菩薩像一、寫僞

主李煜真三、《明皇取性圖》二、《明皇會棋圖》一、《五王避暑圖》四、寫謝女真一、法

眼禪師像一、《阿房宮圖》二、寫李季蘭真一、《斫膾圖》二、《火龍烹茶圖》四、《四暢

圖》一、《問禪圖》一、《春山圖》一、《重屏圖》一、《聽說圖》一、《魯秋胡故實圖》一、

《鍾馗氏小妹圖》五、《高閑圖》一、《文會圖》一、《鍾馗圖》二、《金步搖士女圖》一、

《煎茶圖》一、《謝女寫真圖》二、《玉步搖士女圖》二、《詩意繡女圖》一、《寫真士女

圖》一、《按樂士女圖》三、《合藥士女圖》四、《理鬟士女圖》三、《按樂宮女圖》一、《按

舞圖》一、《玉妃游仙圖》一、《宮女圖》一、《游行士女圖》一、《琉璃堂人物圖》一、慈

氏菩薩像二、長生保命天尊像一、兜率宮內慈氏像一、《李德裕見劉三復圖》一。

石恪

石恪字子專，成都人也。喜滑稽，尚談辯。工畫道釋、人物。初師張南本，技進，

益縱逸不守繩墨，氣韻思致過南本遠甚。然好畫古僻人物，詭形殊狀，格雖高古，意

務新奇，故不能不近乎譎怪。孟蜀平，至闕下，被旨畫相國寺壁，授以畫院之職，不就，力請還蜀，詔許之。今御府所藏二十有一：太上像一、鎮星像一、羅漢像一、《四皓圍棋圖》一、《山林七賢圖》三、游行天王像一、女孝經像八、《青城游俠圖》二、《社饗圖》二、《鍾馗氏圖》一。

李景道

李景道，偽主昇之親屬，景道其一焉。金陵號佳麗地，山川人物之秀，至於王謝子弟，其風流氣習尚可想見。景道喜丹青而無貴公子氣，蓋亦餘膏賸馥所沾丐而然。作《會友圖》，頗極其思，故一時人物見於燕集之際，不減山陰蘭亭之勝。今御府所藏一：《會友圖》。

李景游

李景游，亦偽主昇之親屬，與景道其季孟行也。一時雅尚，頗與景道同好，畫人

物極勝。作《談道圖》，風度不凡，飄然有仙舉之狀。璟嗣昇而諸昆弟皆王，獨景游不見顯封，其畫世亦罕得其本。今御府所藏一：《談道圖》。

顧閎中

顧閎中，江南人也，事僞主李氏爲待詔。善畫，獨見於人物。是時，中書舍人韓熙載以貴游世冑多好聲伎，專爲夜飲，雖賓客揉雜，歡呼狂逸，不復拘制。李氏惜其才，置而不問。聲傳中外，頗聞其荒縱，然欲見樽俎燈燭間觥籌交錯之態度不可得。乃命閎中夜至其第，竊窺之，目識心記，圖繪以上之，故世有《韓熙載夜宴圖》。李氏雖僣僞一方，亦復有君臣上下矣。至於寫臣下私褻以觀，則泰至多奇樂，如張敞所謂「不特畫眉」之說，已自失體，又何必令傳於世哉！一閱而棄之可也。今御府所藏五：《明皇擊梧桐圖》四、《韓熙載夜宴圖》一。

顧大中

顧大中，江南人也。善畫人物、牛馬，兼工花竹。嘗於南陵巡捕司舫子臥屏上畫杜牧詩：「南陵水面漫悠悠，風緊雲繁欲變秋。正是客心孤迴處，誰家紅袖憑江樓。」殊有思致，見者愛之，而人初不知其名，未甚加重。後爲過客宿舫中，因竊去，乃更歎息。然其他畫在世者不多。有顧閎中亦善畫，疑其族屬也。今御府所藏一：《韓熙載縱樂圖》。

郝澄

郝澄，字長源，金陵句容人也。得人倫風鑒之術，故於畫尤長傳寫。蓋傳寫必於形似，而畫者往往乏神氣。澄於形外獨得精神氣骨之妙，故落筆過人。澄力學逮二十年，而筆墨乃工，聲譽益進。作道釋、人馬，世多傳其本，清勁善設色。今御府所藏一十有四：寫北極像一、神仙事跡一、《出獵圖》三、《人馬圖》二、《渲馬圖》六、《牧放

散馬圖》一。

湯子昇

湯子昇，蜀人也。畫山水、人物頗工。志慕高逸，多繪方外事。作《文蕭彩鸞圖》，飄飄然仙風道骨，與夫烟雲縹緲之狀，便覺西山爽氣，恍然在目。有《鑄鑑圖》傳於世，至理所寓，妙與造化相參，非徒爲丹青而已者。今御府所藏二：《文蕭彩鸞冥會圖》、《鑄鑑圖》。

李公麟

文臣李公麟，字伯時，舒城人也。熙寧中登進士第。父虛一，嘗舉賢良方正科，任大理寺丞，贈左朝議大夫〔二〕，喜藏法書名畫。公麟少閱視即悟古人用筆意，作真行書，有晉宋楷法風格。繪事尤絕，爲世所寶。博學精識，用意至到。凡目所睹，即領其要。始畫學顧、陸與僧繇、道玄及前世名手佳本，至磅礴胸臆者甚富，乃集衆所

善，以爲己有，更自立意，專爲一家，若不蹈襲前人，而實陰法其要。凡古今名畫，得

之則必模臨，蓄其副本，故其家多得名畫，無所不有。尤工人物，能分別狀貌，使人望

而知其廊廟、館閣、山林、草野、閭閻、臧獲、臺輿、皂隸。至於動作態度，顰伸俯仰，小

大美惡，與夫東西南北之人，才分點畫，尊卑貴賤，咸有區別，非若世俗畫工，混爲一

律，貴賤妍醜，止以肥紅瘦黑分之。大抵公麟以立意爲先，布置緣飾爲次。其成染精

緻，俗工或可學焉，至率略簡易處，則終不近也。蓋深得杜甫作詩體制而移於畫。如

甫作《縛雞行》，不在雞蟲之得失，乃在於注目寒江倚山閣之時；公麟畫陶潛《歸去來

兮圖》，不在於田園松菊，乃在於臨清流處。甫作《茅屋爲秋風所拔歌》，雖羸衾破屋漏

非所恤，而欲大庇天下寒士俱歡顏；公麟作《陽關圖》，以離別慘恨爲人之常情，而設

釣者於水濱，忘形塊坐，哀樂不關其意。其他種類此，唯覽者得之。故創意處如吳

生，瀟灑處如王維；謂《華嚴會》人物可以對《地獄變相》，《龍眠山莊》可以對《輞川

圖》是也。此皆摭前輩精絕處，會之在己，宜出塵表。然所傳於世者甚多，人人得以

考究。公麟初喜畫馬，大率學韓幹，略有損增。有道人教以不可習，恐流入馬趣。公

麟悟其旨，更爲道佛，尤佳。嘗寫騏驥院御馬，如西域于闐所貢，好頭、赤錦、膊騘之類，寫貌至多。至圉人懇請，恐并爲神物取去。由是先以畫馬得名。仕宦居京師十年，不游權貴門，得休沐，遇佳時，則載酒出城，拉同志二三人，訪名園蔭林，坐石臨水，翛然終日。當時富貴人欲得其筆跡者，往往執禮願交，而公麟靳固不答。至名人勝士，則雖昧平生，相與追逐不厭，乘興落筆，了無難色。又畫古器如圭璧之類，循名考實，無有差謬。從仕三十年，未嘗一日忘山林，故所畫皆其胸中所蘊。晚得痹病，呻吟仰手畫被，作落筆形勢。家人戒之，笑曰：「餘習未除，不覺至此。」其篤好如此。病少間，求畫者尚不已，公麟歎曰：「吾爲畫，如騷人賦詩，吟詠情性而已。」後作畫贈人，往往薄著勸戒於其間，與君平賣卜，諭奈何世人不察，徒欲供玩好耶？人以禍福，使之爲善同意。歿後，畫益難得，至有厚以金帛購之者。由是黍緣模仿偽以取利，不深於畫者，率受其欺，然不能逃乎精鑒。四方士大夫稱之不名，以字行。又自號龍眠居士。王安石取人慎許可，與公麟相從於鍾山，及其去也，作四詩以送之，頗被稱賞。考公麟平生所長，其文章則有建安風

格，書體則如晉宋間人，畫則追顧、陸。至於辨鐘鼎古器，博聞強識，當世無與倫比。

頃時段義得玉璽來上，眾未能辨，公麟先識之，士論莫不歎服。以沉於下僚，不能聞達，故止以畫稱。今故詳載以明其出處云。今御府所藏一百有七：寫大梵天像二、

揭帝神像一、《不動尊變相》一、《護法神像五、觀音像三、瑞像佛一、《華嚴經相》六、

《金剛經相》一、維摩居士像一、無量壽佛像一、《禪會圖》一、釋迦佛像一、菩薩像一、

寫摩耶夫人像一、《緇衣圖》一、親近菩薩像二、《寫王維看雲圖》一、《寫十國圖》二、

《寫義之書扇圖》一、《寫盧鴻草堂圖》一、《寫王維歸嵩圖》一、《蔡琰還漢圖》一、寫

王維像一、《寫職貢圖》二、《山莊圖》一、《書裙圖》一、《歸去來兮圖》二、《陽關圖》

一、《四皓圍棋圖》一、《織錦回文圖》一、《女孝經圖》二、《醉僧圖》一、《玉津訪石圖》

一、《孝經相》一、《寫三石圖》一、《玻璃鑑圖》一、寫生折枝花二、《杏花白鷳圖》一、

《天育驃騎圖》一、《寫唐九馬圖》一、《昭君出塞圖》一、《姑射圖》一、《五王醉歸圖》

一、《豢龍氏圖》一、《寫玉蝴蝶圖》一、《御風真人圖》一、《游騎圖》一、《小筆游戲圖》

一、《弄驕人馬圖》一、《習馬圖》一、《二馬圖》一、《馬性圖》一、《寫韓幹馬圖》二、《調

習人馬圖》一、《北岸贈行馬圖》一、《寫東丹王馬圖》一、《天馬圖》一、《人馬圖》二、
《呈馬圖》一、《番騎圖》一、《九歌圖》一、《祖師傳法授衣圖》一、彌陀觀音勢至像一、
寫摩奴舍夫人像一、五星二十八宿像一、寫十大弟子像十、模吳道玄護法神像二、模
唐李昭道海岸圖一、模吳道玄四護法神像四、模唐李昭道摘瓜圖一、《王安石定林蕭
散圖》一、《丹霞訪龐居士圖》一、寫徐熙四面牡丹圖一、模北虜贊華蕃騎圖一。

楊日言

內臣楊日言，字詢直，家世開封人。日言幼而有立，喜經史，尤得於《春秋》之
學。吐辭涉事，雖詞人墨卿，皆願從之游。作篆隸、八分，可以追配古人。尤於小筆
妙得其趣，其寫貌益精。方仕宦未達，而神考識之，拔擢爲左右之漸。於殿廬傳寫古
昔君臣賢哲，繪像欽聖憲蕭。及建中靖國，以欽慈皇太后寫真，顧畫史無有髣髴其儀
容者，命日言追寫。既落墨，左右環觀，皆以手加額，繼之以泣，歎其儼然如生，其精
絕有至於是者。作山林、泉石、人物，荒遠蕭散，氣韻高邁，非世俗之畫得以擬倫也。

七八

官至中亮大夫、晉州觀察使致仕，贈昭化軍節度使，諡莊簡。今御府所藏四：《秋山平遠圖》一、《溪橋高逸圖》一、《士女圖》二。

校勘記

〔一〕大德本原作「左朝諫議大夫」，津逮諸本無「諫」字，據改。

宣和畫譜卷第八

宮室叙論

上古之世，巢居穴處，未有宮室。後世有作，乃爲宮室、臺榭、户牖，以待風雨，人不復營巢窟以居。蓋嘗取《易》之《大壯》。故宮室有量，臺門有制，而山節藻梲，雖文仲不得以濫也。畫者取此而備之形容，豈徒爲是臺榭、户牖之壯觀者哉？雖一點一筆，必求諸繩矩，比他畫爲難工，故自晉宋迄於梁隋，未聞其工者。粵三百年之唐，歷五代以還，僅得衛賢以畫宮室得名。本朝郭忠恕既出，視衛賢輩，其餘不足數矣。然忠恕之畫高古，亦未易世俗所能知，其不見而大笑者亦鮮矣。若夫剡木爲舟，剡木爲楫，與其車輿之制，凡涉於度數而近類夫宮室者，因附諸此。自唐五代而至本朝，畫之傳者得四人，信夫畫之中規矩準繩者爲難工。游規矩、準繩之内，而不爲所窘，

如忠恕之高古者，豈復有斯人之徒歟？後之作者，如王瓘、燕文貴、王士元等輩，故可以皂隸處，因不載之譜。

宮室舟車附

唐

尹繼昭

尹繼昭，不知何許人。工畫人物、臺閣，冠絕當世，蓋專門之學耳。至其作《姑蘇臺》、《阿房宮》等，不無勸戒，非俗畫所能到，而千棟萬柱，曲折廣狹之制，皆有次第。又隱算學家乘除法於其間，亦可謂之能事矣。然考杜牧所賦，則不無太過者，騷人著戒尤深遠焉，畫有所不能既也。今御府所藏四：《漢宮圖》一、《姑蘇臺圖》二、《阿房宮圖》一。

五代

胡　翼

胡翼字鵬雲，工畫道釋、人物，至於車馬、樓臺，種種臻妙。趙喦都尉以畫著名一時，見翼，禮遇加厚。喜臨摹古今名筆，目之曰「安定鵬雲記」，有《秦樓》、《吳宮》、《盤車》等圖傳於世。今御府所藏八：《秦樓吳宮圖》六、《盤車圖》二。

衛　賢

衛賢，長安人。江南李氏時爲内供奉。長於樓觀、人物，嘗作《春江圖》，李氏爲題《漁父詞》於其上。至其爲高崖巨石，則渾厚可取，而皴法不老。爲林木雖勁挺，而枝梢不稱其本，論者少之。然至妙處，復謂唐人罕及，要之所取爲多焉。今御府所藏二十有五：《黔婁先生圖》一、《楚狂接輿圖》一、《老萊子圖》一、《王仲孺圖》一、

《於陵子圖》一、《梁伯鸞圖》一、《羅漢圖》一、《溪居圖》一、《雪宮圖》一、《山居圖》一、《閘口盤車圖》一、《雪崗盤車圖》一、《竹林高士圖》一、《雪江高居圖》一、《雪景樓觀圖》一、《雪景山居圖》二、渡水羅漢像一、《神仙事跡圖》二、《嵩僧圖》一、《蜀道圖》二、《盤車圖》二。

宋

郭忠恕

郭忠恕，字國寶，不知何許人。柴世宗朝，以明經中科第，歷官迄國朝。太宗喜忠恕名節，特遷國子博士。忠恕作篆隸，凌轢晉魏以來字學。喜畫樓觀臺榭，皆高古，置之康衢，世目未必售也。頃錢塘有沈姓者，收忠恕畫，每以示人，則人輒大笑。歷數年而後方有知音者，謂忠恕筆也，如韓愈之論文，以謂時時應事作下俗文章，下筆令人慚，及示人以爲好，惜古文之難知也如此。今於忠恕之畫亦云。忠恕隱於畫

者，其謫官江都，逾旬失其所在。後閱數歲，陳摶會於華山而不復聞，蓋亦仙去矣。

今御府所藏三十有四：《尹喜問道圖》一、《明皇避暑宮圖》一、《避暑宮殿圖》四、《山陰避暑宮圖》四、《飛仙故實圖》一、九曜像一、《雪山佛刹圖》一、《山居樓觀圖》一、《織錦璇璣圖》三、《湖天夏景圖》二、《車棧橋閣圖》一、《水閣晴樓圖》一、《行宮圖》二、《吹簫圖》一、《樓觀士女圖》三、《滕王閣王勃揮毫圖》四。

番族叙論

解縵胡之纓衽而斂袵魏闕，袖操戈之手而思稟正朔，梯山航海，稽首稱藩，願受一塵而爲氓。至有遣子弟入學，樂率貢職，奔走而來賓者，則雖異域之遠，風聲氣俗之不同，亦古先哲王所未嘗或棄也。此番族所以見於丹青之傳。然畫者多取其佩弓刀，挾弧矢，游獵狗馬之玩，若所甚貶然，亦所以尊華夏化原之信厚也。今自唐至本朝，畫之有見於世者，凡五人。唐有胡瓌、胡虔，至五代有李贊華之流，皆筆法可傳者。蓋贊華系出北虜，是爲東丹王，故所畫非中華衣冠，而悉其風

土故習。是則五方之民，雖器械異制，衣服異宜，亦可按圖而考也。後有高益、趙光輔、張戡與李成輩，雖馳譽於時，然[二]光輔以氣骨爲主而格俗，戡、成全拘形似而乏氣骨，皆不兼其所長，故不得入譜云。

番族 番獸附

唐

胡 瓌

胡瓌，范陽人。工畫番馬，鋪叙巧密，近類繁冗，而用筆清勁。至於穹廬什器，射獵部屬，纖悉形容備盡。凡畫驍驒馳及馬等，必以狼毫制筆踈染，取其生意，亦善體物者也。有《陰山七騎》、《下程》、《盜馬》、《射雕》等圖傳於世。其後以筆法授子虔。梅堯臣嘗題瓌畫《胡人下馬圖》，其略云：「氈廬鼎列帳幕圍，鼓角未吹驚塞鴻。」又

云：「素紈六幅筆何巧，胡瓌妙畫誰能通？」則堯臣之所與，故知瓌定非淺淺人也。

今御府所藏六十有五：《卓歇圖》二、《牧馬圖》十、《番部驥駞圖》一、《番騎圖》六、

《秋波[二]》《牧馬圖》一、《番部盜馬圖》一、《番部早行圖》二、《番部牧馬圖》一、《番族

獵射騎圖》一、《射騎圖》一、《報塵圖》一、《起塵番馬圖》一、《番部下程圖》七、《番部

卓歇圖》三、《番部射雕圖》二、《卓歇番族圖》一、《射雕雙騎圖》一、《轉坡番騎圖》

一、《沙崗牧駞圖》一、《出獵番騎圖》一、《獵射圖》六、《牧駞圖》一、《番部按鷹圖》

一、《氄幕卓歇圖》一、《番族牧馬圖》一、《番部汲泉圖》一、《牧放平遠圖》一、《牧馬

番卒圖》一、《按鷹圖》二、《對馬圖》一、《平遠番部卓歇圖》二、《獵射番族人馬圖》

一、《平遠射獵七騎圖》一。

胡虔

胡虔，范陽人。學父瓌畫番馬得譽，世以謂虔丹青之學有父風。蓋瓌以《七·

騎》、《下程》、《射雕》、《盜馬》等圖傳於世，故知虔家學之妙，殆未可分真贋也。今

御府所藏四十有四：《番部下程圖》八、《番族下程圖》一、《番部卓歇圖》五、《番族起程圖》一、《番族起程圖》三、《番族卓歇圖》四、《平遠獵騎圖》一、《番部盜馬圖》一、《番部牧放圖》三、《射雕番騎圖》一、《汲水番騎圖》一、《射獵番族圖》一、《牧放番族圖》一、《番族按鷹圖》一、《射雕圖》一、《獵騎圖》二、《番騎圖》四、《番馬圖》一、《簇帳番部圖》一、《番族獵騎圖》二、《平遠射獵七騎圖》一。

五代

李贊華

李贊華，北虜東丹王，初名突欲，保機之長子。唐同光中，從其父攻渤海扶餘城，下之，改爲東丹國，以突欲爲東丹王。避嗣主德光之逼逐，遂越海抵登州而歸中國。時唐明宗長興六年十二月也。明宗賜與甚厚，仍賜姓東丹，名慕華。以其來自遼東，乃以瑞州爲懷化軍，拜懷化軍節度使，瑞、慎等州觀察使。又賜姓李，更名贊華。始

泛海歸中國，載書數千卷自隨。尤好畫，多寫貴人、酋長。至於袖戈挾彈，牽黃臂蒼，服用皆緩胡之纓，鞍勒率皆瑰奇，不作中國衣冠，亦安於所習者也。然議者以謂馬尚豐肥，筆乏壯氣，其確論歟？今御府所藏十有五：《雙騎圖》一、《獵騎圖》一、《雪騎圖》一、《番騎圖》六、《人騎圖》二、《千角鹿圖》一、《吉首并驅騎圖》一、《射騎圖》一、《女真獵騎圖》一。

王仁壽

王仁壽，汝南宛人，石晉時作待詔。仿吳生畫爲佛廟鬼神及馬等。嘗於相國寺淨土院畫八菩薩，人輒謂之吳生，不復有辨之者，以此知其所學之淺深也。既作浮屠氏畫，則多在屋壁堂殿間，歲月浸久，隨以隳壞，故存者絕少。今御府所藏一：《馳》。

房從真

房從真，成都人，工畫人物、番騎。嘗於蜀宮幛壁間作《諸葛亮引兵渡瀘》，布置

甲馬，恍若生動。近時張戩番馬所以精者，以戩朔方人也。今從真蜀人，而能番馬族帳，非其所見，亦不易得。至於幛壁，仍異縑楮，皆其難者，尤宜賞激焉。惜乎緘櫝不能秘，隨時湮沒也。今御府所藏八：《番族卓歇圖》一、《寫西域人馬圖》一、《卓歇圖》二、《調馬打毬圖》一、《薛濤題詩圖》一、《捕魚圖》一、寫唐明皇真一。

校勘記

〔一〕「然」，大德本、津逮本、學津本作「蓋」，據四庫本改。

〔二〕「波」，津逮諸本作「陂」。

宣和畫譜卷第九

龍魚敘論

《易》之《乾》，龍有所謂在田、在淵、在天，以言其變化超忽，不見制畜，以比夫利見大人。《詩》之《魚藻》，有所謂頒其首、莘其尾、依其蒲，以言其游深泳廣，相忘江湖，以比夫難致之賢者。曰龍曰魚，作《易》删《詩》，前聖所不廢，則畫雖小道，故有可觀。其魚龍之作，亦《詩》、《易》之相爲表裏者也。龍雖形容所不及，然葉公好之而真龍乃至，則龍之爲畫，其傳久矣。吳曹弗興嘗於溪中見赤龍出水上，寫以獻孫皓，世以爲神，後失其傳。至五代才得傳古，其放逸處未必古人所能到。本朝董羽遂以龍水得名於時，寔近代之絕筆也。魚雖耳目之所玩，宜工者爲多，而畫者多作庖中几[二]上物，乏所以爲乘風破浪之勢，此未免[三]絓乎世議也。五代袁羲專以魚蟹馳

譽，本朝士人劉寀亦以此知名，然後知後之來者世未乏也。悉以時代繫之，自五代至本朝得八人。凡水族之近類者因附其末。若徐白、徐皋等輩，亦以畫魚得名於時，然所畫無涵泳噞喁之態，使人但垂涎耳，不復有臨淵之羨，宜不得傳之譜也。

龍魚_{水族附}

五代

袁　義

袁義，河南登封人，爲侍衛親軍。善畫魚，窮其變態，得噞喁游泳之狀，非若世俗所畫作庖中物，特使饞獠生涎耳。今御府所藏十有九：《游魚圖》六、《戲魚圖》二、《群魚圖》一、《竹穿魚圖》一、《魚蟹圖》一、《魚蝦圖》二、《寫生鱸魚圖》一、《笋竹圖》三、《竹石圖》一、《蟹圖》一。

僧傳古

僧傳古，四明人。天資穎悟，畫龍獨進乎妙。建隆間名重一時，垂老筆力益壯，簡易高古，非世俗之畫所能到也。然龍非世目所及，若易爲工者，而有三停九似、蜿蜒升降之狀，至於湖海風濤之勢，故得名於此者，罕有其人。傳古獨專是習，宜爲名流也。皇建院有所畫屏風，當時號爲絕筆。今御府所藏三十有一：《衮霧戲波龍圖》二、《蜎霧出波龍圖》二、《吟霧躍波龍圖》二、《穿石戲浪龍圖》二、《吟霧戲水龍圖》一、《爬山躍霧龍圖》二、《蜎霧戲水龍圖》一、《穿石出波龍圖》二、《穿山弄濤龍圖》二、《出水戲珠龍圖》一、《戲雲雙龍圖》一、《戲水龍圖》四、《出洞龍圖》一、《玩珠龍圖》二、《出水龍圖》一、《祥龍圖》一、《吟龍圖》一、《戲龍圖》一、《戲水龍圖》一、《坐龍圖》一。

趙克夐

宗室克夐，佳公子也。戲弄筆墨，不爲富貴所埋沒。畫游魚盡浮沉之態，然惜其不見湖海洪濤巨湍之勢，爲毫端壯觀之助，所得止京洛池塘間之趣耳。官止右武衛大將軍、漳州團練使，累贈保康軍節度使，追封高密侯。今御府所藏一：《游魚圖》一。

趙叔儺

宗室叔儺，善畫，多得意於禽魚，每下筆皆默合詩人句法。或鋪張圖繪間，景物雖少而意常多，使覽者可以因之而遐想。昔王安石有絕句云：「汀洲雪漫水溶溶，睡鴨殘蘆掩霽中。歸去北人多憶此，每家圖畫有屏風。」叔儺所畫，率合於此等詩，亦高

致也。官至濮州防禦使，累贈少師。今御府所藏十有七：《鮮鱗戲荇圖》二、《荷花游魚圖》二、《群蠡圖》二、《游魚圖》四、《桃溪珍禽圖》一、《秋江宿禽圖》一、《戲荇圖》一、《弄萍游魚圖》一、《蓮塘灌水圖》一、《雪汀驚鴈圖》一、《穿荇群魚圖》一。

董　羽

董羽字仲翔，毗陵人。善畫魚龍海水，不爲汀濘沮洳之陋，濡沫涸轍之游。喜作禹門砥柱，乘長風破萬里浪，驚雷怒濤，與之爲出没，盡魚龍超忽覆却之狀。其筆端所得，豈惟壯觀而已耶？事僞主李煜爲待詔，後隨煜歸京師，即命爲圖畫院藝學。今金陵清涼寺有李煜八分題名，蕭遠草書，羽畫海水，爲三絶。羽語吃，時以「董啞子」稱。方太宗皇帝[三]嘗令畫端拱樓壁，觀者畏懾，因以杇鏝，羽亦終不偶。頃畫水於玉堂北壁，其洶湧瀾翻，望之若臨烟江絶島間，雖咫尺汗漫，莫知其涯涘也。宋白爲時聞人，一見擊節稱賞，因賦以詩，其警句謂：「回眸已覺三山近，滿壁潛驚五月寒。」則羽之得名豈虛矣哉！今御府所藏十有四：《騰雲出波龍圖》一、《踴霧戲水

龍圖》二、《出山子母龍圖》一、《龍圖》二、《戰沙龍圖》二、《玩珠龍圖》三、《出水龍圖》一、《穿山龍圖》一、《江叟吹笛圖》一。

楊暉

楊暉，江南人。善畫魚，得其揚鬐鼓鬣之態，蘋蘩荇藻，映帶清淺，浮沉鼓躍，曲盡其性。今人畫魚者多拘鱗甲之數，或貫柳，或在陸，奄奄無生意。惟暉則不拘世習，吹柳絮，漾桃花，於魚得計時，往往見之筆下，覽之者如在濠梁間。然未免畫家者流所指摘也。今御府所藏一：《游魚圖》一。

宋永錫

宋永錫，蜀人也。畫花竹、禽鳥、魚蟹，學梁廣，善傅色。大抵兩蜀丹青之學尤盛，而工人物、道釋者爲多。自刁光處士入蜀，而始以其學授黃筌，而花竹、禽鳥學者因以專門，然終不能望筌之兼能也。永錫亦後來之秀，遂能以名家。今御府所藏

四：《寫生荷花圖》二、《魚蟹圖》二。

劉寀

文臣劉寀，字宏[四]道，少時流寓都下，狂逸不事事，放意詩酒間，亦能爲長短句，與貴游少年相從無虛日。善畫魚，深得戲廣浮深，相忘於江湖之意。蓋畫魚者，鬐、鱗、刺分明，則非水中魚矣，安得有涵泳自然之態？若在水中，則無由顯露。寀之作魚，有得於此。他人作魚，皆出水之鱗，蓋不足貴也。由是專門，頗爲士人所推譽。漂泊不得志，曳裾侯門。一夕，大雪擁九衢，闔戶不出。平時過從謂寀舊雪來，今雪不來。後數日，友生候之，意其僵仆矣。因大叫出戶，謂友生曰：「我阻雪不死，與若曹罷酒不出許時，擁褐壞屋下，無所爲，得封事一通，可獻天子，或有遇合，自此遂吐胸中霓矣！」同輩皆笑之。俄而上所陳事，神考嘉歎而官之。後歷任州縣，今爲朝奉郎。今御府所藏三十：《戲藻群魚圖》一、《群鮊戲茭圖》一、《泳萍戲魚圖》一、《倒竹戲魚圖》一、《群魚戲荇圖》一、《群鯉逐蝦圖》一、《戲荇鰷魚圖》一、《游魚圖》

九、《魚藻圖》五、《魚蟹圖》一、《戲荇魚圖》一、《戲水游魚圖》一、《龜魚圖》一、《在藻魚圖》二、《牡丹游魚圖》一、《荷花游魚圖》一、《穿荇游魚圖》一。

校勘記

〔一〕「几」，大德本、津逮本作「凡」，據學津本、四庫本改。

〔二〕「兔」，原作「色」，據津逮諸本改。

〔三〕津逮諸本無「皇帝」二字。

〔四〕「宏」，大德本原作墨釘，據津逮諸本補。

宣和畫譜卷第十

山水敘論

嶽鎮川靈，海涵地負，至於造化之神秀，陰陽之明晦，萬里之遠，可得之於咫尺間，其非胸中自有丘壑，發而見諸形容，未必知此。且自唐至本朝，以畫山水得名者，類非畫家者流，而多出於縉紳士大夫。然得其氣韻者，或乏筆法；或得筆法者，多失位置；兼衆妙而有之者，亦世難其人。蓋昔人以泉石膏肓、烟霞痼疾，爲幽人隱士之諧，是則山水之於畫，市之於康衢，世目未必售也。至唐有李思訓、盧鴻、王維、張璪輩，五代有荊浩、關仝，是皆不獨畫造其妙，若不可及者。至本朝李成[一]一出，雖師法荊浩，而擅出藍之譽，數子之法遂亦掃地無餘。如范寬、郭熙、王詵之流，固已各自名家，而皆得其一體，不足以窺其奧也。其間馳譽後先者，凡四十

人，悉具於譜，此不復書。若商訓、周曾、李茂等，亦以山水得名，然商訓失之拙，周曾、李茂失之工，皆不能造古人之兼長，譜之不載，蓋自有定論也。

山水一 窠石附

唐

李思訓

李思訓，唐宗室也。弟姪之間，凡妙極丹青者五人，思訓最爲時所器重，官止左武衛大將軍。畫皆超絕，尤工山石林泉，筆格遒勁，得湍瀨潺湲、烟霞縹渺難寫之狀。天寶中，明皇召思訓畫大同殿壁兼掩障，夜聞有水聲，而明皇謂思訓通神之佳手。詎非技進乎道，而不爲富貴所埋沒，則何能得此荒遠閑暇之趣耶？其子昭道，同時於此，亦不凡。故人云大李將軍、小李將軍者，大謂思訓，小謂昭道也。今人所畫着色

山往往多宗之，然至其妙處不可到也。今御府所藏十有七：《山居四皓圖》一、《春山圖》一、《江山漁樂圖》三、《群峰茂林圖》三、《神女圖》一、《無量壽佛圖》一、《四皓圖》一、《五祚〔二〕二宮女圖》一、《踏錦圖》一、《明皇御苑出游圖》一。

李昭道

李昭道，思訓之子，父子俱以畫齊名，官至中書舍人，時人以小李將軍稱。智思筆力，視思訓爲未及，然亦翩翩佳公子也。能不墮於裘馬筝弦之習，而戲弄翰墨，爲一時妙手，顧不偉歟！武后時殘虐宗支，爲宗子者，亦皆惴恐不獲安處。故雍王賢作《黃臺瓜辭》以自況，冀其感悟，而昭道有《摘瓜圖》著戒，不爲無補爾。今御府所藏六：《春山圖》一、《落照圖》二、《摘瓜圖》一、《海岸圖》二。

盧　鴻

盧鴻字浩然，本范陽人，山林之士也，隱嵩少。開元間，以諫議大夫召，固辭，賜

隱居服，草堂一所，令還山。頗喜寫山水平遠之趣，非泉石膏肓、烟霞痼疾，得之心，應之手，未足以造此。畫《草堂圖》，世傳以比王維《輞川》。草堂蓋是所賜，一丘一壑，自已足了此生，今見之筆，乃其志也。今御府所藏三：《窠石圖》一、《松林會真圖》一、《草堂圖》一。

王　維

王維字摩詰，開元初擢進士，官至尚書右丞。《唐史》自有傳，其出處之詳，此得以略也。維善畫，尤精山水。當時之畫家者流，以謂天機所到，而所學者皆不及。後世稱重，亦云：「維所畫不下吳道玄也。」觀其思致高遠，初未見於丹青，時時詩篇中已自有畫意。由是知維之畫出於天性，不必以畫拘，蓋生而知之者。故「落花寂寂啼山鳥，楊柳青青渡水人」，又與「行到水窮處，坐看雲起時」，及「白雲回望合，青靄入看無」之類，以其句法，皆所畫也。而《送元二使西安》詩者，後人以至鋪張爲《陽關曲圖》。且往時之士人，或有占其一藝者，無不以藝掩其德，若閻立本是也，至人以畫

師名之，立本深以爲恥。若維則不然矣。乃自爲詩云：「夙世謬詞客，前身應畫師。」

人卒不以畫師歸之也。如杜子美作詩品量人物，必有攸當，時猶稱維爲「高人王右

丞」也，則其他可知。何則？諸人之以畫名於世者，止長於畫也，若維者妙齡屬辭，

長而擢第，名盛於開元、天寶間，豪英貴人，虛左以迎、寧、薛諸王，待之若師友。兄弟

乃以科名文學冠絕當代，故時稱「朝廷左相筆，天下右丞詩」之句，皆以官稱而不名

也。至其卜築輞川，亦在圖畫中，是其胸次所存，無適而不瀟灑。移志之於畫，過人

宜矣。重可惜者，兵火之餘，數百年間而流落無幾，後來得其髣髴者，猶可以絕俗也，

正如《唐史》論杜子美謂「殘膏賸馥，沾丐後人」之意，況乃真得維之用心處耶？今

御府所藏一百二十有六：太上像二、《山莊圖》一、《山居圖》一、《棧閣圖》七、《劍閣

圖》三、《喚渡圖》一、《運糧圖》一、《雪崗圖》四、《捕魚圖》二、《雪渡

圖》三、《雪山圖》一、《異域圖》一、《早行圖》二、《村墟圖》二、《度關

圖》一、《蜀道圖》四、《四皓圖》一、《維摩詰圖》二、《高僧圖》九、《渡水僧圖》三、《山

谷行旅圖》一、《山居農作圖》二、《雪江勝賞圖》二、《雪江詩意圖》一、《雪崗渡關圖》

一、《雪川羈旅圖》一、《雪景餞別圖》一、《雪景山居圖》二、《雪景待渡圖》三、《群峰雪霽圖》一、《江皋會遇圖》二、《黃梅出山圖》一、净名居士像三、《渡水羅漢圖》一、寫須菩提像一、寫孟浩然真一、寫濟南伏生像一、《十六羅漢圖》四十八。

王洽

　　王洽，不知何許人。善能潑墨成畫，時人皆號爲王潑墨。其[三]性嗜酒疎逸，多放傲於江湖間。每欲作圖畫之時，必待沉酣之後，解衣磅礴，吟嘯鼓躍，先以墨潑圖幛之上，乃因似其形像，或爲山，或爲石，或爲林，或爲泉者，自然天成，倏若造化。已而雲霞卷舒，烟雨慘澹，不見其墨污之跡，非畫史之筆墨所能到也。宋白喜題品，嘗題洽所畫山水詩，其首章云：「疊巘層巒一潑開，細情高興互相催。」此則知洽潑墨之畫爲臻妙也。　今御府所藏二：《嚴光釣瀨圖》、《喬松圖》。

項　容

項容，不知何許人，當時以處士名稱之。善畫山水，師事王默。作《松峰泉石圖》，筆法枯硬而少溫潤，故昔之評畫者，譏其頑澀，然挺特巉絕，亦自是一家。今御府所藏二：《松峰圖》、《寒松漱石圖》。

張　詢

張詢，南海人。不第後流寓長安，以畫自適。後至蜀中，因假館於昭覺寺，為僧夢休作早午晚三景圖於壁間，率取吳中山水氣象，用以落筆焉。唐僖宗幸蜀見之，歎賞彌日。蓋早晚之景，今昔人皆能為之，而午景為難狀也。譬如詩人吟詠春與秋、冬，則著述為多，而夏則全少耳。其後蜀偽主王氏乃欲遷於所居，與棟相連，移之則損，於是遂止。詢嘗畫《雪峰危棧圖》，極工，意其入蜀之所見也。然亦所以著戒，有臨深履薄之遺風云。今御府所藏二：《雪峰危棧圖》二。

畢　宏

畢宏，不知何許人。善工山水，乃作《松石圖》於左省壁間，一時文士皆有詩稱之。其落筆縱橫，皆變易前法，不爲拘滯也，故得生意爲多。蓋畫家之流嘗有諺語，謂畫松當如夜叉臂，鸛鵲啄，而深坳淺凸，又所以爲石焉。而宏一切變通，意在筆前，非繩墨所能制。宏大曆間官至京兆少尹。今御府所藏一：《松石圖》。

張　璪

張璪，一作藻。字文通，吳郡人，官止檢校祠部員外郎。衣冠文行，而爲一時名流。善畫松石山水，自撰《繪境》一篇，言畫之要訣。畢庶子宏擅名於當代，一見驚異之。蓋璪嘗以手握雙管，一爲生枝，一爲枯枿，而四時之行，遂驅筆得之。所畫山水之狀，則高低秀絕，咫尺深重，幾若斷取，一時號爲神品。唐兵部員外郎李約好畫成癖，聞有家秘[四]藏璪松石幛者，乃詣購，其家妻已練爲衣。故知世間尤物遭不幸

者，豈特是而已乎？孫何嘗有詩詠吳興，而卒章曰：「誰如張璪工松石，擬裂鮫綃畫作圖。」此則知璪之所畫而爲一時稱賞。今御府所藏六：《松石圖》二、《寒林圖》二、太上像一、《松竹高僧圖》一。

荆　浩

荆浩，河內人，自號爲洪谷子。博雅好古，以山水專門，頗得趣向。嘗謂「吳道玄有筆而無墨，項容有墨而無筆」。浩兼二子所長而有之。蓋有筆無墨者，見落筆蹊徑而少自然；有墨而無筆者，去斧鑿痕而多變態。故王洽之所畫者，先潑墨於縑素之上，然後取其高低上下自然之勢而爲之。今浩介二者之間，則人以爲天成，兩得之矣。故所以可悅衆目，使覽者易見焉。當時有關仝號能畫，猶師事浩爲門弟子。故浩之所能，爲一時之所器重。後乃撰《山水訣》一卷，遂表進藏之祕閣。梅堯臣嘗觀浩所畫《山水圖》，曾有詩，其略曰「上有荆浩字，持歸翰林公」之句。而又曰「范寬到老學未足，李成但得平遠工」，此則所以知浩所學固自不凡，而堯臣之論非過也。今

御府所藏二十有二：《夏山圖》四、《蜀山圖》一、《山水圖》一、《瀑布圖》一、《秋山樓觀圖》二、《秋山瑞靄圖》二、《秋景漁父圖》三、《山陰譙蘭亭圖》三、《白蘋洲五亭圖》一、《寫楚襄王遇神女圖》四。

五代

關　仝

關仝，一名穜。長安人。畫山水早年師荆浩，晚年筆力過浩遠甚。尤喜作秋山寒林，與其村居野渡，幽人逸士，漁市山驛，使其見者悠然如在灞橋風雪中、三峽聞猿時，不復有市朝抗塵走俗之狀。蓋仝之所畫，其脫略毫楮，筆愈簡而氣愈壯，景愈少而意愈長也。而深造古淡，如詩中淵明，琴中賀若，非碌碌之畫工所能知。當時郭忠恕亦神仙中人也，亦師事仝授學，故筆法不墮近習。仝於人物非所長，於山間作人物，多求胡翼爲之。故仝所畫村堡橋約色色備有，而翼因得以附名於不朽也。今御

府所藏九十有四：《秋山圖》二十二、《秋晚烟嵐圖》二、《江山漁艇圖》二、《江山行舡

圖》二、《春山蕭寺圖》一、《秋山霜霽圖》四、《關山老木圖》一、《秋山樓觀圖》四、《秋

山楓木圖》一、《秋山漁樂圖》四、《秋江早行圖》二、《秋峰聳秀圖》二、《群峰秋色圖》

三、《奇峰高寺圖》二、《山舍謳歌圖》一、《山陰行人圖》一、《崦嶁待月圖》一、《林藪

逍遙圖》一、《巖隈高偃圖》一、《嘯傲烟霞圖》一、《岸曲醉吟圖》一、《霧鎖重關圖》

四、《窠石平遠圖》一、《楓木峭壁圖》一、《石岸古松圖》一、《松木高士圖》一、《故實

山水圖》一、《夏雨初晴圖》二、《山陰譙蘭亭圖》四、《仙山圖》四、《關山圖》一、《溪山

圖》一、《崇山圖》一、《山水圖》一、《巨峰圖》一、《奇峰圖》一、《晴峰

圖》一、《函關圖》一、《危棧圖》一、《雲巖圖》一、《石淙圖》一、《平橋圖》一、《峻極

圖》三。

杜楷

杜楷，一作揩[五]。成都人。善工山水，極妙。作枯木斷崖，雲崦烟岫之態，思致

宣和畫譜

一〇八

頗遠。又圖寫昔人詩句爲之，亦可以想見其胸次耳。今御府所藏一：《翠屏金沙圖》。

校勘記

〔一〕「成」，原作「戌」，據津逮諸本及卷十一文改。

〔二〕「柞」，學津本作「柞」。

〔三〕津逮諸本無「其」字。

〔四〕津逮諸本無「秘」字。

〔五〕「揩」，津逮諸本作「措」。

宣和畫譜卷第十一[一]

宋

山水二

董　元

董元，一作源。江南人也。善畫，多作山石水龍。然龍雖無以考按其形似之是否，其降升自如，出蟄離洞，戲珠吟月，而自有喜怒變態之狀，使人可以遐想。蓋[二]常人所以不識者，止以想像命意，得於冥漠不可考之中。大抵元所畫山水，下筆雄偉，有嶄絕崢嶸之勢，重巒絕壁，使人觀而壯之，故於龍亦然。又作《鍾馗氏》，尤見思致。然畫家止以著色山水譽之，謂景物富麗，宛然有李思訓風格。今考元所畫，信

然。蓋當時著色山水未多，能儝思訓者亦少也，故特以此得名於時。至其出自胸臆，寫山水江湖、風雨溪谷、峰巒晦明、林霏烟雲，與夫千巖萬壑、重汀絕岸，使覽者得之，真若寓目於其處也，而足以助騷客詞人之吟思，則有不可形容者。今御府所藏七十有八：《夏山圖》二、《江山高隱圖》二、《設色春山圖》二、《群峰霽雪圖》一、《夏景窠石圖》二、《夏山牧牛圖》一、《林峰圖》三、《夏山早行圖》二、《秋山圖》一、《江山漁艇圖》一、《山麓漁舟圖》一、《江山盪槳圖》一、《萬木奇峰圖》一、《著色山圖》二、《窠石人物圖》一、《水墨竹禽圖》三、《晴峰圖》一、《山居圖》三、《山犵圖》一、《松峰圖》三、長壽真人像一、寫孫真人像一、《江堤晚景圖》一、《重溪烟靄圖》一、《冬晴遠岫圖》二、《雪浦待渡圖》二、《密雪漁歸圖》一、《寒林重汀圖》一、《寒林鍾馗圖》二、《雪陂鍾馗圖》二、《寒江窠石圖》一、《寒林圖》一、《松櫃平遠圖》一、《水石吟龍圖》一、《風雨出蟄龍圖》二、《山洞龍圖》一、《戲龍圖》二、《昇龍圖》一、《跨龍圖》一、《跨牛圖》一、《飲水牧牛圖》一、《鍾馗氏一、巖中羅漢像一、《牧牛圖》一、《瀟湘圖》一、《漁舟圖》一、《漁父圖》一、《海岸圖》一、《采菱圖》二、《寒塘宿鴈圖》三、《夏景山口待渡

圖》一、《水墨竹石棲禽圖》二、《孔子見虞丘子圖》二。

李成

李成，字咸熙。其先唐之宗室，五季艱難之際，流寓於四方，避地北海，遂爲營丘人。父祖以儒學吏事聞於時。家世中衰，至成猶能以儒道自業。善屬文，氣調不凡，而磊落有大志。因才命不偶，遂放意於詩酒之間，又寓興於畫，精妙，初非求售，唯以自娛於其間耳。故所畫山林、藪澤、平遠、險易、縈帶、曲折、飛流、危棧、斷橋、絶澗、水石、風雨、晦明、烟雲、雪霧之狀，一皆吐其胸中，而寫之筆下。如孟郊之鳴於詩，張顛之狂於草，無適而非此也，筆力因是大進。於時凡稱山水者，必以成爲古今第一，至不名而曰「李營丘」焉。然雖畫家素喜譏評，號爲善褒貶者，無不斂衽以推之。嘗有顯人孫氏知成善畫得名，故貽書招之。成得書，且憤且歎，曰：「自古四民不相雜處，吾本儒生，雖游心藝事，然適意而已，奈何使人羈致入戚里賓館，研吮丹粉而與畫史冗人同列乎？此戴逵之所以碎琴也。」却其使不應。孫忿之，陰以賄厚賂營丘之

在仕相知者，冀其宛轉以術取之也。不踰時，而果得數圖以歸。未幾，成隨郡計赴春

官較藝，而孫氏卑辭厚禮復招之。既不獲已，至孫館，成乃見前之所畫，張於謁舍中。

成作色振衣而去。其後王公貴戚，皆馳書致幣懇請者不絕於道，而成漫不省也。晚

年好游江湖間，終於淮陽逆旅。子覺，以經術知名，踐歷館閣。孫宥，嘗爲天章閣待

制，尹京，故出金帛以購成之所畫甚多，悉歸而藏之。自成歿後，名益著，其畫益難

得，故學成者皆摹仿成所畫峰巒泉石，至於刻畫圖記名字等，庶幾亂真，可以欺世，然

不到處，終爲識者辨之。第名之不可揜而使人慕之如是，信公議所同焉。或云又兼

善畫龍水，亦奇絕也。但所長在於山水之間，故不稱云。今御府所藏一百五十有

九：《重巒春曉圖》四、《烟嵐春曉圖》二、《夏山圖》二、《夏景晴嵐圖》二、《夏雲出谷

圖》四、《秋山圖》三、《秋山静釣圖》一、《冬晴行旅圖》二、《秋嶺遥山圖》二、《山鎖秋

風圖》二、《冬景遥山圖》二、《密雲待渡圖》二、《江山密雪圖》三、《林石雪景圖》三、

《群山雪霽圖》三、《雪麓早行圖》一、《雪溪圖》二、《雪峰圖》一、《愛景晴嵐圖》三、

《愛景寒林圖》三、《寒林圖》八、《寒林獨玩圖》一、《奇石寒林圖》二、《巨石寒林圖》

四、《嵐烟晚晴圖》三、《烟嵐曉景圖》七、《晴嵐曉景圖》二、《嵐光清曉圖》二、《曉嵐平遠圖》二、《曉景雙峰圖》二、《闊渚晴峰圖》二、《曉嵐圖》一、《晴嵐圖》二、《晴巒圖》二、《晴巒平遠圖》三、《晴巒蕭寺圖》二、《晴峰霽靄圖》二、《晴江列岫圖》二、《橫峰曉霽圖》三、《峻峰茂林圖》一、《喬木蕭寺圖》一、《長山平遠圖》二、《古木遙岑圖》四、《霧披遙山圖》三、《山陰磨溪圖》二、《高山圖》三、《平遠圖》一、《雙峰圖》三、《山腰樓觀圖》三、《讀碑窠石圖》二、《烟峰行旅圖》二、《遠浦遙岑圖》一、《烟波漁艇圖》一、《江山漁父圖》一、《亭泉松石圖》一、《秀峰圖》一、《平遠窠石圖》一、《起蟄圖》一、《大寒林圖》四、《小寒林圖》二、《山谷晴嵐圖》二、《江皋群峰圖》三、《老筆層峰圖》二、《群峰灌木圖》二、《春山早行圖》三、《春雲出岫圖》二。

范　寬

范寬，一名中正。字中立，華原人也。風儀峭古，進止踈野，性嗜酒，落魄不拘世故，常往來於京洛。喜畫山水，始學李成，既悟，乃歎曰：「前人之法，未嘗不近取諸

物。吾與其師於人者,未若師諸物也;吾與其師於物者,未若師諸心。」於是捨其舊習,卜居於終南、太華處[三]巖隈林麓之間,而覽其雲烟慘淡、風月陰霽難狀之景,默與神遇,一寄於筆端之間。則千巖萬壑,恍然如行山陰道中,雖盛暑中,凜凜然使人急欲挾纊也。故天下皆稱寬善與山傳神,宜其與關、李并馳方駕也。蔡卞嘗題其畫云:「關中人謂性緩爲寬,中立不以名著,以俚語行,故世傳范寬山水。」今御府所藏五十有八:《四聖搜山圖》一、《春山圖》二、《春山平遠圖》三、《春山老筆圖》二、《夏山圖》十、《夏峰圖》三、《夏山烟靄圖》三、《秋山圖》四、《秋景山水圖》二、《烟嵐秋曉圖》二、《冬景山水圖》二、《雪景寒林圖》一、《雪山圖》二、《雪峰圖》二、《寒林圖》十二、《山陰蕭寺圖》二、《海山圖》一、《崇山圖》三、《煉丹圖》一。

許道寧

許道寧,長安人。善畫山林泉石,甚工。初市藥都門,時時戲拈筆而作寒林平遠之圖以聚觀者,方時聲譽已著。而筆法蓋得於李成。晚遂脫去舊學,行筆簡易,風度

益著。而張士遜一見賞詠之，因贈以歌，其略云：「李成謝世范寬死，唯有長安許道寧。」時以爲榮。今御府所藏一百三十有八：《茅亭賞雪圖》一、《春山曉渡圖》二、《春龍出蟄圖》二、《江山捕魚圖》一、《春雲出谷圖》一、《山林春烟圖》一、《三教野渡圖》一、《夏山圖》七、《烟溪夏景圖》一、《風雨驚牛圖》一、《秋山晴靄圖》二、《秋江喚渡圖》一、《秋山詩意圖》二、《秋山晚渡圖》一、《秋山圖》六、《秋江閑釣圖》一、《秋江早行圖》一、《嵐鎖秋峰圖》三、《雪霽行舟圖》三、《雪峰僧舍圖》一、《秋江晴巒圖》三、《雪滿群峰圖》三、《雪滿危峰圖》三、《群峰密雪圖》三、《群山密雪圖》一、《雪江漁釣圖》二、《雪山樓觀圖》一、《寒林圖》十三、《大寒林圖》三、《小寒林圖》五、《寒雲戴雪圖》一、《愛景晴巒圖》三、《晴峰漁浦圖》一、《晴嵐曉峰圖》二、《晴峰晚景圖》三、《晴巒早峰圖》三、《雲出山腰圖》三、《烟鎖山腰圖》三、《晴峰漁釣圖》一、《群峰秀嶺圖》二、《群峰雙澗圖》二、《林樾遙岑圖》一、《江山積雪圖》一、《窠石戲龍圖》二、《山路早行圖》一、《霜秋晴巒圖》一、《江山歸鴈圖》三、《行觀華嶽圖》一、《曉掛輕帆圖》一、《層巒漁浦圖》一、《雲山圖》一、《石林圖》二、《窠石圖》六、《雙松圖》二、《捕魚圖》一、

《牧牛圖》一、《臨深圖》一、《履薄圖》一、《夏雲欲雨圖》一、《山觀蕭寺圖》一、《夏山風雨圖》四、《溪山風雨圖》一、《春嵐曉靄圖》一、《春山行旅圖》一、《寫李成夏峰平遠圖》二。

陳用志

陳用志，潁川郾城人，居小窰，因而時人皆呼爲小窰陳。初爲圖畫院祗候，已而告歸於家，在鄉里中。工畫道釋、人馬、山林等，雖詳悉精微，但踈放全少而拘制頗嚴，故求之於規矩之外，無飄逸處也。大抵所學不能恢廓耳。今御府所藏一：《秋山圖》。

翟院深

翟院深，北海人，工畫山水，而學李成，與成同郡也。院深年少時爲本郡伶人。一日，郡守宴會，方在庭執樂，忽游目若有所寓，頓失鼓節。樂工舉其過而劾之。守

詰其故。院深具以其情對曰：「性本善畫，操觚之次，忽見浮雲在空，宛若奇峰絕壁，真可以爲畫範。目不兩視，因失鼓節。」此與賈島吟詩騎驢衝京尹何異？古人謂用志不分，乃凝於神，院深近之矣。院深模倣李成畫，則可以亂真。至自爲多不能創意，於成之外亦有所未至爾。使擴而充之不已，其可量也耶？今御府所藏一：《寫李成澄江平遠圖》。

高克明

高克明，絳州人，端愿謙厚，不事矜持。喜游佳山水間，搜奇訪古，窮幽探絕，終日忘歸。心期得處即歸，燕坐静室，沉屏思慮，幾與造化者游。於是落筆，則胸中丘壑盡在目前。祥符中，以藝進入圖畫院，試之便殿圖畫壁，遷待詔，守少府監主簿，賜紫。克明亦善工道釋、人馬、花鳥、鬼神、樓觀、山水等，皆造高妙也。時人有以勢利求者，未必答；朋友間有願得者，即欣然與之。疎財好義，畫流輩中未易得也。今御府所藏十：《春波吟龍圖》二、《夏山飛瀑圖》二、《窠石野渡圖》二、《烟嵐窠石圖》二、

《村學圖》二。

郭　熙

郭熙，河陽溫縣人，為御畫院藝學。善山水寒林，得名於時。初以巧贍致工，既久，又益精深，稍稍取李成之法，布置愈造妙處，然後多所自得。至攄發胸臆，則於高堂素壁，放手作長松巨木，回溪斷崖，巖岫巉絕，峰巒秀起，雲烟變滅，晻靄之間，千態萬狀。論者謂熙獨步一時。雖年老，落筆益壯，如隨其年貌焉。熙後著《山水畫論》，言遠近、淺深、風雨、明晦、四時、朝暮之所不同，則有「春山淡〔一作灔〕冶而如笑，夏山蒼翠而如滴，秋山明淨而如粧，冬山慘淡而如睡」之說。至於溪谷橋彴、漁艇釣竿、人物樓觀等，莫不分布使得其所。言皆有序，可為畫式，文多不載。至其所謂「大山堂堂為眾山之主，長松亭亭為眾木之表」，則不特畫矣，蓋進乎道歟！熙雖以畫自業，然能教其子思以儒學起家，今為中奉大夫，管勾成都府、蘭、湟、秦、鳳等州茶事，兼提舉陝西等買馬監牧公事。亦深於論畫，但不能以此自名。今御府所藏三十……

《子猷訪戴圖》二、《奇石寒林圖》二、《詩意山水圖》二、《古木遙山圖》二、《巧石雙松圖》二、《江皋圖》一、《遙峰圖》一、《晴巒圖》一、《烟雨圖》一、《雲巖圖》一、《秀松圖》一、《嶠嶺圖》一、《瀑布圖》一、《幽谷圖》一、《濺撲圖》一、《平遠圖》一、《寒峰圖》一、《斷崖圖》一、《秀巒圖》一、《古木圖》一、《茂峰圖》一、《遠山圖》一、《山觀圖》一、《溪谷圖》一。

孫可元

孫可元，不知何許人。好畫吳越間山水，筆力雖不至豪放，而氣韻高古。喜圖高士幽人、巖居漁隱之趣。嘗作《春雲出岫》，觀其命意，則知其無心於物，聊游戲筆墨以玩世者，所以非陶潛、綺皓之流，不見諸筆下。今御府所藏十有二：《陶潛歸去來圖》一、《滕王閣圖》一、《商山四皓圖》二、《山麓漁歌圖》一、《高隱圖》一、《春雲出岫圖》一、《江山蕭散圖》一、《山水圖》二、《山觀圖》一、《牧牛圖》一。

趙幹

趙幹，江南人。善畫山林泉石，事偽主李煜爲畫院學生，故所畫皆江南風景，多作樓觀、舟舡、水村、漁市、花竹、散爲景趣，雖在朝市風埃間，一見便如江上，令人褰裳欲涉而問舟浦溆間也。今御府所藏九：《春林歸牧圖》一、《夏山風雨圖》四、《夏日玩泉圖》一、《烟靄秋涉圖》一、《冬晴漁浦圖》一、《江行初雪圖》一。

屈鼎

屈鼎，開封府人。善畫山水。仁宗皇帝[四]朝爲圖畫院祗候。學燕貴作山林四時風物之變態，與夫烟霞慘舒、泉石淩礫之狀，頗有思致。雖未能極其精妙，視等輩故已駸駸度越矣。今畫譜姑取之，蓋使學之者有進於是而已。今御府所藏三：《夏景圖》三。

陸瑾

陸瑾，江南人，善畫江山風物，殊無塵埃。作四時圖繪，春則山陰曲水，夏則茂林泉石，秋則風雨溪壑，冬則雪橋野店。鋪張點綴，歷歷可觀。至於捕魚運石，水閣僧舍，布置物像，無不精確，可以追蹤名手，但傳於世不多耳。今御府所藏二十有二：

《山陰高會圖》一、《溪山僧舍圖》一、《水閣閑棋圖》一、《夏山圖》四、《雪橋圖》一、《運石圖》一、《磨溪圖》二、《溪山風雨圖》三、《漁家風景圖》三、《捕魚圖》二、《乘龍圖》一、《仙山圖》二。

王士元

王士元，仁壽之子也，止於郡推官。襟韻蕭爽，喜作丹青，遂能兼有諸家之妙。人物師周昉，山水師關仝，屋木師郭忠恕，凡所下筆者，無一筆無來處，故皆精微。山水中，多以樓閣臺榭，院宇橋徑，務為人居處愡牖間景趣耳，乏深山大谷烟霞之氣，議

者以此病之。然求其風韻則高於關仝，其筆力則老於商訓。今御府所藏一：《山閣圖》。

燕肅

文臣燕肅，字穆之。考[五]其先本燕薊人也，後徙居曹南，祖葬於陽翟，今爲陽翟人。文學治行，縉紳推之。其胸次瀟灑，每寄心於繪事，尤喜畫山水寒林，與王維相上下，獨不爲設色。舊傳太常與玉堂屛等，皆肅之眞跡。而肅嘗寓寄[六]於景寧坊，所居牆壁[七]亦有其畫，今皆湮沒焉。獨睢、潁、洛佛寺尙存遺墨。肅心匠甚巧，不特善畫山水，凡創物足以驚世絶人，且如徐州之蓮花漏是也。又嘗有造鼓既畢而忘易鐶者，無因可以使釘脚拳於鼓之腹，遂造肅請術。肅乃呼鍜者，命作一大鎖簧入之。衆皆服其智。由是知肅畫之妙皆類於此也。而王安石於人物愼許可，獨題肅之所畫《瀟湘山水圖》詩云：「燕公侍書燕王府，王求一筆終不與。奏論讞死誤當赦，全活至今何可數？」燕王蓋元儼也，爲元儼僚屬，不肯下之，有以見肅之操守焉。至其抗章

論獻，天下疑案奏讞自蕭始也，全活至今何啻億萬計。故安石又曰：「仁人義士埋黃土，只有粉墨歸囊楮。」則歎息於斯，不亦宜乎！歷官至龍圖閣直學士，以尚書禮部侍郎致仕。子孫既顯，贈太師，天下止稱燕公。今御府所藏三十有七：《春岫漁歌圖》一、《夏溪圖》二、《秋山遠浦圖》一、《冬晴釣艇圖》二、《雪滿群山圖》三、《寒林圖》一、《大寒林圖》二、《小寒林圖》二、《履冰圖》一、《江山蕭寺圖》二、《古岸遙山圖》三、《送寒衣女圖》一、《狀牛頭山望圖》一、《渡水牛圖》一、《雙松圖》二、《松石圖》一、《寫李成履薄圖》二、《雪浦人歸圖》四、《寒雀圖》一。

校勘記

〔一〕據昌彼得跋，本卷缺前十二頁，即自卷首至孫可元條「山麓漁歌圖一」處。元刻本係以津逮本抄配。

〔二〕此處大德本似抄漏一行，缺「珠吟月」至「退想蓋」數字。

〔三〕「處」，諸本無此字。

〔四〕津逮諸本無「皇帝」二字。

〔五〕津逮諸本無「考」字。

〔六〕津逮諸本無「寄」字。

〔七〕津逮諸本無「牆壁」二字。

宣和畫譜卷第十二

宋

山水三

宋 道

文臣宋道，字公達，洛陽人，以進士擢第爲郎。善畫山水，閑淡簡遠，取重於時。但乘興即寓意，非求售也，其畫故傳於世者絕少。弟迪亦能畫。今御府所藏一：《松竹圖》。

宋 迪

文臣宋迪，字復古，洛陽人，道之弟。以進士擢第爲郎官。性嗜畫，好作山水，或因覽物得意，或因寫物創意，而運思高妙，如騷人墨客，登高臨賦，當時推重。往往不名，以字顯，故謂之宋復古。又多喜畫松，而枯槎老枿，或高或偃，或孤或雙，以至於千株萬株，森森然殊可駭也。聲譽大過於兄道。今御府所藏三十有一：

《晴巒漁樂圖》二、《烟嵐漁浦圖》一、《扁舟輕泛圖》一、《古岸遙岑圖》一、《群峰遠浦圖》一、《對岸古松圖》二、《闊浦遠山圖》一、《闊浪遙岑圖》一、《瀟湘秋晚圖》一、《江山平遠圖》一、《長江晚靄圖》一、《遙山松岸圖》二、《雙松列岫圖》二、《老松對南山圖》一、《崇山茂林圖》二、《遠浦征帆圖》二、《秋山圖》一、《遙山圖》二、《遠山圖》二、《雪山圖》一、《八景圖》一、《萬松圖》一、《小寒林圖》一。

王　毅

文臣王毅，字正叔，潁川郾城人。有吏才，於儒學之外，又寓興丹青，多取今昔人詩詞中意趣，寫而爲圖繪。故鋪張布置，率皆瀟灑。居郾城，邑之南城有小亭，下臨濦水，榜曰「濦景亭」。隱水，榜曰「濦景亭」。南通淮、蔡，北望箕、潁，川原明秀，甚類江鄉景物。吳處厚曾有詩云：「亂鶯啼處柳飛花，拍拍春流漲曉沙。正是江南梅子熟，年年離恨寄天涯。」毅常游其上，得助甚多，時發其妙於筆端間耳。毅頃佐京尹，後又爲大理寺卿。今御府所藏三：《洞庭曉照圖》一、《雪晴漁浦圖》一、《雪江旅思圖》一。

范　坦

文臣范坦，字伯履，洛陽人。以蔭補入官，長於吏事，所至皆以明辨稱。善丹青，作山水，其筆法學關仝、李成，至於模寫花鳥，則幾近之也。雖寓意於此甚久，然人罕知之，蓋其不出以求知耳。在洛中閑居之日爲多，得游藝繪事，下筆益老健。世之論

畫者，謂學人規矩多失之拘，或柔弱無骨鯁。坦既老健，則拘與弱皆非所病焉。今以承議郎、徽猷閣待制致仕。今御府所藏六：《太上渡關圖》一、《寫李成江山梵刹圖》四、《寫徐崇嗣杏花對果圖》一。

黃　齊

文臣黃齊，字思賢，建陽人。游太學有時名，校藝每在高等，後擢進士第，調官都下，儽居必擇閑曠遠市聲處。官曹暮歸，闔戶不出，多寓興丹青。遂作《風烟欲雨圖》，非陰非霽，如梅天霧曉，霏微晻靄之狀，殊有深思，使他人想像於微茫之間，若隱若現，不能窮也。此殆與詩人騷客命意相表裏。齊歷官至大司成，今任朝散大夫、兵部侍郎致仕。今御府所藏四：《風烟欲雨圖》一、《晴江捕魚圖》一、《山莊自樂圖》一、《雪滿群峰圖》一。

李公年

文臣李公年，不知何許人。善畫山水，運筆立意，風格不下於前輩。寫四時之圖，繪春爲《桃源》，夏爲《欲雨》，秋爲《歸棹》，冬爲《松雪》。而所布置者，甚有山水雲烟餘思。至於寫朝暮景趣，作《長江日出》、《踈林晚照》，真若物象出没於空曠有無之間，正合騷人詩客之賦詠，若「山明望松雪，寒日出霧遲」之類也。公年嘗爲江浙提點刑獄公事。今御府所藏十有七：《桃溪春山圖》一、《夏溪欲雨圖》一、《秋江歸棹圖》一、《秋霜漁浦圖》一、《松峰積雪圖》一、《欲雨寒林圖》一、《雲生列岫圖》一、《遠烟平野圖》一、《日出長江圖》一、《踈林晚照圖》一、《秋江静釣圖》二、《江山漁釣圖》二、《對岸古松圖》二、《長江秋望圖》一。

李時雍

文臣李時雍，字致堯，成都人。天章閣待制大臨之孫，朝奉大夫騭之子也。自大

臨至時雍，三世皆以書名於時。時雍讀書，刻意翰墨，初從事舉子，屢以行藝中鄉里選，終不第，遂以祖蔭補入仕。崇寧中，以書名藉甚，方建書學，首擢爲書學諭，因獻頌遷博士。喜作詩，或寓意丹青間，皆不凡。作墨竹尤高，遂將與文同并馳。官至承議郎、殿中丞。今御府所藏一：《渭川晚晴圖》。

王詵

駙馬都尉王詵，字晉卿，本太原人，今爲開封人。幼喜讀書，長能屬文，諸子百家，無不貫穿，視青紫可拾芥以取。嘗袖其所爲文，謁見翰林學士鄭獬，獬歎曰：「子所爲文，落筆有奇語，異日必有成耳。」既長，聲譽日益藉甚，所從游者，皆一時之老師宿儒。於是神考選尚秦國大長公主。詵博雅該洽，以至奕棋圖畫，無不造妙。寫烟江遠壑，柳溪漁浦，晴嵐絕澗，寒林幽谷，桃溪葦村，皆詞人墨卿難狀之景。而詵落筆思致，遂將到古人超軼處。又精於書，真行草隸得鐘鼎篆籒用筆意。即其第乃爲堂曰「寶繪」，收[二]藏古今法書名畫，常以古人所畫山水置於几案屋壁間，以爲勝玩，

曰：「要如宗炳，澄懷卧游耳。」如詆者非胸中自有丘壑，其能至此哉！喜作詩，嘗以詩進呈神考，一見而爲之稱賞。至其奉秦國失歡，既而[二]以疾薨，神考親筆責詆曰：「內則朋淫縱慾而失行，外則狎邪罔上而不忠。」抑以見神考取捨人物，示天下之至公，不以好惡爲己私也。然詆克[三]能奉詔以自新，雖牢落中獨以圖書自娛，其風流蘊藉，真有王謝家風氣。若斯人之徒，顧豈易得哉！歷官至定州觀察使、開國公、駙馬都尉，贈昭化軍節度使，謚榮安。今御府所藏三十有五：

《幽谷春歸圖》一、《晴嵐曉景圖》三、《烟江疊嶂圖》一、《松路入仙山圖》一、《客帆掛瀛海圖》一、《烟嵐晴曉圖》一、《風雨松石圖》一、《長江風雨圖》一、《漁鄉曝網圖》一、《柳溪漁浦圖》一、《江山漁樂圖》一、《江亭寓目圖》一、《漁村小雪圖》一、《江山平遠圖》一、《房次律宿因圖》一、《會稽三賢圖》一、《連山絕澗圖》一、《老松野岸圖》一、《金碧澄溪圖》一、《名山卧游圖》一、《秀峰遠壑圖》二、《千里江山圖》一、《屏山小景圖》一、《寫李成寒林圖》二、《子猷訪戴圖》一、《山居圖》二、《松石圖》二、《長春圖》一、《遠景圖》一。

童　貫

内臣童貫，字道輔，一作道通。京師人。性簡重寡言，而御下寬厚有度量能容，喜愠不形於色。然能節制兵戎，率有紀律。父湜，雅好藏畫，一時名手如易元吉、郭熙、崔白、崔愨輩，往往資給於家，以供其所需。貫侍其父，獨取其尤者，有得於妙處，胸次磊磊，間發其秘。或見筆墨在傍，則弄翰游戲，作山林泉石，隨意點綴，興盡則止。人有收去者，往往復取而壞之。左右每因其興來揮毫落墨之時，或在退紙背，或於斷幅間，乃嘔藏之不復出，皆以為珍玩也。故因其少而尤貴之。大抵命思瀟灑，落筆簡易意足，得之自然耳，若宿習而非求合取悅也。自古之用兵者如諸葛孔明，亦能畫，故八陣圖之形勢，見於分布，粲然可觀。如馬援聚米為山川，亦有畫意。豈非方寸明於規畫，不期乎能而能耶？貫於此亦然。貫策功湟、鄯，與夫西鄙拔城而俘馘夷醜，體貌鎮重，不嚴而威。凡進退賞罰，初不見運動之跡，故莫得以窺之。貫獨寬惠慈厚，人率歸心，至號為「著脚赦書」，蓋言其所至，推恩有恩惠以及物也。　其如出處勳

庸，自有正史詳載，此得以略也。今貫歷官任太傅，山南東道節度使，領樞密院事，陝西河東等路宣撫使，封涇國公。今御府所藏四：《菓石》四。

劉瑗

内臣劉瑗，字伯玉，京師人。持身端愨，初終無玷。時人謂五十餘年在仕，而喜怒不形於色，爲兩朝從龍，未嘗自衒。父有方，平日性喜書畫，家藏萬卷，牙籤玉軸，率有次第。自晉魏隋唐以來，奇書名畫，無所不有，故能考覈真僞，論辨古今，推其人世次遠近，各有攸當。故世所言書畫者，皆率心服之。凡中外之人，有得繪畫而莫知主名者，必以求瑗辨之。瑗雖未敢誰何，然論之皆有所歸也。瑗亦能放筆作雲林泉石，頗復瀟灑。昔桓譚以謂能誦千賦，自可爲之，與此相類，然適意而止，所傳乃不多，非若專門積累於歲月者也。今瑗官至通侍大夫、武勝軍一作清遠軍。承宣使，贈少師，謚忠簡。今御府所藏九：《臨李成小寒林圖》一、《秋景平遠圖》一、《秋雲欲雨圖》一、《色山高士圖》一、《竹石小景圖》一、《小景墨竹圖》二、《墨竹圖》一、《竹石

圖》一。

梁　揆

内臣梁揆，字仲叙，京師人，以蔭補入仕。自齠齓之時，便喜刻雕及繪事矣。及長，因所閲甚多，往往一見而便能，似其宿習。花竹人物[七]，凡可賦象者，一一能之。率取其名流高古之畫，各擇其一以資衆善，冀兼備焉。揆齒方壯，若更加討論，使就繩檢，則有加而無已。揆今官任左武大夫、達州防禦使，直睿思殿。今御府所藏二：

《春山霽靄圖》一、《蓮溪漁父圖》一。

羅　存

内臣羅存，字仲通，開封人。性喜畫，作小筆，雖身在京國而浩然有江湖之思致，不爲朝市風埃之所汩没。落筆則有烟濤雪浪，扁舟翻舞，咫尺天際，坡岸高下，人騎出没，披圖便如登高望遠，悠然與魚鳥相往還。此人後生，若其學駸駸未已，他日豈

可量哉？存官任武德大夫、文州團練使，充殿中省尚食局奉御。今御府所藏二：

《秋江歸騎圖》一、《雪霽歸舟圖》一。

馮觀

內臣馮觀，字遇卿，開封人。少好丹青，作江山四時、陰晴旦暮、烟雲縹緲之狀，至於林樾樓觀，頗極精妙。畫《金風萬籟圖》，怳然如聞笙竽於木末。其間思致深處，殆與《秋聲賦》爲之相參焉。惜乎觀性習未寧，但恐他日參差耳。觀今任武翼大夫、永泰陵都監。今御府所藏十有三：《雨餘春曉圖》一、《江山春早圖》一、《膏雨乍晴圖》一、《薰風樓觀圖》一、《清夏潺湲圖》一、《霽烟長景圖》一、《南山茂松圖》一、《江山晚興圖》一、《金風萬籟圖》一、《霜霽凝烟圖》一、《霜秋漁浦圖》一、《江山密雪圖》一、《雪霽群山圖》一。

巨　然

僧巨然，鍾陵人。善畫山水，深得佳趣，遂知名於時。每下筆，乃如文人才士，就題賦詠，詞源袞袞，出於毫端，比物連類，激昂頓挫，無所不有。蓋其胸中富甚，則落筆無窮也。巨然山水，於峰巒嶺竇之外，下至林麓之間，猶作卵石、松柏、疎筠、蔓草之類，相與映發，而幽溪細路，屈曲縈帶，竹籬茅舍，斷橋危棧〔八〕，真若山間景趣也。人或謂其氣質柔弱，不然。昔嘗有論山水者，乃曰：「儻能於幽處使可居，於平處使可行，天造地設處使可驚，嶄絕巇嶮處使可畏，此真善畫也。」今巨然雖瑣細，意頗類此。而曰柔弱者，恐以是論評之耳。又至於所作雨脚，如有爽氣襲人，信哉！昔人有畫水掛於壁間，猶曰波濤洶湧，見之皆毫髮爲立，況於烟雲變化乎前，蹤跡一出於己，《畫錄》稱之，不爲過矣。今御府所藏一百三十有六：《夏景山居圖》六、《夏日山林圖》一、《秋江晚渡圖》二、《夏山圖》三、《九夏松峰圖》三、《秋山圖》二、《秋江漁浦圖》四、《溪山蘭若圖》六、《溪山漁樂圖》六、《溪山林藪圖》二、《溪

橋高隱圖》一、《重溪疊嶂圖》四、《山溪水閣圖》一、《江山遠興圖》二、《江山靜釣圖》一、《江山晚景圖》一、《江村捕魚圖》一、《江山旅店圖》一、《江山晚興圖》一、《江山歸棹圖》六、《江左醒心圖》一、《江山平遠圖》一、《江山行舟圖》二、《松峰高隱圖》二、《烟浮遠岫圖》六、《山林歸路圖》一、《山林小筆圖》一、《曉林野艇圖》一、《茂林疊嶂圖》一、《林汀遠渚圖》一、《林石小景圖》一、《烟關小景圖》一、《雲橫秀嶺圖》二、《雲嵐清曉圖》三、《松路仙巖圖》一、《松巖蕭寺圖》一、《晴冬晻靄圖》六、《嵐鎖群峰圖》四、《寒溪漁舍圖》一、《小寒林圖》二、《遙山漁浦圖》二、《山陰蕭寺圖》二、《遙山澗浦圖》三、《松吟萬壑圖》三、《萬壑松風圖》二、《群峰茂林圖》二、《皖口山圖》一、《山居圖》一、《松巖山水圖》二、《烟江晚渡圖》一、《山水圖》一、《層巒圖》一、《秀峰圖》三、《金山圖》一、《鍾山圖》一、《廬山圖》一、《松嶺圖》二、《柏泉圖》一、《遙山圖》一、《遠山圖》一、《松峰圖》三、《高隱圖》一、《歸牧圖》一、《長江圖》一、《窠石圖》一。

日本國

日本國，古倭奴國也，自以近日所出，故改之。有畫，不知姓名，傳寫其國風物山水小景，設色甚重，多用金碧。考其真未必有此，第欲綵繪粲然以取觀美也。然因以見殊方異域，人物風俗。又蠻陬夷貊，非禮義之地，而能留意繪事，亦可尚也。抑又見華夏之文明，有以漸被，豈復較其工拙耶？舊有日本國官告傳至於中州，比之海外他國，已自不同，宜其有此。太平興國中，日本僧與其徒五六人附商舶而至，不通華語。問其風土，則書以對。書以隸爲法，其言大率以中州爲楷式。其後再遣弟子奉表稱賀，進金塵硯、鹿毛筆、倭畫屏風。今御府所藏三：《海山風景圖》一、《風俗圖》二。

校勘記

〔一〕津逮諸本無「收」字。

〔二〕津逮諸本無「既而」二字。

〔三〕「克」，四庫本作「卒」。

畜獸叙論〔一〕

乾象天，天行健，故爲馬；坤象地，地任重而順，故爲牛。馬與牛者，畜獸也，而乾坤之大，取之以爲象。若夫所以任重致遠者，則復見取於《易》之《隨》，於是畫史所以狀馬牛而得名者爲多。至虎豹鹿豕獐兔，則非馴習之者也。畫者因取其原野荒寒，跳梁奔逸，不就羈勒之狀，以寄筆間豪邁之氣而已。若乃犬羊貓狸，又其近人之物，最爲難工。花間竹外，舞裀繡幄，得其不爲搖尾乞憐之態，故工至於此者世難得其人。粵自晉迄於本朝，馬則晉有史道碩，唐有曹霸、韓幹之流；牛則唐有戴嵩與其弟戴嶧，五代有厲歸真，本朝有朱義輩；犬則唐有趙博文，五代有張及之，本朝有宗室令松；羊則五代有羅塞翁；虎則唐有李漸，本朝有趙邈齪；貓則五代有李靄之，本

朝有王凝、何尊師。凡畜獸自晉、唐、五代、本朝，得二十有七人，其詳具諸譜，姑以尤者概舉焉。而包鼎之虎，裴文睨之牛，非無時名也，氣俗而野，使包鼎之視李漸，裴文睨之望戴嵩，豈不縮手於袖間耶？故非譜之所宜取。

畜獸一

晉

史道碩

史道碩，不知何許人。兄弟四人，皆以善畫得名，而道碩尤工人馬及鵝等。初與王微并師荀勖、衛協，技能上下，二人優劣未判。而謝赫謂「王得其意，史傳其似」，若是則微之所得者神，道碩之所寫者形耳。意與神超出乎丹青之表，形與似未離乎筆墨蹊徑，宜用此辨之。今御府所藏三：《三馬圖》一、《八駿圖》一、《牛圖》一。

唐

李元昌

漢王元昌，高祖第七子，少博學善畫。李嗣真謂元昌曰：「天人之姿，博綜伎藝。頗得風韻，自然超舉。」有畫鞍馬、鷹鶻傳於時，雖閻立德、立本不得以季孟其間。畫馬尤工，非胸中有千里駸駸欲度驊騮前者，豈能得之心而應之手耶？今御府所藏三：《羸馬圖》一、《獵騎圖》二。

李　緒

江都王緒，唐霍王元軌之子，太宗姪也。能書畫，最長於鞍馬，以此得名。官至金州刺史。嘗謂士人多喜畫馬者，以馬之取譬必在人材，駑驥遲疾、隱顯遇否，一切如士之游世。不特此也，詩人亦多以託興焉。是以畫馬者可以倒指而數。杜子美嘗

觀曹霸畫馬，而有詩曰：「國初已來畫鞍馬，神妙獨數江都王。」則緒爲一時之所重，其可知歟。今御府所藏三：《寫拳毛騧圖》一、《人馬圖》一、《呈馬圖》一。

韋無忝

韋無忝，京兆人，與其弟無縱亦以畫稱。無忝在明皇朝以畫馬及異獸擅名。時外國有以獅子來獻者，無忝一見落筆，酷似其真，百獸皆望而辟易。明皇嘗游獵，一發中兩狴於玄武北門。當時命無忝傳寫之，遂爲一時英妙之極。且百獸之性與形相表裏，而有雄毅而駿者，亦有馴擾而良者，故其足距毛鬣有所不同，怒張妥帖亦從之而辨，他人未必知此，而獨無忝得之。當時稱無忝畫四足之獸者無不臻妙，豈虛言哉！無忝官至左武衛大將軍。今御府所藏九：《習馬圖》一、《散馬圖》一、《牧笛歸牛圖》一、《山石戲貓圖》一、《葵花戲貓圖》一、《戲貓圖》一、《勝游圖》一、《寧王醉歸圖》一、《傾心圖》一。

曹　霸

曹霸，髦之後，髦以畫稱於魏。霸在開元中已得名。天寶末，每詔寫御馬及功臣像，官至左武衛大將軍。杜子美《丹青引》以謂「丹青不知老將至，富貴於我如浮雲」者，謂霸也。子美真知畫者。退之嘗謂：「苟可以寓其智巧，使機應於心，不挫於氣，則神完而守固。」其論似是：「夫外慕徙業者，皆不造其堂，不嚌其胾。」信矣。蓋霸暮年，飄泊於干戈之際而卒不徙業，此子美所謂「富貴於我如浮雲」者，殆見乎此矣。

今御府所藏十有四：《逸驥圖》二、《玉花驄圖》一、《下槽馬圖》二、《內廄調馬圖》一、《老驥圖》二、《九馬圖》三、《牧馬圖》一、《人馬圖》一、《羸馬圖》一。

裴　寬

裴寬，絳州聞喜人。季父潅，有聞於時。寬粗以文詞進，多從辟舉，所至皆有能稱，明皇朝爲范陽節度使兼采訪使，頗受眷知。《唐史》有傳，不言寬能畫，惟云：「騎

射、彈棋、投壺特妙。」以此推之，能畫可知。大抵唐人多能書畫，特著不著耳。由是所畫傳於世者不多，故爲傳記譜録不載。今御府所藏一：《小馬圖》。

韓　幹

韓幹，長安人。王維一見其畫，遂推獎之。官止左武衛大將軍。天寶初，明皇召幹入爲供奉。時陳閎乃以畫馬榮遇一時，上令師之，幹不奉詔。他日問幹，幹曰：「臣自有師。今陛下内廄馬，皆臣之師也。」明皇於是益奇之。杜子美《丹青引》云：「弟子韓幹早入室。」謂幹師曹霸也。然子美何從以知之？且古之畫馬者，有《周穆王八駿圖》；閻立本畫馬，正[二]似模展、鄭，多見筋骨，皆擅一時之名。開元後，天下無事，外域名馬重譯累至，内廄遂有飛黄、照夜、浮雲、五方之乘。幹之所師者，蓋進乎此。所謂「幹唯畫肉不畫骨」者，正以脱略[三]展、鄭之外，自成一家之妙也。忽一夕，有人朱衣玄冠扣幹門者，稱：「我鬼使也。聞君善圖良馬，欲賜一疋。」幹立畫焚之。他日，有送百縑來致謝，而卒莫知其所從來，是其所謂鬼使者也。建中初，有人

牽一馬訪醫者，毛色骨相，醫所未嘗見。忽值幹，幹驚曰：「真是吾家之所畫馬！」遂摩挲久之，怪其筆意冥會如此。俄頃若蹶，因損前足。幹異之，於是歸以視所畫馬本，則脚有一點墨缺，乃悟其畫亦神矣。米芾《畫史》載：嘉祐中，有使江南者，渡采石牛渚磯，風大作，不可渡。於是禱中元水府祠，是夕夢神告：留馬當相濟。既竊，遂獻所藏幹馬。已而風止，乃渡。至今典廟中。米芾乃以玉樓成必李賀記，竊比諸此，誠哉是言，蓋才難也久矣！不唯世間少，天上亦少，今御府所藏五十有二：《明皇觀馬圖》一、《文皇龍馬圖》一、《寧王調馬圖》一、《八駿圖》一、《奚官習馬圖》四、《六馬圖》一、《明皇試馬圖》一、《五陵游俠圖》一、《三馬圖》一、《呈馬圖》五、《五王出游圖》一、《內廄御馬圖》三、《騎從圖》一、《散驥圖》三、《按鷹圖》一、《寫三花御馬圖》一、《圉人調馬圖》一、《調馬圖》二、《習馬圖》二、《游騎圖》二、《游俠人馬圖》二、《李白封官圖》二、《老驥圖》一、《騎習人馬圖》一、《玉花白馬圖》一、《下槽馬圖》四、《內廄圖》一、《鑒馬圖》一、《明皇射鹿圖》二、《戰馬圖》二。

韋鑒

韋鑒，長安人，善畫龍馬。弟鑾，工山水松石。鑾之子偃，亦畫馬、松石，名於時，鑒實鼻祖。且行天者莫如龍，行地者莫如馬，而鑒獨以龍馬得名，豈非升降自如，脫略羈控，挾風雲奔逸之氣，與夫躡景追電，一秣千里，得於心術之妙者，足以知之。所傳於世者不多。今御府所藏三：《七賢圖》二、《呈馬圖》一。

韋偃

韋偃，父鑾，善畫山水松石，時名雖已籍籍，而未免墮於古拙之習。偃雖家學，而筆力遒健，風格高舉，烟霞風雲之變，與夫輪囷離奇之狀，過父遠甚。然世唯知偃善畫馬，蓋杜子美嘗有《題偃畫馬歌》，所謂「戲拈禿筆掃驊騮，倏見騏驎出東壁」者是也。然不止畫馬，而亦能工山水、松石、人物，皆精妙。豈非世之所知，特以子美之詩傳耶？乃如黃四娘家花，公孫大娘舞劍器，此皆因之以得名者也。今御府所藏二十

有七：《牧放人馬圖》一、《三驥圖》一、《三馬圖》一、《暮江五馬圖》一、《牧馬圖》九、《散馬圖》三、《牧牛圖》一、《沙牛圖》一、《牧放群驢圖》一、《早行圖》一、《讀碑圖》二、《松石圖》三、《松下高僧圖》一。

趙博文

趙博文，尚書左丞相趙涓之子。世業儒，喜丹青，而於士女、兔犬為尤工。然士女、犬兔，皆目前近習，易於形似，而一時如王胐、周昉，皆有盛名於世。博文遂能相後先，則是必有得之於筆外，而不止於世俗區區形似之習也。今御府所藏一：《兔犬圖》。

戴嵩

戴嵩，不知何許人也。初，韓滉晉公鎮浙右時，命嵩為巡官。師滉，畫皆不及，獨於牛能窮盡野性，乃過滉遠甚。至於田家川原，皆臻其妙。然自是廊廟間，安得此

物？宜澠於此風斯在下矣。世之所傳畫牛者，嵩爲獨步。其弟嶧亦以畫牛得名。

今御府所藏三十有八：《春陂牧牛圖》一、《春景牧牛圖》一、《牧牛圖》十、《渡水牛圖》一、《歸牛圖》二、《飲水牛圖》二、《出水牛圖》二、《乳牛圖》七、《戲牛圖》一、《奔牛圖》三、《鬥牛圖》二、《犢牛圖》一、《逸牛圖》一、《水牛圖》二、《白牛圖》一、《渡水牧牛圖》一。

戴 嶧

戴嶧，嵩之弟。嵩以畫牛名高一時，蓋用志不分，乃凝於神。苟致精於一者，未有不進乎妙也。如津人之操舟，梓慶之削鐻，皆所得於此。於是嵩之畫牛亦致精於一時也。然嶧學嵩，遂能接武其後。然喜作奔逸之狀，未免有所制畜，其亦使觀者知所戒耶！今御府所藏五：《松石牧牛圖》一、《平坡乳牛圖》一、《逸牛圖》一、《鬥牛圖》一、《奔牛圖》一。

一五〇

宣和畫譜

李漸，不知何許人也。官任忻州刺史。善畫番馬人物，至於牧放川原，尤盡其妙。筆跡氣調，當時號爲無儔。子仲和，能繼其藝，而筆力有所不及。今御府所藏七：

《川原牧馬圖》二、《三馬圖》一、《逸驥圖》一、《牧馬圖》二、《虎鬥牛圖》一。

李仲和

李仲和，忻州刺史漸之子。善畫番馬人物，有父之遺風，但筆力有所不逮也。而相國令狐綯奕代爲相，家有小畫人馬幛，是尤得意者，憲宗嘗取置於禁中。今御府所藏一：《小馬圖》。

張　符

張符，不知何許人也。善畫牛，頗工筆法，有得於韓滉，亦韓之派也。畫《放牛

圖》，獨取其村原風烟荒落之趣，兒童橫吹藉草之狀，其一簑一笠，殆將人牛相忘，自非妙造其理有進於技者，何以得之於筆端耶？今御府所藏五：《渡水牛圖》一、《牧牛圖》三、《水牛圖》一。

校勘記

〔一〕諸本皆無「論」字，據本書體例加。

〔二〕津逮諸本無「正」字。

〔三〕「略」，津逮諸本作「落」

畜獸二

五代

羅塞翁

羅塞翁

羅塞翁，乃錢塘令隱之子。爲吳中從事，喜丹青，善畫羊，精妙卓絕，世罕見其筆。隱以詩名於時，而塞翁獨寓意於丹青，亦詞人墨客之所致思。今御府所藏二：

《牧牛圖》、《海物圖》。

張及之

張及之，京兆人，畫犬馬、花鳥頗工。作犬得其敦庬，無搖尾乞憐之狀。世或傳其《騎射圖》，擎蒼牽黃，挽強馳驅，筆力豪逸極妙。然所得特犬馬之習，方五代干戈之際，風聲氣俗，蓋有自而然。今御府所藏一：《寫犬圖》。

厲歸真

道士厲歸真，莫知其鄉里。善畫牛虎，兼工竹雀鷙禽。雖號道士，而無道家服飾，唯衣布袍，徜徉闤闠，視酒壚旗亭如家而歸焉。人或問其出處，乃張口茹拳而不言，所以人莫之測也。一日，朱梁太祖詔而問曰：「卿有何道理？」歸真對曰：「臣衣單愛酒，以酒禦寒，用畫償酒，此外無能。」梁祖然之。推是語以究其所得，必非常人，此與「除睡人間總不知」之意何異？真寓之於畫耳。南昌信果觀中有聖像甚工，每苦雀鴿糞穢，而歸真為畫一鷂於壁間，自此遂絕，亦頗奇怪。要其至非術，則幾神矣。

今御府所藏二十有八：《雲龍圖》一、《乳虎圖》一、《牧牛圖》七、《渡水牧牛圖》二、《渡水牛圖》一、《牧放顧影牛圖》一、《江堤牧放圖》一、《荀竹乳兔圖》一、《柏林水牛圖》一、《乳牛圖》五、《猫竹圖》一、《宿禽圖》一、《鵲竹圖》二、《笋竹圖》一、《蜂蝶鵲竹圖》一、《蔓瓜圖》一。

李靄之

李靄之，華陰人。善畫山水泉石，尤喜畫猫。雅爲羅紹威所厚，建一亭爲靄之援毫之所，名曰「金波」，時以號靄之爲金波處士。妙得幽人逸士林泉之思致，故一寄於畫，則無復朝市車塵馬足、肩磨轂擊之狀，真胸中自有丘壑者也。畫猫尤工。蓋世之畫猫者，必在於花下，而靄之獨畫在藥苗間，豈非幽人逸士之所寓，果不爲紛華盛麗之所移耶？今御府所藏十有八：《藥苗戲猫圖》一、《醉猫圖》三、《藥苗雛猫圖》一、《子母戲猫圖》三、《戲猫圖》六、《小猫圖》一、《子母猫圖》一、《蠶猫圖》一、《猫圖》一。

宋

趙令松

宗室令松，字永年，與其兄令穰俱以丹青之譽并馳。工畫花竹，無俗韻。以水墨作花果爲難工，而令松獨於此不凡。然巧作朽蠹太多，論者或病之。而畫犬尤得名於時。昔人謂「畫虎不成反類於狗」，今令松故直作狗，豈無意乎？官至右武衛將軍、隰州團練使，贈徐州觀察使，追封彭城侯。今御府所藏四：《瑞蕉獅犬圖》一、《花竹獅犬圖》一、《秋菊相屬圖》二。

趙邈齪

趙邈齪，亡其名，朴野不事修飾，故人以邈齪稱，不知何許人也。善畫虎，不惟得其形似，而氣韻俱妙。蓋氣全而失形似，則雖有生意而往往有反類狗之狀，形似備

而乏氣韻，則雖曰近是，奄奄特爲九泉下物耳。夫善形似而氣韻俱妙，能使近是而有生意者，唯邊鸞一人而已。今人多稱包鼎爲上游者，亦猶井蛙澤鯢，何足以語滄溟之渺瀰也！今御府所藏八：《叢竹虎圖》三、《出山虎圖》一、《戰沙虎圖》一、《伏虎圖》一、《馴虎圖》一、《虎圖》一。

朱義

朱義，江南人，與朱瑩其族屬也，皆以畫牛得名。作斜陽芳草，牧笛孤吹，村落荒閑之景，而無市朝奔逐之趣。雖望戴嵩爲不及，而亦後來名家。今御府所藏六：《牧牛圖》三、《橫笛牧牛圖》一、《飲水牛圖》一、《乳牛圖》一。

朱瑩

朱瑩，江南人，與朱義同族，亦善畫牛馬得名，尤工人物。作《牧牛圖》，極臻其妙。然飲水齕草，蓋牛之真性，非筆端深造物理而徒爲形似，則人人得以專門矣。獨

瑩與義殆若知之者。今御府所藏五：《牧牛圖》四、《牛圖》一。

甄慧

甄慧，睢陽人。善畫佛像、帝釋，脫落世間形相，具天人之威儀，故以此得名於時。亦工畫牛馬，而留意甚精。至於穿絡真性，固已失之矣；而鞭繩之所制畜，亦有見於警策者也。畫雖末技，而意之所在，故有進於妙者。今御府所藏一：《牧童臥牛圖》一。

王凝

王凝，不知何許人也，嘗爲畫院待詔。工畫花竹翎毛，下筆有法，頗得生意。又工爲鸚鵡及獅、猫等，非山林草野之所能。不唯責形象之似，亦兼取其富貴態度，自是一格。苟不能焉，終不到也。今御府所藏一：《繡墩獅猫圖》。

祁序，一作嶼。江南人。善工畫花竹禽鳥，又工畫牛，人或謂有戴嵩遺風。至於畫貓，近世亦罕有其比。貓與牛者，皆人之所常見，每難爲工。昔人有畫鬥牛者，衆稱其精，獨有一田夫在傍，乃指其瑕，尾，非也。」畫者惘然，因服其不到。序亦有鬥牛甚奇。今御府所藏四十有四：《倒影牛圖》一、《渡水乳牛圖》二、《四皓奕棋圖》三、《夾竹桃花圖》二、《長江漁樂圖》一、《瀟湘逢故人圖》二、《寫生雞冠花圖》一、《牧牛圖》二十二、《乳牛圖》三、《鬥牛圖》二、《水牛圖》一、《牧羊圖》一、《詩客圖》二、《虎圖》二。

何尊師

何尊師，不知何許人也。龍德中居衡嶽，不顯名氏，常往來於蒼梧、五嶺，僅百餘年，人嘗見之，顏貌不改。或問其氏族年壽，但云「何何」；或問其鄉里，亦云「何

何」。時人因此遂號曰「何尊師」。不見他技，但喜戲弄筆墨。工作花石，尤以畫貓專門，爲時所稱。凡貓寢覺行坐，聚戲散走，伺鼠捕禽，澤吻磨牙，無不曲盡貓之態度。推其獨步不爲過也。嘗謂貓似虎，獨有耳大眼黃不相同焉。惜乎尊師不充之以爲虎，但止工於貓，似非方外之所習，亦意其寓此以游戲耳。今御府所藏三十有四：

《戎葵太湖石圖》一、《葵石戲貓圖》六、《山石戲貓圖》一、《葵花戲貓圖》二、《葵石群貓圖》二、《子母戲貓圖》一、《莧菜戲貓圖》一、《子母貓圖》一、《薄荷醉貓圖》一、《群貓圖》一、《戲貓圖》五、《貓圖》一、《醉貓圖》十、《石竹花戲貓圖》一。

宣和畫譜卷第十五

花鳥叙論

五行之精，粹於天地之間，陰陽一嘘而敷榮，一吸而揫斂，則菢華秀茂，見於百卉眾木者，不可勝計。其自形自色，雖造物未嘗庸心，而粉飾大化，文明天下，亦所以觀眾目、協和氣焉。而羽蟲有三百六十，聲音顏色，飲啄態度，遠而巢居野處，眠沙泳浦，戲廣浮深，近而穿屋賀廈，知歲司晨，啼春噪晚者，亦莫知其幾何。此雖不預乎人事，然上古采以爲官稱，聖人取以配象類，或以著爲冠冕，或以畫於車服，豈無補於世哉？故詩人六義，多識於鳥獸草木之名；而律曆四時，亦記其榮枯語嘿之候。所以繪事之妙，多寓興於此，與詩人相表裏焉。故花之於牡丹芍藥，禽之於鸞鳳孔翠，必使之富貴。而松竹梅菊，鷗鷺鴈鶩，必見之幽閒。至於鶴之軒昂，鷹隼之擊搏，楊柳

梧桐之扶踈風流，喬松古柏之歲寒磊落，展張於圖繪，有以興起人之意者，率能奪造化而移精神，邈想若登臨覽物之有得也。今集自唐以來迄於本朝，如薛鶴、郭鷂、邊鸞之花，至黃筌、徐熙、趙昌、崔白等，其俱以是名家者，班班相望，共得四十六人。其出處之詳，皆各見於傳，淺深工拙，可按而知耳。若牛戩、李懷袞之徒，亦以畫花鳥爲時之所知，戩作《百雀圖》，其飛鳴俛啄，曲盡其態，然工巧有餘，而殊乏高韻；懷袞設色輕薄，獨以柔婉鮮華爲有得，若取之於氣骨，則有所不足，故不得附名於譜也。

花鳥一

唐

李元嬰

滕王元嬰，唐宗室也。善丹青，喜作蜂蝶。朱景玄嘗見其粉本，謂能巧之外，曲

盡精理，不敢第其品格。唐王建作《宮詞》云「傳得滕王蛺蝶圖」者，謂此也。今御府
所藏一：《蜂蝶圖》。

薛　稷

薛稷，字嗣通，乃河東汾陰人收之從子也。少有才藻，爲流輩所推。外祖魏徵[一]
家藏書畫甚多，至於表疎之類，無所不有，皆虞世南、褚遂良真跡。稷既飫觀，遂銳意學
之，而書畫并進。善花鳥人物雜畫，而尤長於鶴。故言鶴必稱稷，以是得名。且世之養
鶴者多矣，其飛鳴飲啄之態度，宜得之爲詳。然畫鶴少有精者，凡頂之淺深，氅之黳淡，
喙之長短，脛之細大，膝之高下，未嘗見有一一能寫生者也。又至於別其雄雌，辨其南
北，尤其所難。雖名手號爲善畫，而畫鶴以托爪傅地，亦其失也。故稷之於此頗極其
妙，宜得名於古今焉。昔李杜以文章妙天下，而李太白有稷之畫贊，杜子美有稷之《鶴
詩》，皆傳於世。蓋不識其人，視其所與，信不誣矣。稷在睿宗朝，歷官至太子少保，封
晉國公，《唐史》自有傳。今御府所藏七：《啄苔鶴圖》一、《顧步鶴圖》一、《鶴圖》五。

邊鸞

邊鸞，長安人。以丹青馳譽於時，尤長於花鳥，得動植生意。德宗時有新羅國進孔雀，善舞，召鸞寫之。鸞於貢飾彩翠之外，得婆娑之態度，若應節奏。又作折枝花，亦曲盡其妙。至於蜂蝶，亦如之。大抵精於設色，如良工之無斧鑿痕耳。然以技困窮，卒不獲用，轉徙於澤潞間。隨時施宜，乃畫帶根五參，亦極工巧。近時米芾論畫花者，亦謂鸞畫如生。今御府所藏三十有三：

《蹢躅孔雀圖》一、《鷣鴣藥苗圖》一、《孔雀圖》一、《木瓜雀禽圖》一、《梨花鸂鶒圖》一、《木筆鸂鶒圖》一、《金盆孔雀圖》一、《木瓜花圖》一、《花鳥圖》一、《菜蝶圖》二、《木瓜圖》一、《葵花圖》一、《鷥禽圖》一、《鵲鷚圖》一、《寫生鸂鶒圖》一、《花苗鸂鶒圖》一、《芭蕉孔雀圖》二、《李子花圖》一、《折枝李實圖》一、《梅花鸂鶒圖》一、《牡丹圖》一、《牡丹白鷳圖》一、《牡丹孔雀圖》一、《梨花圖》一、《千葉桃花圖》一、《寫生折枝花圖》一、《花竹禽石圖》二、《鷺下蓮塘圖》二、《石榴猴鼠圖》一。

于　錫

于錫，不知何許人也。善畫花鳥，最長於鷄，極臻其妙。有《牡丹雙鷄》、《雪梅雙雉》二圖。鷄，家禽，故作牡丹；雉，野禽，故作雪梅：莫不有理焉。今御府所藏二：《牡丹雙鷄圖》、《雪梅雙雉圖》。

梁　廣

梁廣，不知何許人也。善畫花鳥，名載譜録，爲一時所稱。故鄭谷作《海棠》詩，有「梁廣丹青點筆遲」之句也。谷以詩名家，不妄許可，谷既稱道，廣之畫可見矣。今御府所藏五：《四季花圖》一、《夾竹來禽圖》一、《海棠花圖》三。

蕭　悦

蕭悦，不知何許人也。時官爲協律郎，人皆以官稱其名，謂之蕭協律。唯喜畫

竹，深得竹之生意，名擅當世。

白居易詩名擅當世，一經題品者，價增數倍，題悅《畫竹》詩云：「舉頭忽見不似畫，低耳靜聽疑有聲。」其被推稱如此，悅之畫可想見矣。

今御府所藏五：《烏節照碧圖》二、《梅竹鶉鷯圖》一、《風竹圖》一、《笋竹圖》一。

刁光

刁光，長安人。自天復初入蜀，善畫湖石、花竹、猫兔、鳥雀之類。慎交游，所與者皆一時之佳士，如黃筌、孔嵩皆師事之。議者以謂孔類升堂，黃得入室，其知言哉！年踰八十，益不廢所學。今蜀郡僧寺中壁間花竹，往往尚有存者。今御府所藏二十有四：《花禽圖》五、《芙蓉鸂鶒圖》一、《引雛鶺子圖》一、《蜂蝶茄菜圖》一、《桃花戲猫圖》一、《雞冠草蟲圖》一、《雛雀圖》一、《萱草百合圖》一、《折枝花圖》一、《竹石戲猫圖》二、《藥苗戲猫圖》二、《子母戲猫圖》一、《群猫圖》一、《猫竹圖》一、《夭桃圖》一、《兒猫圖》一。

周滉

周滉，不知何許人也。善畫水石、花竹、禽鳥，頗工其妙。作遠江近渚、竹溪蓼岸、四時風物之變，攬圖便如與水雲鷗鷺相追逐。蓋工畫花竹者，往往依帶欄楯，務為華麗之勝，而滉獨取水邊沙外，故出於畫史輩一等也。今御府所藏十有二：《荷花鷿鷉圖》一、《秋荷鷿鷉圖》二、《蓼岸鷺鷥圖》一、《芙蓉雜禽圖》一、《水石雙禽圖》一、《水石鷺鷥圖》二、《水鷺圖》一、《秋景竹石圖》一、《鷿鷉圖》一。

五代

胡擢

胡擢，不知何許人也。博學能詩，氣韻超邁，飄飄然有方外之志。嘗謂其弟曰：「吾詩思若在三峽之間聞猿聲時。」其高情逸興如此。一遇難狀之景，則寄之於畫。

乃作草木禽鳥，亦詩人感物之作也。今御府所藏六：《木瓜錦棠圖》一、《折枝花圖》一、《寫生折枝花圖》一、《單葉月季花圖》一、《雜花圖》一、《桃花圖》一。

梅行思

梅行思，不知何許人也。能畫人物、牛馬，最工於雞，以此知名，世號曰「梅家雞」。為鬥雞尤精，其赴敵之狀，昂然而來，竦然而待，磔毛怒瘦，莫不如生。至於飲啄閑暇，雌雄相將，眾雛散漫，呼食助叫，態度有餘，曲盡赤幘之妙，宜其得譽焉。雞者庖廚之物，初不足貴，昔人謂畫犬馬為難工，以其日夕近人，唯雞亦如此，故作鬥雞不無意也。行思唐末人，接五代，家居江南，為南唐李氏翰林待詔，品目甚高。今御府所藏四十有一：《牡丹雞圖》一、《蜀葵子母雞圖》三、《萱草雞圖》二、《雞圖》十三、《引雛雞圖》五、《子母雞圖》三、《野雞圖》一、《籠雞圖》六、《負雛雞圖》一、《鬥雞圖》六。

郭乾暉

郭乾暉，北海營丘人，世呼爲郭將軍。善畫草木鳥獸，田野荒寒之景。鍾隱者，亦一時名流，變姓名執弟子禮，師事久之，方授以筆法。乾暉常於郊居畜其禽鳥，每澄思寂慮，玩心其間，偶得意即命筆，格律老勁，曲盡物性之妙。今御府所藏一百有四：《叢竹柘鷂圖》二、《柘條鵲鷂圖》一、《老木禽鷂圖》二、《古木鷹鵲圖》一、《竹石百勞圖》二、《鷂搦百勞圖》一、《叢棘百勞圖》二、《柘竹鷄子圖》一、《柘竹鷄子圖》一、《柘竹野鵲圖》二、《柘竹噪鵲圖》一、《柘條鵪鶉圖》三、《柘條鷂子圖》一、《柘林鵲鷂圖》四、《柘條鵯鵲圖》一、《鵯鷂圖》一、《梨花鷂禽圖》一、《蘆棘鵯鷂圖》一、《架上鷂子圖》十六、《野鷄鵪鶉圖》一、《枯桥鷄鷹圖》四、《竹木鷄鷹圖》二、《寫生鶉鷄圖》一、《古木鷓鴣圖》四、《俊禽奔兔圖》二、《蒼鷹捕狸圖》二、《鵲鷂圖》四、《古木鷄子圖》一、《鷙禽圖》一、《鷄鷹圖》六、《棘兔圖》二、《棘鷂圖》一、《棘蘆圖》一、《秋兔圖》一、《棘雉圖》三、《噪禽圖》一、《鷁鷂圖》八、《鷁鷂圖》六、《蒼鷹圖》一、《鵪鶉

圖》一、《鷄圖》一、《鷹圖》一、《野雞圖》一、《鸐子圖》一、《猫圖》一、《鵲圖》一、《野鴨圖》一。

郭乾祐

郭乾祐，青州人。兄乾暉有畫名，乾祐善工花鳥，名雖不顯如其兄，然所學同門，亦相上下耳。其漸染所及，自然近之耶？如畫鷹隼，使人見之，則有擊搏之意，然後爲工。故杜子美想像其拏攫，則曰：「何當擊凡鳥，毛血灑平蕪。」是畫之精絕能興起人意如此，豈不較其善否哉？至俊爽風生，非筆端之造化，何可以言傳也。又能畫猫，雖非專門，亦有足采。今御府所藏四：《野鵲圖》一、《秋棘俊禽圖》二、《顧蜂猫圖》一。

校勘記

〔一〕「徵」，諸本俱作「正」，據《新唐書·薛稷傳》改。

宣和畫譜卷第十六

花鳥二

五代

鍾隱

鍾隱，天台人。善畫鷙禽榛棘，能以墨色淺深分其向背。初欲師郭乾暉，知乾暉秘其術不以授人，隱乃變姓名，託館寓食於其家，甘從服役。逮逾時，乾暉弗覺也。隱陰伺其畫而心得之。一日，乘興作鵖於壁間，乾暉知，亟就觀之，驚歎不已。乃謂：「子得非鍾隱乎？」遂善遇之。益論畫道爲詳，因是馳譽。噫！百工技巧，有心好之而欲深造其妙者，雖得其術於艱難之中，猶且堅壁不退，況進於道者乎？隱居

江南，所畫多爲僞唐李煜所有，煜皆題印以秘之。近時有米芾論畫，言：「鍾隱者，蓋南唐李氏道號，爲鍾山之隱者耳。固非鍾隱也，因以辨之。」今御府所藏七十有一：

《寒蘆鶉鷯圖》二、《古木鷄鷹圖》三、《細犬逐兔圖》二[二]、《叢棘寒鶉圖》一、《秋汀鶉鷯圖》二、《叢棘百勞圖》一、《柘楳鶉鷯圖》一、《霜林鶉鷯圖》四、《柘條鴛鵲圖》一、《棘兔百勞圖》一、《柘條雙禽圖》一、《柘條山鵲圖》一、《柘條百勞圖》一、《游仙松石圖》二、《鶉子竹石圖》二、《古木竹梢圖》一、《鶉子百勞圖》一、《棗棘鶉鷯圖》一、《架上鷹圖》二、《子母兔圖》一、《鷄鷹圖》四、《馴雉圖》二、《會禽圖》一、《鵜鴒圖》一、《架�27圖》一、《噪禽圖》二、《雙禽圖》四、《架鶉圖》三、《鷹兔圖》一、《躍兔圖》一、《柘雀圖》一、《鶉鷯圖》四、《竹兔圖》一、《鷙禽圖》一、《飛鷂圖》一、《鷂子圖》二、《雙鶉圖》二、《柘鵲圖》一、《顧兔圖》一、《小兔圖》一、《棘雀圖》一、《鵲圖》一、《古木鷯圖》一、《秋兔圖》一、《古木鷯圖》一。

黄筌字要叔，成都人。以工畫，早得名於時。十七歲事蜀後主王衍爲待詔，至孟昶加檢校少府監，累遷如京副使。後主衍嘗詔筌於内殿觀吳道玄畫鍾馗，乃謂筌曰：「吳道玄之畫鍾馗者，以右手第二指抉鬼之目，不若以拇指爲有力也。」令筌改進。筌於是不用道玄之本，別改畫以拇指抉鬼之目者進焉。後主怪其不如旨，筌對曰：「道玄之所畫者，眼色意思俱在第二指；今臣所畫，眼色意思俱在拇指。」後主悟，乃喜筌所畫不妄下筆。筌資諸家之善而兼有之，花竹師滕昌祐，鳥雀師刁光，山水師李昇，鶴師薛稷，龍師孫遇。然其所學，筆意豪贍，脱去格律，過諸公爲多。如世稱杜子美詩、韓退之文無一字無來處，所以筌畫兼有衆體之妙，故前無古人，後無來者，今筌於畫得之。凡山花野草，幽禽異獸，溪岸江島，釣艇古槎，莫不精絶。廣政癸丑歲，嘗畫野雉於八卦殿，有五方使呈鷹於陛殿之下，誤認雉爲生，掣臂者數四。時蜀主孟昶嗟異之。

梅堯臣嘗有詠筌所畫《白鷳圖》，其略曰：「畫師黄筌出西蜀，成都

范君能自知。范云筌筆不敢恣，自養鷹鸇觀所宜，是豈蹈襲陳跡者哉？范君蓋蜀郡公范鎮也。鎮亦蜀人，故知筌之詳細。其子居寶、居寀亦以畫傳家學。今御府所藏三百四十有九：《桃花雛雀圖》一、《桃竹鸂鶒圖》一、《桃竹湖石圖》二、《桃竹錦雞圖》二、《海棠鸂鴿圖》一、《海棠鸚鵡圖》一、《牡丹鸂鴿圖》七、《牡丹圖》二、《山石牡丹圖》一、《牡丹鶴圖》二、《芍藥家鴿圖》一、《瑞芍藥圖》一、《芍藥黃鶯圖》一、《芍藥鳩子圖》二、《入莧黃鶯圖》一、《牡丹戲猫圖》三、《春龍出蟄圖》一、《梨花鵓鴿圖》一、《夏陂乳牛圖》一、《夏山圖》二、《秋山詩意圖》四、《荷花鷺鷥圖》一、《芙蓉鸂鶒圖》三、《秋塘鸂鶒圖》四、《水石鷺鷥圖》一、《秋山鳩子圖》一、《芙蓉雙禽圖》一、《萱草野雉圖》一、《笋竹野雞圖》一、《萱草山鷓圖》一、《芙蓉鸂鶒圖》一、《水紅[二]鸂鶒圖》一、《蘆花鸂鶒圖》二、《戲水鸂鶒圖》一、《竹石鳩子圖》二、《竹石黃鸝圖》一、《花石錦雞圖》一、《寫瑞榮荷圖》一、《躑躅戴勝圖》一、《笋竹碧青圖》一、《芙蓉鷺鷥圖》一、《霜林雞雁圖》二、《湖灘烟鷺圖》二、《藥苗雙雀圖》一、《湖灘水石圖》三、《太湖石牡丹圖》一、《戲猫桃石圖》一、《竹堤雙鷺圖》一、《笋竹鶡雀圖》

上御鷹圖》一、《皂鵰圖》二、《鷄鷹圖》五、《錦棠圖》一、《老鶴圖》一、《雀鴨圖》一、《鶡兔圖》三、《銜花鹿圖》一、《鷓狐圖》一、《雙鷺圖》一、《竹石寒鷺圖》三、《水禽圖》三、《鶌鵒圖》一、《野雉圖》三、《蟬蝶圖》一、《折枝花圖》一、《鷹圖》一、《鳩雀圖》一、《角鷹圖》二、《白鴿圖》一、《白鶺圖》一、《禽雀圖》一、《鶴鶉圖》一、《宿雀圖》一、《野鶉圖》一、《鶏圖》一、《鶌圖》二、《蜀禽圖》一、《秋鴨圖》一、《竹鴨圖》二、《竹雀圖》三、《錦鷄圖》一、《白鷹圖》一、《鵓鴿圖》三、《御鷹圖》一、三清像三、星官像二、壽星像三、南極老人像一、寫十真人像一、《秋山壽星圖》一、真官像一、出山佛像一、觀音菩薩像一、自在觀音像二、《葛洪移居圖》二、《勘書圖》二、《勘書人物圖》一、《袁安臥雪圖》三、《莊惠觀魚圖》二、《長壽仙圖》一、《七才子圖》一、搜山天王像一、《山居圖》一、《春山圖》七、《春日群山圖》二、《秋岸圖》二、《秋陂躍兔圖》二、《秋景山水圖》二、《雲水秋山圖》四、《竹石圖》四、《竹蘆圖》一、《寫生玳瑁圖》三、《寫生龜圖》一、《寫鍾馗氏圖》一、《寫瑞白兔圖》一、《玉步搖圖》二、《山石猫犬圖》一、《竹石小猫圖》一、《螻蟈戲猫圖》一、《藥苗小兔圖》一、

《子母戲貓圖》一、《藥苗戴勝圖》一、《溪山垂綸圖》一、《出陂龍圖》一、《雲龍圖》一、

《獵犬圖》一、《汀石圖》一、《騎從圖》一、《墨竹圖》一、《雲巖圖》一、《躍犬圖》一、

《昇龍圖》一、《醉仙圖》一、《歸山圖》一、《出水黿圖》一、《天台圖》一、《草堂圖》二、

《躍水龍圖》一、《桃石圖》一、《子母貓圖》一、《歸牧圖》一、《溪石圖》一、《草蟲圖》

一、《閣道圖》一、《山橋圖》一、《食魚貓圖》一、《雙鹿圖》一、《碎金圖》二、《猫圖》一、

《猫犬圖》一、《靈草圖》一、《太湖石海棠鷯子圖》一、《水墨湖灘風竹圖》三、《寫李思

訓踏錦圖》三、《許真君拔宅成仙圖》一、《夾竹海棠錦鷄圖》二、《竹石金盆鷯鵒圖》

三、《寫薛稷雙鶴圖》一、《鷯鴿引雛雀竹圖》一。

黃居寶

黃居寶，字辭玉，成都人，筌之次子。以工畫得傳家之妙，兼喜作字，當時以八分

書知名。與父筌同事蜀主爲待詔，後累遷至水部員外郎。書畫本出一體，蓋蟲魚鳥

跡之書皆畫也。故自科斗而後，書畫始分，是以夏商鼎彝間尚及見其典刑焉。宜居

寶之以書畫名於世也。今御府所藏四十有一：《竹岸鴛鴦圖》一、《桃竹鵪鵒圖》一、《杏花戴勝圖》二、《牡丹猫雀圖》一、《牡丹太湖石圖》一、《錦棠竹鶴圖》二、《躑躅錦雞圖》一、《紅蕉山鵲圖》一、《折枝芙蓉圖》一、《雀竹雙鳧圖》一、《柘竹山鷓圖》一、《笋石雙鶴圖》一、《笋竹湖石圖》一、《山居雪霽圖》一、《江山密雲圖》一、《山石小禽圖》一、《夾竹桃花圖》一、《牡丹雙鶴圖》二、《荷花鷺鷥圖》一、《架上角鷹圖》一、《架上銅觜圖》一、《架上鷉圖》一、《雪兔圖》一、《春山圖》二、《千春圖》一、《秋江圖》一、《顧步鶴圖》一、《梳翎鶴圖》一、《竹鶴圖》一、《重屏圖》一、《雙鶴圖》一、《雛猫圖》一、《寒菊圖》一、《竹石金盆戲鴿圖》三、《夾竹桃花鸚鵡圖》一。

滕昌祐

滕昌祐，字勝華，本吳郡人也。後游西川，因爲蜀人，以文學從事。初不婚宦，志趣高潔，脫略時態，卜築於幽閒之地，栽花竹、杞菊以觀植物之榮悴而寓意焉。久而得其形似於筆端，遂畫花鳥蟬蝶，更工動物，觸類而長，蓋未嘗專於師資也。其後又

以畫鵝得名，復精於芙蓉、茴香，兼爲夾紵果實，隨類傅色，宛有生意也。其爲蟬蝶草蟲，則謂之點畫；爲折枝花果，謂之丹青。以此自別云。大抵昌祐乃隱者也，直託此游世耳。所以壽至八十五，然年高，其筆猶強健，意其有得焉。今御府所藏六十有五：

《牡丹睡鵝圖》二、《芙蓉睡鵝圖》一、《芙蓉雙鶄圖》一、《芙蓉雙禽圖》一、《拒霜鶄鴒圖》一、《芙蓉貓圖》一、《拒霜花鵝圖》二、《拒霜花鴨圖》二、《慈竹芙蓉圖》一、《蟬蝶芙蓉圖》一、《芙蓉川禽圖》一、《湖石牡丹圖》一、《龜鶴牡丹圖》四、《太平雀牡丹圖》一、《芙蓉睡鵝圖》一、《鸂鶒圖》一、《叢竹百合圖》一、《古木雙雉圖》一、《篛竹山鵁圖》一、《茴香戲貓圖》一、《山茶家鵝圖》一、《臥枝芙蓉圖》一、《藥苗鵝圖》一、《茴香鵝圖》一、《梳翎鵝圖》一、《水際鵝圖》一、《寫生折枝花圖》二、《夾竹梨花圖》一、《百合花川禽圖》一、《竹穿魚圖》五、《戲蓼魚圖》一、《竹枝牽牛圖》一、《梅花鵝圖》二、《戲水魚圖》一、《拒霜圖》三、《寫生芙蓉圖》二、《竹鶴圖》一、《家鵝圖》一、《芙蓉花圖》二、《牡丹圖》一、《萱草兔圖》一、《梨花龜圖》二、《梅花圖》一、《寒菊圖》一、《篛竹拒霜圖》一、《鵝圖》三。

宋

趙宗漢

嗣濮王宗漢，字獻甫，太宗之曾孫，濮安懿王之幼子。宗漢博雅該洽，人皆不見其有富貴驕矜之氣，又無沉酣於箜弦犬馬之玩，而唯詩書是習，法度是守平。居無事，雅以丹青自娛，屢以畫進，每加賞激。又嘗為《八鴈圖》，氣韻蕭散，有江湖荒遠之趣，識者謂不減於古人。歷官至秦寧軍節度使、兗州管內觀察處置等使、檢校太尉、開府儀同三司，判大宗正事、提舉宗子學事，嗣濮王，贈太師，追封景王，諡孝簡。

今御府所藏八：《水墨荷蓮圖》一、《水墨蓼花圖》一、《榮荷小景圖》一、《榮荷宿鴈圖》一、《水葒蘆鴈圖》一、《聚沙宿鴈圖》二。

趙孝穎

宗室孝穎，字師純，端獻魏王之第八子也。翰墨之餘，雅善花鳥，每優游藩邸，脫略

紈綺，寄興粉墨，頗有思致。凡池沼林亭所見，猶可以取像也。至於模寫陂湖之間物趣，則得之遐想，有若目擊而親遇之者，此蓋人之所難。然所工尚未已，將復有加焉。宣和元年十一月冬，祀圓壇，前二日宿大慶殿，宗室宿衛於皇城司宗正廳事，孝穎在焉。嘗賜所畫《鶺鴒圖》以報其所進課畫，又以示詩人兄弟之意，實異眷也。孝穎今為德慶軍節度使。今御府所藏二十有二：《四景花禽圖》一、《水墨花禽圖》一、《水墨雙禽圖》一、《和鳴鸂鶒圖》一、《蓮陂戲鵝圖》一、《蓮塘水禽圖》一、《窺魚翠碧圖》一、《映水珍禽圖》一、《秋灘雙鷺圖》一、《蓼岸鶺鴒圖》一、《水葒鶺鴒圖》一、《雪汀宿雁圖》二、《水禽花果圖》一、《雪竹五色兒圖》一、《設色花禽圖》一、《設色禽果圖》一、《萱草紅頜兒圖》一、《小景圖》一、《寫生花圖》一、《薦壽四清圖》一、《木瓜烏頭白頰圖》一。

趙仲佺

宗室仲佺，字隱夫，太宗元孫。仲佺明敏，無他嗜好，獨愛漢晉人之文章。至於品藻人物，通貫義理，雖老師巨儒，皆與其進。作詩平易，効白居易體，不沉酣於綺紈

犬馬，而一意於文詞翰墨間。至於寫難狀之景，則寄興於丹青，故其畫中有詩；至其作草木禽鳥，皆詩人之思致也。非畫史極巧力之所能到，其亦翩翩佳公子耶？歷官至潤州管內觀察使，持節潤州諸軍事、潤州刺史，贈開府儀同三司，追封和國公，謚惠孝。今御府所藏十有四：《杏花綉縷圖》一、《秋荷鷺鷥圖》一、《蓼岸鷺鷥圖》一、《戎葵鶺鴒圖》一、《葵竹鶵鴨圖》一、《笋竹鸞鳩圖》一、《寫生雜禽圖》四、《寫生牡丹圖》一、《乳牛圖》一、《鵲竹圖》二。

趙仲佲

宗室仲佲，字存道，長於宮邸，不以塵俗汩其意。雅好繪畫，雖寒暑不捨，既久益加進，既進自得，無所往而不經營畫思。每歲都城士大夫有園囿者，花開時必縱人游觀。仲佲乃載酒行樂，初無緣飾，汎然於游人中，以筆簏粉墨自隨。遇興來，見高屏素壁，隨意作畫，率有佳趣。或求則未必應也。嘗於華陽郡主王憲家林亭間作《鴛鴦浦漵》，頃刻而就。至於設色，唯輕淡點綴而已。往來觀者無不賞激也。有題詩於其

後，曰：「睡足鴛鴦各欲飛，水花欹岸兩三枝。多情公子因乘興，寫出江春日暖時。」

其爲人稱譽如此。官至保康軍節度觀察留後，開府儀同三司，追封榮國公，諡和惠。

今御府所藏七：《照水杏花圖》一、《飛鷺戲晴圖》一、《雪天曉鴈圖》一、《翠竹新涼圖》一、《五客熙春圖》一、《竹汀水禽圖》二。

趙士腆

宗室士腆，善畫寒林晴浦，得雲烟明晦之狀，怳若憑高覽物，寓目於空曠有無之間，甚多思致。往時蘇舜欽有「寒雀喧喧滿竹枝，輕風淅瀝玉花飛」之句，今士腆遂畫《寒雀畏雪圖》者，類此也。其竹石等亦稱是。官任武節郎。今御府所藏五：《烟浦幽禽圖》一、《寒禽畏雪圖》一、《寒林圖》一、《晴浦圖》一、《竹石圖》一。

趙士雷

宗室士雷，以丹青馳譽於時。作鴈鶩鷗鷺，溪塘汀渚，有詩人思致。至其絕勝佳

處，往往形容之所不及。又作花竹，多在於風雪荒寒之中，蓋胸次洗盡綺紈之習，故幽尋[三]雅趣，落筆便與畫工背馳。官任襄州觀察使。今御府所藏五十有一：《春岸初花圖》一、《桃溪鷗鷺圖》一、《春江落鴈圖》一、《春晴雙鷺圖》一、《桃溪圖》一、《暖水戲鵝圖》一、《春江小景圖》一、《春岸圖》一、《蓮塘群鳧圖》一、《花溪會禽圖》一、《夏塘戲鴨圖》一、《夏溪鳧鷺圖》一、《初夏晴江圖》一、《夏景會禽圖》一、《夏浦珍禽圖》一、《柳岸鸂鶒圖》一、《蓮塘雙禽圖》一、《夏溪圖》一、《秋岸江禽圖》一、《秋蘆群鴈圖》一、《秋渚圖》一、《江干早秋圖》一、《初秋浦漵圖》一、《蓼岸游禽圖》一、《蓼岸群鳧圖》一、《蘆渚會禽圖》一、《秋芳圖》一、《寒江雪岸圖》一、《寒江梅雪圖》一、《寒汀雪鴈圖》一、《雪汀群鴈圖》一、《寒汀雙鷺圖》一、《林雪聚鴉圖》二、《雪汀百鴈圖》一、《雪溪圖》一、《梅汀落鴈圖》一、《五客群居圖》一、《寒林雪鴈圖》一、《湘浯晴望圖》一、《松溪會禽圖》一、《葵芳圖》一、《雪鴈圖》一、《戲鷺圖》一、《澄江圖》二、《湘鄉小景圖》一、《柳浦圖》一、《柳溪圖》一、《岸芳圖》一。

宣和畫譜

一八四

曹　氏

宗婦曹氏，雅善丹青，所畫皆非優柔軟媚取悅兒女子者，真若得於游覽，見江湖山川間勝概，以集於毫端耳。嘗畫《桃溪蓼岸圖》，極妙。有品題者曰：「詠雪才華稱獨秀，回紋機杼更誰如？如何鸞鳳鴛鴦手，畫得桃溪蓼岸圖。」由此益顯其名於世，但所傳者不多耳。然婦人女子能從事於此，豈易得哉？今御府所藏五：《桃溪圖》一、《柳塘圖》一、《蓼岸圖》一、《雪鴈圖》一、《牧羊圖》一。

校勘記

〔一〕「細」，津逮諸本作「田」。

〔二〕「紅」，津逮諸本作「荘」。

〔三〕「尋」，學津本作「情」。

宣和畫譜卷第十七

花鳥三

宋

李　煜

江南僞主李煜，字重光，政事之暇，寓意於丹青，頗到妙處。自稱「鍾峰隱居」，又略其言曰「鍾隱」，後人遂與鍾隱畫溷淆稱之。然李氏能文善書畫，書作顫筆樛曲之狀，遒勁如寒松霜竹，謂之金錯刀；畫亦清爽不凡，別爲一格。然書畫同體，故唐希雅初學李氏之錯刀筆，後畫竹乃如書法，有顫掣之狀。而李氏又復能爲墨竹，此互相取備也。　其畫雖傳於世者不多，然推類可以想見。　至於畫《風虎雲龍圖》者，便見

有霸者之略，異於常畫，蓋不期至是而志之所之有不能遏者，自非吾宋以德服海內而率土歸心者，其孰能制之哉？今御府所藏九：自在觀音像一、《雲龍風虎圖》一、《柘竹雙禽圖》一、《柘枝寒禽圖》一、《秋枝披霜圖》一、《寫生鶴鶉圖》一、《竹禽圖》一、《棘雀圖》一、《色竹圖》一。

黃居寀

黃居寀，字伯鸞，蜀人也，筌之季子。筌以畫得名，居寀遂能世其家，作花竹翎毛，妙得天真。寫怪石山景，往往過其父遠甚，見者皆爭售之唯恐後。故居寀之畫，得之者尤富。初事西蜀僞主孟昶，爲翰林待詔，遂圖畫牆壁屏幛不可勝紀。既隨僞主歸闕下，藝祖知其名，尋賜真命。太宗皇帝[一]尤加眷遇，仍委之搜訪名畫及銓[二]定品目，一時等輩，莫不斂衽。筌、居寀畫法，自祖宗以來，圖畫院爲一時之標準，較藝者視黃氏體製爲優劣去取。自崔白、崔慤，吳元瑜既出，其格遂大變。今御府所藏三百三十有二：《春山圖》六、《春岸飛花圖》二、《竹石春禽圖》一、《夾竹桃花圖》二、

《桃竹山鷓圖》二、《桃花竹鸂鶒圖》三、《杏花鸂鶒圖》一、《桃竹鷚鴿圖》一、《桃花御鷹圖》二、《桃竹野鷚圖》一、《桃花鷚子圖》二、《海棠錦雞圖》二、《海棠竹鶴圖》二、《海棠家鴿圖》二、《海棠山鷓圖》二、《夾竹海棠圖》一、《筍竹錦雞圖》一、《牡丹圖》三、《牡丹雀貓圖》二、《牡丹鸚鵡圖》一、《牡丹竹鶴圖》六、《牡丹錦雞圖》五、《牡丹山鷓圖》四、《牡丹鵯鴿圖》八、《牡丹黃鶯圖》二、《牡丹雀鴿圖》一、《牡丹戲貓圖》三、《蜂蝶戲貓圖》一、《芍藥圖》一、《萱草鸂鶒圖》二、《戲蝶貓圖》一、《葵花錦雞圖》一、《桃竹銅觜圖》一、《寫生梭竹圖》一、《寫蜀葵花圖》三、《寫生鸂鶒圖》一、《竹鶴湖石圖》二、《竹石青鵯圖》三、《竹石雙鶴圖》二、《竹石錦鳩圖》一、《竹石鶉雀圖》一、《竹石山鷓圖》三、《竹石雛雀圖》一、《竹石野雉圖》一、《竹石猫雀圖》一、《竹石圖》四、《竹石黃鸝圖》一、《竹石白鶺圖》三、《竹石猫圖》一、《水石鸂鶒圖》二、《水石鷺鷥圖》三、《戲水鸂鶒圖》一、《雛雀鸂鶒圖》一、《鸂鶒圖》一、《筍竹雀兔圖》一、《雀竹圖》一、《雀竹鸂鶒圖》二、《竹鶴圖》二、《十一筍竹圖》一、《詩意山水圖》一、《竹禽圖》一、《辛夷湖石圖》一、《湖灘墨竹圖》一、《筍竹鸂鶒圖》二、《引雛鸂

二、《蘆菊圖》一、《寒菊鶺鴒子圖》一、《寒菊雙鷺圖》二、《寒菊圖》一、《雪竹鶺鴒子圖》

二、《雪雀圖》五、《雪景鷄子圖》一、《雪鷺寒雀圖》一、《山茶雪兔圖》一、《山茶雪雀

圖》一、《雪禽圖》二、《雪兔圖》二、《雪竹野雉圖》二、《摹七十二賢圖》一、《水月觀

音像一、《自在觀音像一、《寒林才子圖》一、《水墨竹石鶴圖》一、《藥苗引雛鴿圖》

一、《湖石金盆鸂鵣鴿圖》一、《牡丹金盆鸂鵣鴿圖》二、《寫生金瓶魏花圖》

一、《夏景笋竹圖》三、《湖石牡丹圖》五、《山陰避暑宮殿圖》二、《順風牡丹

黃鸝圖》一、《小景竹石水禽圖》一、《水石山鷗鷺鷥圖》三、《蘆花寒菊鷺鷥圖》四。

丘慶餘

　　丘慶餘，本西蜀人，文播之子。善畫，花竹翎毛等物最工，而兼長於草蟲，凡設色

者已逼於動植。至其草蟲，獨以墨之淺深映發，亦極形似之妙。風韻高雅，爲世所

推。初師滕昌祐，及晚年遂過之。人謂其得意處，不減徐熙也。因事江南僞主李氏，

後隨李氏歸朝。今御府所藏四十有三：

　　《夾竹桃花圖》一、《湖石海棠圖》一、《忘憂

圖》一、《四時花禽圖》四、《竹木五禽圖》一、《月季玳瑁圖》一、《月季貓圖》一、《竹石戲貓圖》一、《梅花戴勝圖》一、《折枝花圖》一、《葵花竹鶴圖》一、《牽牛夾竹圖》一、《山茶花兔圖》二、《折枝芙蓉圖》二、《芙蓉禽兔圖》一、《芙蓉山鷓圖》二、《猿雀芙蓉圖》一、《秋蘆鵰鵝圖》三、《湖石山茶圖》一、《山茶鸂鶒圖》一、《雪梅山茶圖》一、《古木雙兔圖》一、《胡桃猿圖》一、《棘雀霜兔圖》一、《朝雞圖》一、《鵰鵝圖》二、《鶺鴒圖》一、《竹禽圖》一、《拒霜圖》四、《寫生花圖》一、《寒菊圖》一。

徐熙

徐熙，金陵人，世爲江南顯族。所尚高雅，寓興閒放，畫草木蟲魚，妙奪造化，非世之畫工形容所能及也。嘗徜徉游於園圃間，每遇景輒留，故能傳寫物態，蔚有生意。至於芽者、甲者、華者、實者，與夫濠梁嗟喁之態，連昌森束之狀，曲盡真宰轉鈞之妙；而四時之行，蓋有不言而傳者。江南僞主李煜銜璧之初，悉以熙畫藏之於內帑。且今之畫花者，往往以色暈淡而成，獨熙落墨以寫其枝葉蘂萼，然後傅色，故骨

氣風神，爲古今之絕筆。議者或以謂黃筌、趙昌爲熙之後先，殆未知熙者。蓋筌之畫

則神而不妙，昌之畫則妙而不神，兼二者一洗而空之，其爲熙歟！梅堯臣有詩名，亦

慎許可，至詠熙所畫《夾竹桃花》等圖，其詩曰：「花留蜂蝶竹有禽，三月江南看不足。

徐熙下筆能逼真，繭素畫成纔六幅。」又云：「年深粉剝見墨蹤，描寫工夫始驚俗。」至

卒章乃曰：「竹真似竹桃似桃，不待生春長在目。」以此知熙畫爲工矣。熙之孫崇嗣、

崇勳亦頗得其所傳焉。今御府所藏二百四十有九：《長春圖》一、《折枝紅杏圖》一、

《杏花海棠圖》一、《海棠圖》二、《折枝繁杏圖》一、《折枝海棠圖》一、《夭桃圖》二、

《海棠銅觜圖》二、《寫生海棠圖》一、《夾竹海棠圖》二、《照水海棠圖》一、《來禽緋桃

圖》一、《躑躅海棠圖》二、《并枝來禽花圖》一、《海棠梨花圖》一、《海棠練鵲圖》一、

《桃竹山鷓圖》三、《梨花木瓜花圖》一、《桃杏花圖》二、《水林禽花圖》一、《紅棠梨花

圖》一、《折枝梨花圖》三、《來禽圖》五、《裝堂桃花圖》一、《裝堂海棠圖》一、《裝堂躑

躅花圖》二、《裝堂折枝花圖》一、《牡丹圖》十三、《牡丹梨花圖》一、《牡丹杏花圖》

一、《牡丹海棠圖》一、《牡丹山鷓圖》二、《牡丹戲貓圖》一、《牡丹鶒鴿圖》二、《牡丹

游魚圖》二、《牡丹湖石圖》四、《紅牡丹圖》一、《折枝牡丹圖》二、《寫瑞牡丹圖》一、《牡丹夭桃花》一、《牡丹桃花圖》三、《風吹牡丹圖》二、《蜂蝶牡丹圖》一、《牡丹芍藥圖》一、《芍藥杏花圖》一、《芍藥圖》九、《湖石芍藥圖》三、《蜂蝶芍藥圖》一、《芍藥桃花圖》一、《木瓜花圖》八、《綠李圖》一、《落花游魚圖》一、《瑞蓮圖》一、《寫生花甕圖》一、《折枝花圖》四、《寫生折枝花圖》五、《千葉白蓮圖》一、《寫生花果圖》二、《寫瑠璃花甕圖》二、《寫生菜圖》一、《寫生禽果圖》一、《錦帶蜂蝶圖》一、《寫生家蔬圖》二、《玫瑰花圖》一、《翠瓶插果圖》一、《琅玕獨秀圖》一、《單葉刺紅花圖》一、《朱櫻圖》一、《枇杷圖》一、《蟬蝶鵓鴿圖》一、《蜂蝶戲猫圖》一、《藥苗戲蝶圖》一、《梅竹雙禽圖》一、《蟬蝶茄菜圖》一、《寶相花圖》一、《雛鴿藥苗圖》一、《覓菜戲猫圖》一、《戲荇鰷魚圖》一、《藻荇游魚圖》一、《穿荇魚圖》一、《子母鷄圖》一、《引雛雀圖》一、《小景野鴨圖》一、《錦繡堆圖》一、《邵圃圖》一、《魚藻圖》一、《并禽圖》六、《宿禽圖》三、《金杏圖》一、《花鴨圖》一、《蟬蝶圖》一、《藥苗圖》一、《錦棠圖》二、《秋芳圖》一、《茄株圖》一、《茄菜圖》一、《戲猫圖》三、《菜圖》一、《木筆花

圖》一、《魚蝦圖》一、《游魚圖》六、《鶺鴒圖》一、《篠竹圖》一、《寫生芙蓉圖》一、《寫生蔥茄圖》一、《木瓜鳩子圖》一、《黃葵花圖》一、《寫生草蟲圖》一、《茄菜草蟲圖》一、《紅藥石鴿圖》二、《竹木秋鷹圖》一、《湖石百合圖》一、《蓼岸龜蟹圖》一、《草蟲圖》二、《敗荷秋鷺圖》一、《傾心圖》一、《宿鴈圖》一、《古木山鵑圖》二、《古木鵙鶲圖》一、《古木棲禽圖》一、《雙禽圖》一、《五禽圖》一、《六禽圖》一、《八禽圖》一、《寒菊月季圖》一、《雙鴨圖》二、《寒塘晚景圖》二、《寒蘆雙鷺圖》三、《雪塘鴨鷺圖》三、《密雪宿禽圖》三、《雪汀宿禽圖》二、《雪梅宿禽圖》一、《寒蘆雙鴨圖》二、《蘆鴨圖》二、《雜禽圖》一、《雪竹圖》三、《雪竹鵪子圖》一、《雪梅會禽圖》二、《雪禽圖》三、《雪鴈圖》五、《暮雪雙禽圖》二、《果子圖》一、《游荇魚圖》一、《綉緩圖》一、《蟬蝶錦帶折枝圖》一。

徐崇嗣

徐崇嗣，熙之孫也。長於草木禽魚，綽有祖風。如蠶繭之屬，皆世所罕畫，而崇

嗣輒能之。又有墜地果實，亦少能作者，崇嗣亦喜模寫，見其博習耳。然考諸譜，前

後所畫率皆富貴圖繪，謂如牡丹、海棠、桃竹、蟬蝶、繁杏、芍藥之類爲多，所乏者丘壑

也。使其展拓縱橫，何所不至。今御府所藏一百四十有二：《春芳圖》二、《桃溪圖》

二、《桃竹水禽圖》三、《夾竹桃雀圖》三、《蘸水碧桃圖》三、《繁杏折枝圖》一、《碧壺

桃花圖》一、《海棠桃花圖》一、《繁杏圖》一、《紅杏圖》二、《寫生桃圖》一、《海棠會禽

圖》二、《海棠游魚圖》二、《没骨海棠圖》一、《寫生海棠圖》一、《游魚圖》三、《戲魚

圖》二、《牡丹圖》五、《千葉桃花圖》一、《牡丹鵓鴿圖》一、《牡丹鳩子圖》一、《寫生牡

丹圖》一、《榮牡丹圖》一、《牡丹芍藥圖》一、《芍藥戲貓圖》一、《寫生芍藥圖》二、《寫

生柝枝花圖》二、《寫生葵花圖》一、《折枝雜果圖》一、《梅竹鷯子圖》二、《芍藥圖》

一、《臨流叢竹圖》三、《夾竹桃花圖》一、《躑躅圖》一、《蜂蝶牡丹圖》一、《梨花圖》

二、《夏葵圖》一、《蟬蝶禽圖》一、《錦雞躑躅圖》二、《水禽圖》一、《蜀葵鳩子圖》

一、《黃葵花圖》一、《錦棠圖》二、《木瓜圖》二、《折枝木瓜圖》一、《蜂蝶茄菜圖》

一、《藥苗鵓鴿圖》一、《蟬蝶藥苗圖》一、《藥苗草蟲圖》一、《藥苗鵓鴿圖》三、《藥苗茄菜

圖》四、《藥苗圖》一、《蟬蝶茄菜圖》一、《蟬蝶鶉鴿圖》一、《野鶉藥苗圖》一、《茄菜錦鳩圖》二、《茄菜草蟲圖》一、《叢竹鷰禽圖》三、《木筆雙燕圖》一、《金沙水禽圖》一、《茄菜圖》二、《寫生茄菜圖》一、《寫生瓜圖》一、《寫生菜圖》二、《寫生雞冠花圖》三、《茄鼠圖》一、《沙汀野鴨圖》一、《寫生果實圖》四、《折枝果實圖》三、《晴江小景圖》一、《竹貫魚圖》一、《笋竹雙兔圖》一、《雀竹圖》二、《四禽圖》二、《芙蓉圖》二、《雙鳧圖》二、《八鴨圖》二、《白兔圖》一、《蘆鴨圖》二、《雙鴨圖》一、《雙鵲圖》一、《群鷺圖》二、《綉纓圖》一、《寒鴨圖》二、《草花戲猫圖》一、《雪浦宿禽圖》三、《雪竹雙禽圖》一、《雪江宿禽圖》一。

徐崇矩

徐崇矩，鍾陵人，熙之孫也，崇嗣、崇勳其季孟焉。畫克有祖之風格。熙畫花竹、禽魚、蟬蝶、蔬果之類，極奪造化之妙，一時從其學者，莫[三]能窺其藩也。崇矩兄弟遂能不墜所學，作士女益工。曲眉豐臉，蓋寫花蝶之餘思也。今御府所藏十有四：

《夭桃圖》一、《折枝桃花圖》一、《采花士女圖》二、《剪牡丹圖》四、《木筆花圖》一、《紫燕藥苗圖》二、《萱草猫圖》一、《花竹捕雀猫圖》一、《寫生菜圖》一。

唐希雅

唐希雅，嘉興人，妙於畫竹，作翎毛亦工。初學南唐僞主李煜金錯書，有一筆三過之法，雖若甚枯[四]瘦，而風神有餘。晚年變而爲畫，故顫掣三過處，書法存焉。喜作荊榱林棘，荒野幽尋之趣，氣韻蕭疎，非畫家之繩墨所能拘也。徐鉉亦謂「羽毛雖未至，而精神過之」，其確論歟！今御府所藏八十有八：《梅竹雜禽圖》一、《梅竹百勞圖》一、《梅竹五禽圖》二、《梅雀圖》一、《桃竹會禽圖》二、《桃竹湖石圖》三、《桃竹鶺鴒圖》一、《噪雀叢篠圖》二、《叢篁集羽圖》一、《竹石禽鶺圖》一、《寫生宿禽圖》一、《古木鷄鷹圖》三、《柘竹會禽圖》二、《茄芥蜂蝶圖》一、《柘竹宿禽圖》三、《柘竹雜禽圖》八、《柘竹雙禽圖》一、《柘竹山鷓圖》一、《柘竹野鴨圖》一、《柘竹錦鷄圖》一、《柘竹花雀圖》一、《柳梢宿雀圖》一、《雪竹噪禽圖》一、《雙雉圖》一、《雙禽圖》

唐忠祚

唐忠祚，宿之從弟，希雅之孫也。善畫羽毛花竹，皆世傳之妙，而王公豪右爭相延挹，故戶外之屨常滿，而得其畫者遂爲珍賞。蓋忠祚之畫，不特寫其形，而曲盡物之性。花則美而艷，竹則野而閑，禽鳥羽毛，精迅超逸，殆亦技進乎妙者矣。今御府所藏二十：

《蟠桃修竹圖》一、《柘枝宿禽圖》三、《柘枝銅觜圖》一、《柘條白頭翁圖》一、《群禽噪狸圖》三、《鷄鷹圖》四、《寒林圖》四、《雀行圖》二、《五禽圖》一。

一、《竹石圖》一、《竹禽圖》四、《風竹圖》一、《竹鹿圖》一、《雪竹圖》一、《蘆鴨圖》二、《會禽圖》五、《筠雀圖》一、《并禽圖》二、《噪雀圖》二、《宿禽圖》二、《鶲鶒圖》一、《雪禽圖》六、《鷹猴圖》一、《雪鴨圖》四、《横竹圖》三、《柘雀圖》一、《竹雀圖》八。

校勘記

〔一〕津逮諸本無「皇帝」二字。

〔二〕「及銓」二字，津逮諸本作「詮」。

〔三〕「莫」，大德本原作「雪」，據津逮諸本改。

〔四〕津逮諸本無「枯」字。

宣和畫譜卷第十八

花鳥四

宋

趙　昌

趙昌，字昌之，廣漢人。善畫花果，名重一時。作折枝極有生意，傅色尤造其妙。兼工於草蟲，然雖不及花果之爲勝，蓋晚年自喜其所得，往往深藏而不市，既流落則復自購以歸之，故昌之畫世所難得。且畫工特取其形耳，若昌之作，則不特取其形似，直與花傳神者也。又雜以文禽猫兔，議者以謂非其所長，然妙處正不在是，觀者可以略也。今御府所藏一百五十有四：《夾竹桃鴿圖》一、《春花圖》一、《桃竹雙鳩

圖》一、《桃竹鵓鴿圖》一、《夾竹海棠圖》一、《錦棠月季圖》一、《海棠鳩子圖》一、《青

梅含桃圖》一、《海棠鵓鴿圖》一、《錦棠鳩禽圖》一、《錦棠圖》四、《杏花圖》一、《牡丹

圖》六、《牡丹錦鷄圖》一、《牡丹鵓鴿圖》二、《牡丹貓圖》一、《牡丹戲猫圖》一、《寫生

牡丹圖》一、《芍藥圖》二、《海棠芍藥圖》一、《萱草小猫圖》一、《萱草圖》一、《萱草榴

花圖》一、《萱草戲猫圖》一、《石榴芍藥圖》一、《石榴蒲萄圖》一、《蹲蹋鵓子圖》一、

《李實枇杷圖》一、《石榴梨圖》一、《蒲萄枇杷圖》二、《萱草蜀葵圖》一、《李實緋杏

圖》一、《梅杏圖》一、《寫生梨實圖》一、《瓜桃圖》一、《榴花戲猫圖》二、《朱櫻碧李

圖》一、《蹲蹋戲猫圖》二、《綉纓長春圖》一、《黃葵鸂鶒圖》二、《蹲蹋雀竹圖》一、《拒

霜鷺鷥圖》二、《拒霜野雉圖》一、《拒霜圖》四、《拒霜錦鷄圖》三、《芙蓉野鷄圖》一、

《寫生芙蓉圖》一、《芙蓉竹鷄圖》一、《拒霜寒菊圖》二、《芙蓉銅觜圖》一、《葵花引禽

圖》一、《葵花戴勝圖》一、《葵雉圖》一、《蓼岸秋兔圖》一、《牽牛綉纓圖》一、《寫生花

兔圖》一、《荔子霜橘圖》一、《寫生紅薇圖》一、《蒲萄栗蓬圖》一、《木瓜寒菊花圖》

一、《梅花雙鵪圖》一、《梅花山茶圖》一、《山茶綉纓圖》一、《山茶花兔圖》一、《栗蓬

木瓜圖》一、《山茶雙鶉圖》一、《山茶圖》一、《山茶小兔圖》一、《山茶竹兔圖》二、《早梅山茶圖》一、《早梅錦雞圖》一、《寫生折枝花圖》六、《梅雀圖》一、《梨柿圖》一、《柿栗圖》一、《果子圖》一、《秋兔圖》一、《寫生果實圖》一、《二色山茶圖》一、《太平花圖》一、《月季花圖》一、《萱葵圖》二、《竹石戲猫圖》一、《四季叢花圖》四、《折枝花圖》七、《寫生六花圖》一、《雜果圖》二、《群花圖》四、《雜花圖》十四、《寫生花圖》三、《海棠拒霜花圖》一、《醉猫圖》一、《寫生雜花圖》一、《四季相屬圖》一、《鸂鶒圖》一、《乳猫圖》一、《四季花引雛鶉兒圖》一、《葵花引雛鶉子圖》一。

易元吉

易元吉，字慶之，長沙人。天資穎異，善畫，得名於時。初以工花鳥專門，及見趙昌畫，乃曰：「世未乏人，要須擺脫舊習，超軼古人之所未到，則可以謂名家。」於是遂游於荊湖間，搜奇訪古，名山大川，每遇勝麗佳處，輒留其意，幾與猿狖鹿豕同游，故心傳目擊之妙，一寫於毫端間，則是世俗之所不得窺其藩也。又嘗於長沙所居之舍

後，開圃鑿池，間以亂石叢篁、梅菊葭葦，多馴養水禽山獸，以伺其動靜游息之態，以資於畫筆之思致。故寫動植之狀，無出其右者。治平中，景靈宮迎釐御扆，詔元吉畫花石珍禽，又於神游殿作牙獐，皆極臻其妙。未幾復詔畫《百猿圖》，而元吉遂得伸其所學。今御府所藏二百四十有五：

《牡丹鵓鴿圖》一、《芍藥鵓鴿圖》二、《梨花山鷓圖》一、《寫生折枝花圖》四、《夏景戲猿圖》三、《夏景戲猴圖》二、《太湖石孔雀圖》二、《餅花孔雀圖》二、《盜果子母猿圖》一、《秋景獐猿圖》四、《秋景戲猿圖》一、《秋景鷺鷥圖》一、《湍流雙猿圖》二、《娑羅花孔雀圖》一、《蘆花群猿圖》一、《山茶馬鹿圖》一、《山茶孔雀圖》二、《山茶戲猿圖》二、《眾禽噪虎圖》二、《花枝翎毛圖》一、《四獸群居圖》二、《三生群戲圖》二、《群猿戲蜂圖》二、《四生護雛圖》四、《獲猿群戲圖》二、《獐猿群戲圖》一、《窠石獐猿圖》二、《窠石猿圖》二、《窠石雜猿圖》二、《引雛戲獐猿圖》二、《窠石山鷓圖》二、《寫生蒲萄圖》一、《寫生太平花圖》一、《寫生石榴圖》二、《寫生雜菜圖》三、《寫生枇杷圖》二、《寫生南果圖》一、《寫生菜圖》二、《寫瑞牡丹圖》一、《寫生木瓜花圖》一、《寫生芍藥圖》一、《寫生藤墼猫生南果圖》一、《寫生菜圖》二、《寫生木瓜花圖》一、《寫生芍藥圖》一、《寫生藤墼猫

圖》一、《寫生月季圖》一、《寫生雙鶉圖》一、《寫生花圖》一、《寫生鶴圖》一、《寫生籠鶴圖》一、《寫生獐圖》一、《寫生戲貓圖》三、《小景獐猿圖》一、《寫生麋圖》一、《小景獐鹿圖》二、《小景戲猿圖》四、《栗蓬猿圖》一、《小景群獐圖》二、《猿猴驚顧圖》二、《小景圖》一、《小景戲貓圖》二、《戲猿視猴圖》二、《子母犬圖》一、《枇杷戲猿圖》二、《子母戲獐圖》二、《子母猴圖》四、《子母戲猴圖》二、《子母獐圖》二、《竹石獐禽圖》二、《栗枝山鷉圖》一、《山林物性圖》二、《引雛獐圖》二、《竹梢小禽圖》一、《雙猿戲蜂圖》二、《藤蔓睡猫圖》一、《竹石雙獐圖》二、《青菜鼠狼圖》一、《雙猿戲蜂圖》二、《藤蔓睡貓圖》一、《雞冠戲貓圖》一、《竹石雙鷉圖》二、《五瑞圖》一、《百猿圖》八、《百禽圖》四、《群獐圖》二、《雙獐圖》二、《四猿圖》二、《雙猿圖》二、《群猿圖》二、《戲猴圖》二十、《獐猿圖》六、《狨猿圖》二、《老猿圖》一、《獐猴圖》三、《獐石圖》三、《戲貓圖》一、《猿猴圖》四、《獲猿圖》二、《榭獐圖》一、《碎金圖》四、《堆金圖》一、《俊禽圖》一、《雞鷹圖》三、《折枝花圖》一、《孔雀圖》四、《金絲猿圖》一、《雛鴨圖》一、《猿圖》二、《架鷂圖》一、《睡貓圖》一、《花雀圖》一、《梅花圖》一、《山榭雀鹿圖》一、《竹石獐猿圖》

果圖》一、《寫生木瓜山鶡圖》一、《海棠花山茶戲獐圖》二。

崔　白

崔白，字子西，濠梁人。善畫花竹羽毛、芰荷鳧鴈、道釋鬼神、山林飛走之類，尤長於寫生，極工於鵝。所畫無不精絕，落筆運思即成，不假於繩尺，曲直方圓，皆中法度。熙寧初，被遇神考，乃命白與艾宣、丁貺、葛守昌共畫垂拱御扆《夾竹海棠鶴圖》，獨白爲諸人之冠，即補爲圖畫院藝學。白性疎逸，力辭以去。恩許非御前有旨，毋與其事，乃勉就焉。蓋白恃才，故不能無利鈍，其妙處亦不減於古人。嘗作《謝安登東山》、《子猷訪戴》二圖，爲世所傳。非其好古博雅，而得古人之所以思致於筆端，未必有也。祖宗以來，圖畫院之較藝者，必以黃筌父子筆法爲程式，自白及吳元瑜出，其格遂變。今御府所藏二百四十有一：《春林山鶡圖》一、《蟠桃山鶡圖》一、《杏花鵝圖》四、《杏竹家鵝圖》二、《杏花雙鵝圖》二、《杏竹黃鶯圖》三、《杏花春禽

圖》一、《擁花鵝圖》三、《杏花圖》一、《牡丹戲貓圖》二、《湖石風牡丹圖》一、《落花雙

鵝圖》二、《飛鷹雙鵝圖》二、《榮荷鷺鷥圖》二、《落花流水圖》四、《荷花家鵝圖》一、

《榮荷家鵝圖》二、《秋塘雙鵝圖》二、《江山風雨圖》三、《白蓮雙鵝圖》二、《秋陂鶺兔

圖》二、《秋峰野渡圖》三、《秋塘群鵝圖》三、《秋塘雙鴨圖》二、《秋荷群鴨圖》一、《秋

荷雙鷺圖》二、《秋荷野鴨圖》四、《秋塘鴨鷺圖》三、《秋鷹奔兔圖》二、《秋荷圖》二、

《秋兔圖》一、《竹兔圖》一、《秋浦家鵝圖》二、《蓼岸鼃鴨圖》一、《烟汀曉鴈圖》四、

《敗荷群鳧圖》三、《敗荷竹鴨圖》二、《烟波鷺鵲圖》二、《蘆塘野鴨圖》二、《風烟鷺鷥

圖》一、《蘆岸游鵝圖》二、《蘆鴨圖》二、《蓼汀群鳧圖》一、《水荭鷺鷥圖》二、《楸窠山

鵲圖》一、《叢竹百勞圖》二、《秀竹畫眉圖》二、《秀竹圖》二、《竹圖》二、《笋竹圖》二、

《烟波群鷺圖》二、《風竹圖》二、《菡萏雙鵝圖》一、《楸竹鵪子圖》二、《叢竹圖》二、

《柘竹鵪子圖》一、《竹石圖》二、《古木戴勝圖》二、《篁竹戴勝圖》二、《修竹圖》四、

《紫竹圖》二、《側石叢竹圖》一、《竹梅鳩兔圖》一、《墨竹圖》二、《墨竹鵒鵒圖》四、

《墨竹猴石圖》二、《墨竹野鵲圖》二、《水墨雀竹圖》一、《水墨野鵲圖》一、《林樾獐猴

圖》三、《臨水群猴圖》一、《俊禽逐兔圖》二、《山林沐猴圖》二、《皂鵰圖》一、《宿鶻圖》二、《十鵰圖》三、《六鵰圖》二、《雪蘆雙鵰圖》三、《林獐圖》一、《戲水鵝圖》一、《松獐圖》一、《戲猿圖》一、《蒼兔圖》一、《雙獐圖》一、《寫生雞圖》二、《獐猿圖》一、《竹石槐穿兒圖》二、《風波烟嵐圖》三、《雪景才子圖》一、《密雪鶻兔圖》一、《雪蘆寒鵰圖》三、《雪竹山鵰圖》三、《雪塘鵬〔一〕鴨圖》二、《雪鵰圖》十三、《雪荷雙鵝圖》二、《雪竹雙禽圖》二、《雪竹雙鵰圖》二、《雪景山青圖》二、《修竹雪鴨圖》二、《雪禽圖》二、《雪兔圖》一、《雪鴨圖》一、《梅竹雪禽圖》二、《雪塘荷蓮圖》二、《梅竹寒禽圖》二、《雪鷹圖》一、《觀鵝山水圖》一、《采蓮圖》二、《觀音菩薩像》一、《渡海天王圖》二、《羅漢像六、《惠莊觀魚圖》一、《謝安東山圖》二、《子猷訪戴圖》一、《襄陽早行圖》一、《水石獐猿圖》二、《秋荷家鵝圖》一、《賀知章游鑑湖圖》一、垂拱御扆《夾竹海棠鶴圖》一。

崔愨

崔愨，字子中，崔白弟也，官至左班殿直。工畫花鳥，推譽於時。其兄白尤先得名。愨之所畫，筆法規模，與白相若。凡造景寫物，必放手鋪張而爲圖，未嘗瑣碎。作花竹多在於水邊沙外之趣，至於寫蘆汀葦岸，風鴛雪鴈，有未起先改之意，殆有得於地偏無人之態也。尤喜作兔，自成一家。大抵四方之兔，賦形雖同，而毛色小異，山林原野，所處不一。如山林間者，往往無毫而腹下不白；平原淺草，則毫多而腹白：大率如此相異也。白居易曾作《宣州筆》詩，謂：「江南石上有老兔，食竹飲泉生紫毫。」此大不知物之理。聞江南之兔，未嘗有毫，宣州筆工復取青、齊、中山兔毫作筆耳。畫家雖游藝，至於窮理處當須知此。因愨畫兔，故及之云。至如翰林圖畫院中較藝優劣，必以黃筌父子之筆法爲程式，自愨及其兄白之出，而畫格乃變。今御府所藏六十有七：

《桃竹鷺鷥圖》三、《杏竹山鷓圖》二、《杏竹野雉圖》一、《榴花黃鶯圖》四、《梨花錦雞圖》三、《夾竹海棠圖》二、《栀子野雞圖》二、《秀竹黃鸝圖》二、《榴

花白�圖》三、《黃榴雙兔圖》一、《花竹百勞圖》二、《諸[二]蓮圖》一、《夏溪圖》四、《葵花雙兔圖》一、《葵花鼠狼圖》一、《槿花圖》一、《秋鷹搏兔圖》二、《蘆鴈圖》三、《秋荷野鴨圖》三、《秋荷家鵝圖》一、《雙禽秋兔圖》二、《拒霜野鴨圖》四、《�竹雙兔圖》二、《梅竹雙禽圖》三、《雪竹寒鴈圖》一、《雪鴨山鷓圖》二、《寒蘆雪鷺圖》二、《山茶圖》一、《雪竹山鷓圖》二、《寫生雙鶉圖》二、《群鳩圖》二、《蒼兔圖》一、《戲猿山鷓圖》二。

艾　宣

艾宣，金陵人。善畫花竹禽鳥，能傅色，暈淡有生意，捫之不襯人指。其孤標雅致，非近時之俗工所能到。尤喜作敗草荒榛、野色淒涼之趣。以畫鶴鶉著名於時。雖居徐熙、趙昌輩之亞，神考嘗令崔白、葛守昌、丁貺與宣等四人同畫垂拱御扆圖，雖非入譜之格，緣熙寧所取，故特入譜。今御府所藏一：垂拱御扆《夾竹海棠鶴圖》。

丁貺

丁貺，濠梁人。善畫花竹翎毛，雖未足與黃筌、徐熙、易元吉輩并驅爭先，然熙寧被遇神考，命與崔白、艾宣、葛守昌及貺等四人，共畫垂拱御扆圖，爲一時之榮。今御府所藏一：

垂拱御扆《夾竹海棠鶴圖》。

葛守昌

葛守昌，京師人，時爲圖畫院祇候。善畫花鳥跗萼枝幹，與夫飛鳴態度，率有生意。大抵畫人爲此者甚多，然形似少精，則失之整齊；筆畫太簡，則失之澗略。精而造踈，簡而意足，唯得於筆墨之外者知之。守昌加之學，亦逮駸駸以進乎此者也。又工於草蟲、蔬茄等物，蓋其所兼耳。昔熙寧初，神考遂令崔白、艾宣、丁貺等與守昌同畫垂拱御扆圖，雖非入譜之格，以謂熙寧所收，因此故特入於譜云。今御府所藏一：

垂拱御扆《夾竹海棠鶴圖》。

校勘記

〔一〕「鶂」，津逮諸本作「鵝」。

〔二〕「諸」，津逮諸本作「渚」。

宣和畫譜卷第十九

花鳥五

宋

王　曉

王曉，泗州人。善畫鳴禽、叢棘、俊鷹等。師郭乾暉，雖若未至，而就其擊搏飛揚之狀，至爲卑棲群噪者之所警，其亦雄俊已哉！蓋傳於世者絕少矣。今御府所藏一：《噪雀圖》。

劉常

劉常，金陵人。善畫花竹，極臻其妙，名重江左。家治園圃，手植花竹，日游息其間，每得意處，輒索紙落筆，遂與造物者為友。染色不以丹鉛襯傅，調勻深淺，一染而就。頃時米芾赴書學博士，過金陵，有以常所畫折枝桃花獻者，於是芾置之於屏間，坐臥其下，夜索燭與對，若相晤言，賞歎者累月，以謂常之所學不減於趙昌之流。今御府所藏四：《寫生杏花圖》一、《桃花圖》一、《木瓜花圖》一、《六花圖》一。

劉永年

武臣劉永年，字公錫，章獻明肅皇后之姪孫。其先本彭城人，後徙於開封，因以家焉。永年生四歲，會仁宗皇帝[一]初總萬機，錄外氏子孫之未仕者，於是以永年為內殿崇班，出入兩宮。仁宗皇帝使賦小詩，有「一柱會擎天」之句，帝乃驚異之。又嘗誤投金盞於瑤津亭下，戲顧左右曰：「孰能為我取之者？」永年一躍持之而出，帝

撫其頂曰：「劉氏千里駒也。」自爾待之甚異，置內從中。年十二，始聽出外。永年喜讀書，通曉兵法，勇力兼人。嘗使虜，會以職事致虜人怒，夜以巨石塞驛門。眾皆恐，獨永年如無，素以勇力聞，乃取其巨石而擲棄之，遼人以爲神。使遂還朝，稱旨，擢知涇州，帝製詩以寵其行。疑其鐵心石腸而雄豪邁往之氣，不復作婉媚事；乃能從事翰墨丹青之學，濡毫揮灑，蓋皆出於人意之表。作鳥獸蟲魚尤工。又至所畫道釋人物，得貫休之奇逸，而用筆非畫家纖毫細管，遇得意處，雖埀帚可用。此畫史所不能及也。嘗任侍衛步軍馬軍親軍殿前都虞候、步軍副都指揮使、邠州觀察使、崇信軍節度使，諡壯恪。今御府所藏三十有六：《花鴨圖》四、《家鵝圖》三、《寫生家鵝圖》一、《雙鵝圖》五、《鷹兔圖》一、《角鷹圖》一、《鷹圖》一、《蘆鴈圖》四、《寫生龜圖》一、《水墨雙鴿圖》一、《群雞圖》一、《臥烏圖》二、《松鵲圖》一、《水墨獲圖》一、《柳穿魚圖》一、《牧放驢圖》一、《秋兔圖》二、《墨竹圖》二、《寫木星像》一、《壽鹿圖》一、《水墨茄菜圖》一。

宣和畫譜

二一四

吳元瑜

武臣吳元瑜，字公器，京師人。初爲吳王府直省官，換右班殿直。善畫，師崔白，能變世俗之氣所謂院體者。而素爲院體之人，亦因元瑜革去故態，稍稍放筆墨以出胸臆。畫手之盛，追蹤前輩，蓋元瑜之力也。故其畫特[二]出衆工之上，自成一家。以此專門，傳於世者甚多，而求元瑜之筆者踵相躡也。吳王遣元瑜親詣泰州傳徐神翁像，有進士李芬作詩送之，曰：「吳將軍元瑜丹青妙當世，吳王命扁舟下海陵，貌徐神翁像以歸。故爲詩叙其事以贈云：秦皇窟寐毛盈語，銳意長生欲輕舉。徐福藥就仙骨成，雲海茫茫但延佇。東西日月秋復春，海變桑田更幾人？忽思重看舊寰宇，駿鸞直下江淮濱。布衣野叟不耕藝，自向琳宮操拔簪。秘語書悟世人，一坐忽驚三十歲。淮南奉道聞真跡，命使扁舟訪消息。畫手從來獨擅場，一見仙風心自得。歸來目斷蒼烟垠，三尺生綃醉墨翻。軸上神翁不解語，彷彿白鶴乘孤雲。海陵相望一千里，嗟我塵勞未云已。授書圯上會有期，誠心願取黃公履。」其爲一時所重如此。

後出爲光州兵馬都監，再調官輦轂下，而求畫者愈不已。元瑜漸老，不事事，亦自重其能，因取他畫或弟子所模寫，冒以印章，繆爲己筆，以塞其責，人自能辨之。未幾而卒。官至武功大夫、合州團練使。今御府所藏一百八十有九：《寫生牡丹圖》一、《桃花黃鸝圖》一、《緋桃卧烏圖》一、《杏花野雞圖》三、《杏花錦鳩圖》一、《黃鸎餅桃圖》一、《柏梢餅桃圖》一、《杏花鸂鶒圖》二、《杏花會禽圖》二、《梨花鷺鸎圖》二、《梨花孔雀圖》五、《梨花鳩子圖》三、《梨花黃鸎圖》一、《松梢杏花圖》一、《林檎杜鵑圖》二、《金林檎碧雞圖》一、《金林檎山鵰圖》二、《海棠山鵰圖》一、《海棠鳩子圖》一、《海棠游春鸎圖》一、《海棠黃鸎圖》二、《李花鸚鵡圖》二、《碧桃山青圖》二、《瑞香四勝兒圖》二、《柳塘鸂鶒圖》二、《春禽圖》一、《木瓜花孔雀圖》一、《木瓜雙禽圖》一、《春江圖》一、《葵花鷺鸎圖》四、《夏岸圖》一、《榴花碧雞圖》二、《葵花白鷳圖》四、《榮荷圖》一、《榴花金翅兒圖》一、《秋塘圖》二、《白蓮圖》二、《秋汀落鴈圖》二、《秋汀圖》一、《秋汀野鴨圖》二、《鵝汀秋晚圖》二、《槇楂孔雀圖》一、《芙蓉鴛鴦圖》二、《秋《風烟鷺鷥圖》二、《平沙落鴈圖》一、《敗葉家鵝圖》二、《風竹山鵰圖》二、《雪竹鵽子

頫圖》一。

賈　祥

内臣賈祥，字存中，開封人。少好工巧，至於丹青之習，頗極其妙。當時畫家者流，一遭品題，便爲名士。時寶和殿新成，其屏當繪設色寫龍水於其上，顧畫史雖措手，皆不當祥意。上命祥筆之，而神閑意定，縱筆爲龍，初不經思，已而夭矯空碧，體制增新，望之使人毛髮竦立，人皆服其妙。作竹石、草木、鳥獸、樓觀皆工，時人得之者遂爲珍玩。至於雕鏤塑造，靡所不能。官至通侍大夫，保康軍節度觀察留後、知入内内侍省事，贈少師，謐忠良。今御府所藏十有七：《宣和玉芝圖》一、《寫生玉芝圖》一、《梵閣圖》一、《湖石紫竹圖》三、《寫生奇石圖》七、《寒林鴝鵒圖》一、小筆一册、《戲猫圖》一、《寫生水墨家蔬圖》一。

樂士宣

内臣樂士宣，字德臣，世爲祥符人。早年放浪，不束於繩檢；中年蒞職東太乙宮，遂與鍊師方外之士往往從游，留心冲漠，遂覺行年所過爲非，以是一意於詩書之習。方其未知書，則喜玩丹青，獨愛金陵艾宣之畫；既胸中厭書史，而丹青亦自造踈淡，乃悟宣之拘窘，於是捨其故步，而筆法遂將淩轢於前輩。畫花鳥尤得生意，視艾宣蓋奄奄九泉下人矣，故當時有出藍之譽。晚年尤工水墨，縑綃數幅，唯作水蓼三五枝，鸂鶒一雙，浮沉於滄浪之間，殆與杜甫詩意相參。士大夫見之，莫不賞詠。士宣未嘗輕以示人。凡所畫，或以求之再三而幸得者，皆藏之以爲好。熙寧中，神考以謂夏童不恭，乃肆天討，嘗命李憲等以五路之兵進攻靈武，期於一舉成捷。嘗下詔曰：「如有敢議班師者，以軍法從事。」至於師老儲乏，主帥方議班師，無敢啟言者，獨士宣毅然白於帥府，請自邊乘驛，七晝夕達奏至於京師，神考欣然從之。其時士宣方爲小行人之職，而敢

冒死犯顏以請者，臣子之奇節也。故知其胸中軒昂，挺然不凡，其見於丹青之習特餘事耳。官至西京作坊使、持節虔州諸軍事、虔州刺史、虔州管內觀察使致仕，贈少保。

今御府所藏四十有一：《柏梢黃鸝圖》一、《銀杏白頭翁圖》一、《群鳧戲水圖》一、《秋岸蘆鵝圖》一、《秋岸灘鵝圖》一、《柘竹戴勝圖》一、《梅竹雪禽圖》二、《牡丹鵁鶄圖》二、《金林禽山�109圖》一、《秋塘雙禽圖》二、《菊岸群鳬圖》一、《古木會禽圖》一、《蓼岸灘鵝圖》一、《寫生灘鵝圖》三、《寫生葵花圖》一、《秋塘圖》三、《鵁鶄圖》一、《練禽圖》一、《雀竹圖》二、《水墨秋塘圖》二、《水墨竹禽圖》一、《水墨松竹圖》二、《水墨野鵲圖》一、《水墨太平雀圖》一、《水墨灘鵝圖》四、《水墨山青圖》一、《水墨雜禽圖》一、《墨竹圖》一。

李正臣

内臣李正臣，字端彥，喜工丹青，寫花竹禽鳥頗有生意。至於翔集群啅，各盡其態。時作叢棘踈梅，有水邊籬落幽絕之趣，不作麤俗桃李、雕欄曲檻以爲浮艷之勝，

亦見其胸次所致思也。官止文思使。今御府所藏六：《柘竹雜禽圖》一、《梅竹山禽圖》一、《鶺鴒圖》一、《寫雜禽圖》二、《棘雀圖》一。

李仲宣

内臣李仲宣，字象賢，始專於窠木，後喜工畫鳥雀，頗造其妙，觀《柘雀圖》，其顧盼向背，一幹一禽，皆極形似，蓋當時畫工亦歎服之。其所缺者，風韻蕭散，蓋亦有所未至焉。然人間罕見其本者，以其寓意於燕雀之微，不求聞達以自娛爾。官至内侍省供奉官。今御府所藏三：《寒雀圖》一、《柘雀湖石圖》一、《柘條雀圖》一。

校勘記

〔一〕津逮諸本無「皇帝」二字，下文亦同。

〔二〕「特」，原作「持」，似為筆畫殘缺所致，津逮本同。據學津本、四庫本改。

宣和畫譜卷第二十

墨竹叙論

繪事之求形似，捨丹青朱黃鉛粉則失之，是豈知畫之貴乎？有筆不在夫丹青朱黃鉛粉之工也。故有以淡墨揮掃，整整斜斜，不專於形似而獨得於象外者，往往不出於畫史而多出於詞人墨卿之所作。蓋胸中所得固已吞雲夢之八九，而文章翰墨形容所不逮，故一寄於毫楮，則拂雲而高寒，傲雪而玉立，與夫招月吟風之狀，雖執熱使人亟挾纊也。至於布景致思，不盈咫尺，而萬里可論，則又豈俗工所能到哉？畫墨竹與夫小景，自五代至本朝才得十二人，而五代獨得李頗，本朝魏端獻王顈、士人文同輩，故知不以着色而專求形似者，世罕其人。

墨竹 小景附

五代

李頗

李頗，一作坡。南昌人。善畫竹，氣韻飄舉，不求小巧，而多於情，任率落筆，便有生意，然所傳於世者不多。蓋竹，昔人以謂不可一日無。而子猷見竹則造門，不問誰氏；袁粲遇竹輒留；七賢、六逸皆以竹隱：詞人墨卿高世之士所眷意焉。頗不習他技，獨有得於竹，知其胸中故自超絕。今御府所藏一：《叢竹圖》。

宋

趙 頵

親王皇叔端獻王頵，英宗第四子也。幼而秀嶷，長而穎異，忠孝友愛出於天性。於是神宗以其同氣之情，終方居東宮時，自熙寧至於元豐，凡十上章疏，乞居外第。不允許。至元祐初固請，期於必從而後已，於是太皇太后，哲宗兩宮重違其意，乃允其請。蓋忠孝友愛故非出於勉強也。平居之時無所嗜好，獨左右圖書，與管城毛穎相周旋。作篆籀、飛白之書，而大小字筆力雄俊。戲作小筆花竹蔬果，與夫難狀之景，粲然目前。以墨寫竹，其茂梢勁節、吟風瀉露、拂雲篩月之態，無不曲盡其妙。復善蝦魚蒲藻，古木江蘆，有滄洲水雲之趣，非畫工所得以窺其藩籬也。今御府所藏七十：《籜笋榮竹圖》二、《籜笋小景圖》一、《帶根笋竹圖》一、《勁節笋竹圖》二、《折枝嫩梢圖》一、《折枝秋梢圖》一、《折枝古竹圖》一、《榮竹圖》一、《蒲竹圖》二、《篩竹

圖》一、《寫生鴨腳圖》二、《水墨叢竹圖》四、《水墨榮竹圖》二、《水墨蘆竹圖》二、《水
墨宿竹圖》二、《水墨老竹圖》一、《水墨紫薑圖》一、《水墨笋竹圖》二、《墨竹黃鸝圖》
二、《墨竹小景圖》二、《墨竹圖》三十、《墨竹春梢圖》二、《折枝墨竹圖》一、《四景墨
竹圖》一、《墨竹春梢凝露圖》一、《墨竹孫枝蘸碧圖》一、《墨竹挺節淩霜圖》一。

趙令穰

宗室令穰，字大年，藝祖五世孫也。令穰生長宮邸，處富貴綺紈間，而能游心經
史，戲弄翰墨，尤得意於丹青之妙，喜藏晉宋以來法書名畫，每一過目，輒得其妙。然
藝成而下，得不愈於博奕狗馬者乎？至於畫陂湖林樾、烟雲鳧鴈之趣，荒遠閑暇，亦
自有得意處，雅爲流輩之所貴重。然所寫特於京城外坡坂汀渚之景耳，使周覽江浙、
荆湘重山峻嶺、江湖溪澗之勝麗，以爲筆端之助，則亦不減晉宋流輩。嘗因端午節進
所畫扇，哲宗書其背，朕嘗觀之，其筆甚妙，因書「國泰」二字賜之，一時以爲榮。
官至崇信軍節度觀察留後，贈開府儀同三司，追封榮國公。今御府所藏二十有四：

《墨竹雙鵲圖》二、《柘竹雙禽圖》二、《四景山水圖》四、《小景圖》二、《風竹圖》一、《溪山春色圖》一、《夏溪行旅圖》一、《秋塘群鳧圖》一、《寒灘密雪圖》一、《江汀集鴈圖》一、《水墨鴟鴞圖》二、《怪石筠柘圖》二、《雪江圖》一、《雪莊圖》一、《遠山圖》一、《訪戴圖》一。

趙令庇

宗室令庇，善畫墨竹，凡落筆瀟灑可愛。世之畫竹者甚多，難得疎秀不求形似，盡娟娟奇態者。故橫斜曲直，各分向背；淺深露白，以資奇特；或作蟠屈露根，風折雨壓。雖援毫弄巧，往往太拘，所以格俗氣弱，不到自然妙處。唯士人則不然，未必能工所謂形似，但命意布致洒落，疎枝秀葉，初不在多，下筆縱橫，更無凝滯，竹之佳思筆簡，而意已足矣。俗畫務爲奇巧，而意終不到，愈精愈繁。奇畫者，務爲疎放，而意嘗有餘，愈略愈精。此正相背馳耳。令庇當以文同爲歸，庶不入於俗格。官見任衡州防禦使。今御府所藏一：《墨竹圖》。

王　氏

親王端獻魏王顥婦魏越國夫人王氏，自高祖父中書令秦正懿王審琦，以勳勞從
藝祖定天下，爲功臣之家，而未聞閨房之秀，復能接武光輝者。端慧淑愼，有古曹大
家之風，則魏越國夫人其後焉。蓋年十有六，以令族淑德妻端獻王，其所以柔順閑
靚，不復事珠玉文綉之好，而日以圖史自娛，至取古之賢婦烈女可以爲法者資以自
繩。作篆隸，得漢晉以來用筆意。爲小詩，有林下泉間風氣。以淡墨寫竹，整整斜
斜，曲盡其態。見者疑其影落縑素之間也。非胸次不凡，何以臻此？今御府所藏
二：《寫生墨竹圖》二。

李　瑋

駙馬都尉李瑋，字公炤。其先本錢塘人，後以章懿皇太后外家，得緣戚里，因以
進至京師。仁宗召見於便殿，問其年，曰「十三」。質其學，則占對雍容，因賜坐與

食。瑋下，拜謝而上，舉止益可觀。於是仁宗奇之，顧左右引視宮中，繼宣諭尚兗國公主。瑋善作水墨畫，時時寓興則寫，興闌輒棄去，不欲人聞知，以是傳於世者絕少，士大夫亦不知瑋之能也。平生喜吟詩，才思敏妙，又能章草、飛白、散隸，皆爲仁祖所知。大抵作畫生於飛白，故不事丹青，而率意於水墨耳。官至平海軍節度使、檢校太師，贈開府儀同三司，諡修恪。今御府所藏二：《水墨蒹葭圖》《湖石圖》。

劉夢松

劉夢松，江南人。善以水墨作花鳥，於淺深之間分顏色輕重之態，互相映發，雖綵繪無以加也，自成一種氣格耳。又作《紆竹圖》，甚精緻。蓋竹本以直爲上，修篁高勁，架雪凌霜，始有取焉。今夢松乃作紆曲之竹，不得其所矣。或造物賦形不與之完，或有所拘閡而不遂其性，又或以所託非其地而致此，皆物之不幸者，將以著戒焉。今御府所藏三：《雪鵲圖》二、《紆竹圖》一。

文 同

文臣文同，字與可，梓潼永泰人。善畫墨竹，知名於時。凡於翰墨之間，託物寓興，則見於水墨之戲。頃守洋州，於篔簹谷構亭其上，爲朝夕游處之地，故於畫竹愈工。至於月落亭孤，檀欒飄發之姿，疑風可動，不笋而成，蓋亦進於妙者也。或喜作古槎老枿，淡墨一掃，雖丹青家極毫楮之妙者，形容所不能及。蓋與可工於墨竹之畫，非天資穎異，而胸中有渭川千畝，氣壓十萬丈夫，何以至於此哉？官至司封員外郎，充秘閣校理。今御府所藏十有一：《水墨竹雀圖》二、《墨竹圖》四、《折枝墨竹圖》一、《疎竹生青壁圖》一、《著色竹圖》一、《古木修篁圖》二。

李時敏

文臣李時敏，字致道，成都人，時雍之弟。作字與兄時雍相後先，大字尤工，每作丈餘字，初不費力。又善弧矢，凡箭發無不破的，雖百發未見其出侯者。而時敏有吏

才，妙於丹青。蓋書畫者本出一體，而科斗篆籀作而書畫乃分，宜時敏兄弟皆以書畫名冠一時。官止朝請郎。今御府所藏一：《詩意圖》。

閻士安

閻士安，陳國宛丘人，家世業醫。性喜作墨戲，荊櫃枳棘，荒崖斷岸，皆極精妙。尤長於竹，或作風偃雨霽，烟薄景曛，霜枝雪幹，亭亭苒苒，曲盡其態。中書令謚武恭王德用好收花竹之畫，士安作《墨竹圖》獻之，德用一見，歎美不已，遂以爲篋中之冠，奏補國子四門助教，後之學者往往取以爲模楷焉。今御府所藏二：《墨竹圖》一、《折枝墨竹圖》一。

梁師閔

武臣梁師閔，一作士閔。字循德，京師人，以資蔭補綴右曹。父和，嘗以詩書教師閔，略通大意，能詩什。其後和因其好工詩書，乃令學丹青，下筆遂如素習。長於花

竹羽毛等物，取法江南人，精緻而不疎，謹嚴而不放，多就規矩繩墨，故少瑕纇，蓋出於所命而未出於胸次之所得，出於規模未出於規模之所拘者也。大抵拘者猶可以放，至其放則不可拘矣。蓋師閎之畫，於此方興而未艾，欲至於放焉。今任左武大夫、忠州刺史、提點西京崇福宮。今御府所藏二：《柳溪新霽圖》一、《蘆汀密雪圖》一。

僧夢休

僧夢休，江南人。喜延揖畫史之絕藝者，得一佳筆，必高價售之。學唐希雅，作花竹禽鳥，烟雲風雪，盡物之態，蓋亦平生講評規模之有自。今御府所藏二十有九：《風竹圖》十四、《笋竹圖》七、《叢竹圖》六、《雪竹圖》一、《雪竹雙禽圖》一。

蔬果叙論

灌園學圃，昔人所請，而早韭晚菘，來禽青李，皆入翰林子墨之美談，是則蔬果宜

有見於丹青也。然蔬果於寫生，最爲難工。論者以謂郊外之蔬而易工於水濱之蔬，而水濱之蔬又易工於園畦之蔬也；蓋墜地之果易工於折枝之果，而折枝之果又易工於林間之果也。今以是求畫者之工拙，信乎其知言也。況夫蘋蘩之可羞，含桃之可薦，然則丹青者豈徒事朱鉛而取玩哉？詩人多識草木蟲魚之性，而畫者其所以豪奪造化，思入妙微，亦詩人之作也。若草蟲者，凡見諸詩人之比興，故因附於此。且自陳以來至本朝，其名傳而畫存者，才得六人焉。陳有顧野王，五代有唐垓輩，本朝有郭元方、釋居寧之流，餘有畫之傳世者，詳具於譜。至於徐熙輩長於蟬蝶，鑒裁者謂爲熙善寫花，然熙別門兼有所長，故不復列於此。如侯文慶、僧守賢、譚宏等，皆以草蟲果蓏名世，文慶者亦以技進待詔；然前有顧野王，後有僧居寧，故文慶、守賢不得以季孟其間，故此譜所以不載云。

陳

顧野王

顧野王，字希馮，吳郡人。七歲讀五經，九歲善屬文，識天文地理，無所不通，尤長於畫。在梁朝爲中領軍，後宣城王爲揚州刺史，野王與瑯琊王褒并爲賓客。野王善圖畫，乃令野王畫古賢，命王褒書贊，時人稱爲二絕。畫草蟲尤工。多識草木蟲魚之性，詩人之事，畫亦野王無聲詩也。入陳官至黃門侍郎。今御府所藏一：《草蟲圖》。

五代

唐垓

唐垓，不知何許人也。善畫禽魚生菜，世稱其工。然魚蟲草木雖甚微也，自非妙於萬物而爲言，發而見於形容者，未易知此，至有野禽、生菜、魚蝦、海物等圖傳於世矣。且畫魚蝦者，不過汀渚池塘，與夫庖中机上之物，至海物則罕見其本焉。若其瑰怪雄傑，乘時射勢，鼓風霆，破萬里浪，不至乎中流，折角點額，則畫亦雄矣。垓之於海物者，其有得於此焉。今御府所藏一：《生菜圖》。

丁謙

丁謙，晉陵人。初工畫竹，後兼善果實園蔬，傅粉淺深，率有生意。蟲蠹殘蝕之狀，具能模寫，至使人捫之，若有跡也。嘗畫蔥一本，爲江南李氏賞激，親書「丁謙」

二字於其上，蓋欲別其非常畫耳。其後寇準藏之以爲珍玩焉。今御府所藏三：《寫生蓮藕圖》一、《寫生葱圖》二。

宋

郭元方

武臣郭元方，字子正，京師人。善畫草蟲，信手寓興，俱有生態，盡得蟬飛鳴躍之狀，當時頗爲士大夫所喜。然率爾落筆，踈略簡當，乃爲精絕；或點綴求奇，則欲益反損。此正所謂「外重內拙黃金注」者也，論者亦以此少之。大抵造物之意，初無心於整齊，至於自形自色，則各有攸當。苟物物雕琢，使之妍好，則安得周而徧哉？故刻楮雖工，造一葉至於三年，君子不取也，豈非直欲漸近自然乎？元方官至內殿承制。今御府所藏三：《草蟲圖》三。

李延之

武臣李延之，善畫蟲魚草木，得詩人之風雅，寫生尤工，不墮近時畫史之習。狀於飛走，必取其儷，亦以賦物各遂其性之意。官止左班殿直。今御府所藏十有六：

《寫生草蟲圖》十、《寫生折枝花圖》一、《金沙游魚圖》一、《雙鶴圖》一、《雙獐圖》一、《雙蟀圖》一、《唼唼圖》一。

僧居寧

僧居寧，毗陵人。喜飲酒，酒酣則好爲戲墨。作草蟲，筆力勁峻，不專於形似。每自題云「居寧醉筆」。梅堯臣一見，賞詠其超絶，因贈以詩，其略云：「草根有纖意，醉墨得已熟。」於是居寧之名藉甚，好事者得之遂爲珍玩耳。今御府所藏一：《草蟲圖》一。

附錄

歷代著錄

《宣和書畫譜》，自宋南渡後，不傳於江左，士大夫罕見稱道。及聖朝混一區宇，其書盛行，好事之家轉相謄寫，中間品目甚夥，薦更遷徙，往往散佚於人間。大德四年，芝被徵至京師，俾彙次秘府圖書，遂獲盡窺金匱所藏古今妙跡，山積雲溱，誠前代之所未有，而譜內舊物，至是亦或在焉。芝翻理之餘，心駭目眩，竊自慶幸。明年竣事南歸，適吳君和之將刻二譜於梓，余嘉其有志乎古也，因爲書於篇末。先時訛謬絕多，君能廣求他集，與同志參校，遂爲最善本云。大德七年正月錢唐王芝後序。

（元王芝《宣和書畫譜》後序）

《宣和書畫譜》乃當時秘錄，未嘗行世。近好古雅德之士，始取以資考證，往往

更相傳寫，訛舛滋甚，余竊病之。暇日博求衆本，爲雅士參校，十得八九，遂錄諸梓，以廣其傳。其或闕而未備，誤而未安者，猶有望於多識君子云。大德壬寅歲長至日延陵吳文貴謹識。

<div style="text-align:right">（元吳文貴跋）</div>

右宣和書畫二譜，南溪孫隱君借予所鈔本也。南溪與予家祖父爲世交，嘗舟過東溪，必訪於別墅，譚笑竟日。予獲操几杖於側，聆及緒餘，必記而勿忘。愛予苦嗜書札，喜謂予曰：「子以青年，苦心若是，其所至爲未可量，惜不知其秘蘊爾。」即授以用筆懸腕之法。復於玉峰葉公家藏此譜付予鈔録，葉公亦欣然而與之。噫！其見世契之有在，古道尤未泯也。予拜而讀之，喜躍不知手舞足蹈之樂。此集後學多不能見，士大夫家藏，轉相謄録，於是魚魯亥豕之恨，日益滋甚。且予淺陋，不能考證爲可恥，姑俟講而辨焉。時天順□□春仲也。

<div style="text-align:right">（明朱存理跋）[一]</div>

宋《宣和畫譜》六册全，宋徽宗編次，有御製序。自孫吳以至趙宋共二百三十一

人，人爲一傳，總十家，工道釋者四十九人，人物三十三人，宮室四人，番族五人，龍魚八人，山水四十一人，畜獸二十七人，花鳥四十六人，墨竹十二人，蔬果六人。凡二十卷。鈔本。

（明《內閣藏書目錄》）

《宣和畫譜》二十卷。宣和二年集中秘所藏魏晉以來名畫凡二百三十一人，計六千三百九十六軸，析爲十門。

《宣和畫譜》二十卷，藍絲闌鈔本，宋徽宗御撰。

（明高儒《百川書志》卷十一）

和書畫譜乃當時秘錄，未嘗行世。近好古雅德之士始出以資證，往往更相傳寫，訛舛滋甚，余竊病之。暇日博求衆本，與雅士參校，十得八九，遂鋟諸梓，以廣其傳。大德壬寅延陵吳文貴識云：宣

（明范邦甸《天一閣書目》卷三）

古來帝王家好尚翰墨者，真米顛所云奇絕陛下也。如唐太宗篤嗜字跡，宋徽宗專心繪事，可稱同調。按貞觀初整理御府古今工書真跡，已得一千五百餘卷，命舍人

崔融爲《寶章集》紀其事，而王方慶所進不與焉。裴孝源則撰《公私畫史》，一時珍玩大備。數百年來，唯宣和二譜足以當之。即多寡未必侔，或時代損益之不同耳。徽宗一日幸秘書省，發篋出御書畫，凡公宰親王，使相從官，各賜御畫一軸，兼行書草書一紙。上顧蔡攸分之。是時既許分賜，群臣皆斷佩折巾以爭先，帝爲之笑。此與唐太宗宴三品已上於玄武門，親操筆作飛白書，衆臣乘醉競取，常侍劉洎登御床引帝手然後得之，千古同一嘉話也。海虞毛晉識。

（明毛晉《津逮秘書·宣和畫譜跋》）

　　右《宣和畫譜》二十卷，前有徽宗御製序。徽宗善繪事，嘗置畫學所，所聚畫士甚夥，宜其工於賞鑒者也。及考御府所藏，有韓滉畫《李德裕見客圖》，按《新唐書》滉事代、德二宗，德裕事穆、敬、文、武四宗，相距甚遠，其爲贗筆無疑。又有李贊華畫《女真獵騎圖》，贊華歸唐時，契丹方與渤海相攻擊，而女真部落猶未盛，不應贊華有此畫，恐亦非是。然則徽宗之賞鑒，殆與吳中好事相類。其譜中所載，豈亦真贗各半邪？

（清汪琬《堯峰文鈔》卷三十九）

《宣和畫譜》二十卷舊鈔本。

不著撰人姓名，蓋當時米襄陽、蔡京等奉敕纂定者。是本有無名氏原序，無「宣和庚子御製」等字，始知別本有之乃後人妄加，王肯堂遂誤以爲此書出御纂耳。此鈔字跡甚舊，卷中朱筆校改，乃忠宣手跡。第六七等卷末有「崇禎癸酉某月某日校」及耕石齋主人題字。卷後有「陳煌圖印」「鴻文」二朱記。

（清瞿鏞《鐵琴銅劍樓藏書目録》卷十五）

《宣和畫譜》二十卷

不著撰人名氏。《四庫全書》著録，《讀書志》、《書録解題》、《通考》、《宋志》俱不載。其書非卷帙寥寥者，不知何以不載也。前有宣和庚子宣和殿御製序，而序中稱「今天子廊廟無事，承累聖之基緒，重熙浹洽，玉關沈柝，邊燧不烟，故得玩心圖書」云云，全屬臣下之詞，後人妄改爲御製也。其書皆記宋宣和時御府所藏名畫，分道釋、人物、宮室、番族、龍魚、山水、畜獸、花鳥、墨竹、蔬果十門，每門各有叙論，其次序俱詳見叙目。自孫吳以逮北宋共二百三十一人，人各一傳，以叙述其繪事。又分

繫以御府所藏諸畫，計六千三百九十六軸。凡人之次第則不以品格分，特以世代爲後先，與《書譜》同一體例，疑出於蔡絛所撰，故其《鐵圍山叢談》四稱及御府所秘古來丹青，因歷舉其高遠神絶奇特諸軸，皆與是譜吻合，此其一證。其書不題姓名，恐屬南宋時傳鈔者惡其人而去之，即諸家不載其書，亦猶此意。至明季毛子晉始爲刊入《秘書》。《唐宋叢書》、《學津討原》蓋皆從《秘書》刊入云。

《唐宋叢書》本　《津逮秘書》本　《學津討原》本　明《文淵閣書目》有節要本未見

不著撰人名氏。

[二]十卷嘉靖庚子楊氏刊本

案宋鄧公壽《畫繼》卷二《鄆王傳》及《士雷傳》俱引《秘閣畫目》，未知是否即是書。明朱謀垔《畫史會要》云：「徽宗萬幾之暇，篤好書畫，秘府之藏，上自曹弗興，下及黃居寀，集爲一百秩，列十四門，總一千五百件，名曰《宣和睿覽集》。」按其門類件數與是編不符，或别爲一書，惜其未注所出，姑附此待考。此書與《書譜》同，當亦

爲宣和時內臣奉勅編集者，故序有「今天子」云云，《四庫》謂其所據本標題有誤，是也。元明刊本并無「宣和御製序」字樣，不知《四庫》所據者爲何本。不得疑其爲僞託。書中文體與稱謂如「仁祖」、「神考」之類，乃至不錄東坡諸人之作，全與《書譜》同。詳見前篇附錄拙作《辨證》文中。蓋同時成書，故宗旨體例劃一耳。陸氏《儀顧堂題跋》因指《書譜》爲吳文貴所作之故，并疑此書非宣和所定，實係武斷之言，不可輕信。周中孚《鄭堂讀書記》疑其爲蔡絛所撰，而舉其所著《鐵圍山叢談》所稱「御府秘藏」爲證，不知絛當時參預密勿，自得窺禁中所藏，而所稱又不及《譜》中之百一，豈得爲據？況觀《四庫提要》所引此書之文，適足反證其非出於絛手。蓋絛明言宣和三年曾見其目，而其目出於崇寧時宋喬年、米芾輩也。《談叢》中於元祐黨籍不加詆諆，且於三蘇尤致推重，而此譜則不錄元祐諸人之跡，亦可爲非出於絛之一證。周氏又謂傳本不題姓名，恐屬南宋時傳鈔者惡其人而去之，即諸家不載其書，亦猶此意，則全屬臆斷之言，絕無佐證。果如所說，則傳鈔與著錄《鐵圍山叢談》者，奚又不去其名與其書耶？是不待辨而知其非矣。至王毓賢《繪事備考序》稱爲胡煥作，卞永譽《式古

堂書畫考》引用書目題爲胡晚撰，煥、晚是否一人，及其所據何書，尚待考辨。書分十門，曰道釋、曰人物、曰宮室、曰蕃族、曰龍魚、曰山水、曰鳥獸、曰花木、曰墨竹、曰蔬果，亦人繫一傳。惟畫家不盡擅長一門，門類既多，又不用互見之例，終有顧此失彼之嫌。後來著録諸家，無仿此例者，殆亦以此。《書譜》亦有此弊，但分類較少，尚易安頓。至兩譜所著録之書畫，僅列品目，而不略記其流傳，與夫款識，致後人無由資以考訂，則憾事也。

明王紱《書畫傳習録》略曰：宣和間《畫譜》不著撰人姓名，前人或以爲宋徽宗所撰，非也。其書以十門分類，大都冠冕形似之詞，曾見疊出，即品題標別之處，必係衆手之所雜作，或經後人之所竄易，吾無取焉。

（余紹宋《書畫書録解題》卷六）

《宣和畫譜》二十卷

殘　存十六卷　九册（《四庫總目》卷一百十二）　（國會）

元大德間刻本　［十行十九字（21.6×14.7）］

原書不著撰人姓氏。考清代所見是書刻本，以嘉靖十九年楊慎序刻本爲最早。

孫星衍藏一部，《廉石居藏書記》所謂：「此本最古，在諸本前」者是也。至於元刻，

明清兩代藏書家，蓋未嘗著録，此真元刻本矣。近人余紹宋撰《書畫書録解題》，於

明刊王世貞《古今法書苑》卷二十二得元大德六年吳文貴校刻《宜和書畫譜跋》，及

大德七年王芝所撰後序，稱《書畫譜》自宋南渡後，不傳於江左，蓋爲當時秘録，未嘗

行世。元代好古雅德之士，轉相謄寫，文貴博求衆本，遂鋟諸梓。此本刀刻紙質，最

與大德間刻書相似，其證一也。《古今法書苑》又載朱存理鈔本跋一首，知文貴刊

本，明初已不易得。後楊慎僅於許雅仁處轉寫一帙，再刊諸木。余持此本與楊本對

讀，知楊本實從此本出。楊本九行十九字，此本十行十九字，楊本卷六《杜霄傳》「未

易得之故蛱」下脱十九字，蓋因上板時推行，故適脱一行也。又此本有墨釘，有空格，

楊本均以意填補。如此本卷三《僧貫休傳》：「太平興國初，太宗詔求古畫」一句，

「太宗」上空二格，蓋因文貴所據宋本原如此，楊本於「太宗」下補「特下」二字。又卷

十二《王詵傳》：「於是神考選尚秦國大長公主」，此本「選」字上空兩格，楊本補「特

詔」二字。又：「即其第，乃爲堂曰寶繪」，「繪」下空一格，楊本補「堂」字；「神考一見而爲之稱賞」，「一見」上空兩格，揚本補「每每」兩字；「至其奉秦國失歡，以疾薨，神考親筆責詵曰」，「以」字「親」字上，各空兩格，楊本上補「主尋」，下補「下詔」。若此之類，并成贅疣。又審所補之字，與全書不一律，楊氏初印本不應有之，蓋後來刷印時所補者。楊氏依元本撫摹甚工，故字體猶存大德本風度，其證二也。此本闕佚卷十至十一，又卷十四至十六。又卷九鈔補兩葉，卷十八鈔補三葉，卷二十鈔補二葉，而卷四闕八葉，卷十九闕七葉，則均未鈔補。卷二十鈔補葉上鈐：「徽國經史之章」，考《明史》一百十九，英宗子有徽王見沛喜藏書，殆即其人。鈔補葉出明人手，應在楊刻本前，是書流傳甚少，其未鈔補之葉因無別本可據，其證三也。總此三事，此爲大德間吳文貴校刻本無疑。然無文貴跋及王芝後序者，疑在《書譜》卷首。《故宮善本書目》亦有是書元刻本，完全無闕，則元本之存於天壤間者，惟彼與此矣。又葉啓發稱有宋刊《書譜》二十卷，或即大德間吳文貴與《畫譜》合刊之本，其說載《圖書館學季刊》第九卷第三、四期。

無名氏序［宣和二年（一一二〇）］

《宣和畫譜》二十卷

五册　（北圖）

明嘉靖間刻本　［九行十九字（20.2×13.8）］

不著撰人姓氏。國會圖書館藏本，其空格處均以意填補，當是後印無疑。此本空者仍空，刷印在國會本之前，惟亦無楊慎所撰序。卷內有：「顧氏世雄」、「星橋子印」、「華亭顧谿翁藏」、「六合徐氏孫麒珍藏書畫印」、「徐乃昌馬韻芬夫婦印」、「積餘秘笈讖者寶之」等印記。

無名氏序　［宣和二年（一一二〇）］

《宣和畫譜》二十卷

八册　（國會）

明嘉靖間刻本　［九行十九字（20×13.3）］

不著撰人姓氏。按此郎嘉靖十九年楊慎序刻本，卷內室格多以意填補，蓋爲後

無名氏序　[宣和二年（一一二〇）]

（王重民《中國善本書提要・子部・藝術類・書畫》）

《宣和畫譜》二十卷，兩江總督采進本。不著撰人名氏。記宋徽宗朝內府所藏諸畫，前有宣和庚子御製序。然序中稱「今天子」云云，乃類臣子之頌詞，疑標題誤也。考趙彥衛《雲麓漫鈔》，載宣和畫學分六科：一曰佛道，二曰人物，三曰山川，四曰鳥獸，五曰竹花，六曰屋木。與此大同小異，蓋後又更定其條目也。蔡絛《鐵圍山叢談》曰：「崇寧初，命宋喬年值御前書畫所。喬年後罷去，繼以米芾輩。迨至末年，上方所藏，率至千計，吾以宣和癸卯歲嘗得見其目」云云。癸卯在庚子後三年，當時書畫二譜蓋即就其目排比成書歟？徽宗繪事本工，米芾又稱精鑒，故其所錄，收藏家據以爲徵，非王黼等所輯《博

所載共二百三十一人，計六千三百九十六軸，分爲十門：一道釋，二人物，三宮室，四蕃族，五龍魚，六山水，七鳥獸，八花木，九墨竹，十蔬果。

來刷印時妄人所爲，已如上述矣。

古圖》動輒舜謬者比。條又稱：「御府所秘古來丹青，其最高遠者，以曹不興《玄女授黃帝兵符圖》爲第一，曹髦《卞莊子刺虎圖》第二，謝稚《烈女貞節圖》第三，自餘始數顧、陸、僧繇而下。」與今本次第不同，蓋作譜之時乃分類排纂，其收藏之目則以時代先後爲差也。又《卞莊子刺虎圖》今本作衛協，不作曹髦，則并標題名氏亦有所考正更易矣。王肯堂《筆麈》曰：「《畫譜》采薈諸家記錄，或臣下撰述，不出一手，故有自相矛盾者。如山水部稱王士元兼有諸家之妙，而宮室部以皂隸目之之類。許道寧條稱張文懿公深加歎賞，亦非徽宗口語，蓋仍劉道醇《名畫評》之詞」云云。案肯堂以是書爲徽宗御撰，蓋亦未詳繹序文，然所指牴牾之處，則固切中其失也。

（《四庫全書總目》卷一一二）

《宣和畫譜》二十卷。

案苗以皇祐三年辛卯生，大觀元年丁亥卒，翁方綱《米海岳年譜》、錢大昕《疑年錄》考之綦詳，若《畫譜》成於宣和庚子，距苗卒已十三年，《提要》以苗値御前畫畫所，遂疑其與纂二譜，非也。是書《鍾隱傳》云：「隱，天台人，居江南，所畫多爲僞唐

李煜所有，煜皆題印以秘之，近時有米芾論畫，言鍾隱者蓋南唐李氏道號，爲鍾山隱者耳，固非鍾隱也，因以辯之。」是則譜中且有駁芾之語，其非出於芾甚明。瞿氏《目錄》有舊鈔本云：「是本有無名氏原序，無宣和庚子御製等字，始知別本有之，乃後人妄加，王肯堂遂誤以此書出御纂耳。」丁氏《藏書志》有明刊本及明鈔本《書畫譜》，并有宣和庚子夏至日序文，而不加御製，與瞿本合。　張邦基《墨莊漫錄》云：「崇寧中，初興書畫學，米芾元章方爲太常博士，奉詔以《黃庭》小楷作《千文》以獻，繼以所藏法書名畫來上，賜白金十八笏，是時禁中萃前代筆跡，號《宣和御覽》，宸翰序之，詔丞相蔡京跋尾，芾亦被旨預觀，已而出知無爲軍，復詔爲書學博士，便殿賜詢移晷。」據此，則二譜當即以《宣和御覽》爲藍本，宣和二字，蓋取殿名，猶《宣和博古圖》之比，非取年號，後人惑於宣和庚子一序，遂未暇推究耳。此玉縉一時肊見，俟再考。

（胡玉縉撰、王欣夫輯《四庫全書總目提要補正》卷三十三）

自來帝王御撰之書，大抵出自臣下編纂，呈之乙覽，或有所點定筆削，則以御撰題之，如唐修《晉書》，太宗自著四論，遂總題曰御撰，是其例也。　此書序中稱今天子

宣和畫譜

二五〇

云云，誠不類徽宗御筆。丁丙、張鈞衡《藏書志》載其所收明刻本，其宣和庚子一序均不稱御製，然則今本序末「宣和殿御製」五字，殆後來傳刻者所妄加。然考書中卷二十《宗室令穰傳》云：「嘗因端午節進所畫扇，哲宗嘗書其背，朕嘗觀之，其筆甚妙，因書『國泰』二字賜之，一時以爲榮。」此豈復臣子之詞乎？此書及《書譜》，蓋皆徽宗時臣下奉詔爲之，託爲御撰，編纂之人，不出一手，王肯堂之言，較得其實也。

（余嘉錫《四庫提要辨證》卷十四）

注釋

〔一〕以上三條據王世貞《古今法書苑》卷二十一轉錄。

人名索引

（按姓氏筆畫排序）